예술가는
인간을
어떻게
이해해
왔는가

예술가는
인간을
어떻게
이해해
왔는가

서양미술을 통해 본 악의 이미지

채효영 지음

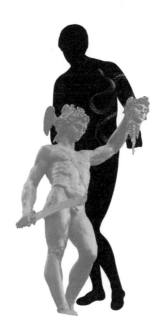

기디니

차례

● 도판 목록

오래전에 활동했던 미술사 커뮤니티에서 '예술은 인간을 이해하기 위해 존재한다'라는 주장을 했다가 크게 비판을 받은 적이 있습니다. 그들은 '예술은 예술 그 자체로, 예술을 위해 존재한다'라며 나를 비판했습니다. 그들에게 예술가는 순교자와 동격이었고, 그 공간에서 나의 주장은 '참을 수 없는 존재의 가벼움'이었습니다. 그 후 꽤 오랜 시간이 지났지만 나는 여전히 예술의 존재 이유는 '인간'에 있다고 믿고 있습니다.

그래서 지금 나는 예술가들의 인간을 이해하기 위한 여정 중에서도 '악'이라는 어두운 행로에 주목하려 합니다. 인간은 어차피 선과 악 모두 갖춘 존재이며, 선보다는 악이 인간이라는 수수께끼 같은 존재를 이해하려 애쓴 예술가들에게 더 의미가 있었기 때문입니다.

서양은 이성과 합리성을 내세워 선악을 구분하여, 악의 대상을 찾아내고 배척해 온 역사가 있습니다. 그 역사가 바로 '휴머니즘humanism의 전통'입니다. 휴머니즘은 인간이 합리주의와

이성을 갖추었다는 전제에서 인간을 중심으로 만물에 질서를 세우려는 시도입니다. 합리적 이성이 진리와 동일시되며, 그 경계를 넘는 것은 악이 되었습니다. 휴머니즘의 세계관은 이분법에 기초해 인간과 자연, 정신과 육체, 남성과 여성, 이성과 감정, 우리와 이방인을 선과 악으로 분리했습니다. 즉 인간·정신·남성·이성·우리는 선이고, 자연·육체·여성·감정·이방인은 악으로 본 것이지요. 이러한 이분법에 바탕을 둔 서양 문화는 그만큼 악을 깊숙이 들여다봤습니다.

예술가 역시 미술을 통해 악에 대한 이러한 인식을 드러냅니다. 인간은 본질적으로 시각에 의존하며, 특히 서양 문화에서 시각은 이성, 합리성의 발전과 밀접한 관련이 있습니다. 예술가들은 미술작품을 통해 서양 문화가 이성을 통해 재편한 선악의 세계를 눈에 보이는 것으로 만들었습니다. 그런데 서양미학은 '선(善)'과 '미(美)'를 같다고 여기는 전통이 있습니다. 한마디로 "선한 것이 아름답다kalokagathia"라는 것이죠. 서양미술사에서 이성과 합리주의에 기초한 고전미술이 중심이 된 이유입니다. 그러나 인간에 주목한 예술가들은 인간이 선보다는 악에 끌리는 존재라는 걸 본능적으로 알고 있었습니다. 예술가들 스스로가 항상 경계에 서 있기 때문이겠지요. 고전미술이 갖는 절대적 입지에도 불구하고 끊임없이 그에 대한 비판과 도전이 등장하는 것은 그 때문입니다. 고전미술에 대한 저항이

본격화된 19세기 이후 현대 예술가들은 비합리성과 추함을 전면에 내세웠습니다. 배제되고 억압되었던 것들, 즉 '악'에 대한 통찰이야말로 인간을 이해함에 있어 필연적임을 깨달았던 것입니다.

이 글은 이러한 맥락에서 휴머니즘이 주도하던 서양 문화에서 오랫동안 악으로 여겨진 '죽음, 자연, 여성, 욕망과 광기, 이방인과의 전쟁'을 주제로 삼았습니다. 이 다섯 주제는 악의 대상으로, 인간을 인간으로 규정하는 필수 조건이면서 한편으로는 그것으로부터 벗어나고자 하는 몸부림으로 다루어지고 있기 때문입니다.

먼저 '죽음'과 '자연'에서는 휴머니즘이 인간을 자연과 분리하면서 생겨난 죽음과 자연에 대한 공포를 다룬 예술가들의 작품을 통해 '인간 됨'의 기본조건을 다시 생각해 보고자 합니다. 서양은 전통적으로 인간을 신에 버금가는 존재로 또는 신의 형상을 본뜬 신의 피조물로 여겼고, 그러다 보니 인간이 자연에 얽매인 존재임을 드러내는 죽음과 그 죽음을 가져오는 자연이 왜 공포의 대상이 되었는지 알아봅니다.

'여성'에서는 서양 문화를 관통하는 여성혐오의 가장 밑바닥을 들여다보고자 했습니다. 서양에서 여성이란 존재는 외부 세계, 즉 '자연'에 대한 공포와 '타자'에 대한 두려움이 합쳐진 대상이었고, 예술가들의 시선에서도 적나라하게 드러납니다.

또 그림 속 여성들의 시선을 권력으로서의 시선의 문제와 연결해 살펴봅니다.

'욕망과 광기'는 근대 이후 개인주의가 대두되면서 마주하게 된 내 안의 또 다른 나, 바로 자신 속의 타자라고 정의할 수 있는 공포의 대상을 들여다봅니다. 19세기 초 낭만주의가 등장하고 개인주의가 확대되면서 인간 본성의 깊숙한 곳에 자리한 낯설고 어두운 것들을 예술가들은 어떻게 표현했는지를 따라가 봅니다.

'전쟁'에서는 타자 배척으로, '우리'의 정체성을 확립해 온 서양 문화의 폭력성과 폐쇄성을 살펴봅니다. 정의 실현의 수단이라 여겨지던 전쟁이 사실은 살육과 파괴의 절대 악임을 예술가들이 깨달아 가는 과정을 미술작품과 함께 통찰해 봅니다.

인간은 결코 아름답고 선하기만 한 존재가 아닙니다. 그러니 예술이 선악(善惡)과 미추(美醜)를 넘나드는 건 당연합니다. 그리고 예술은 사회 규범을 넘어서는 것을 망설이지 않습니다. 이런 점에서 예술은 선보다는 악과 더 닮았습니다. 그래서 뛰어난 예술가들이 만들어 낸 이미지는 우리에게 인간은 어느 쪽이냐고 끈질기게 묻습니다. 악을 품은 이미지는 바로 그 질문 중 하나로, 우리를 인간성의 심연으로 이끌어 극한의 경험을 눈앞에 펼쳐 놓습니다. 이를 통해 우리는 우리가 속한 종(種)에 대해 조금이나마 진정으로 이해할 수 있습니다.

1

예술의 원천은
죽음에 대한
공포다

인간의 절규!
죽고 싶지 않아!

죽음을 향한 충동은
악을 낳는다

공포소설의 대가 스티브 킹이 쓴 《그것(It)》은 3권으로, 각 권이 벽돌 두께로
방대한 양을 자랑합니다. 스티브 킹이 아무리 탁월한 스토리텔러라 해도
3권을 모두 읽으려면 상당한 인내력과 노력, 시간을 투자해야 합니다.
어쨌든 책을 읽다 보면 '그것'이라는 단어가 끊임없이 나옵니다. 그래서
제목을 '〈그것〉이라고 지었나 보다'라고 생각할 정도로요.

'그것'의 이름이 '그것'인 이유는 '낯섦'과 '알 수 없음' 때문입니다. 도대체
그것이 무엇인지 이해할 수 없어서 두려운 것이지요. 《그것》에서 그것은
공포의 광대인 '페니 와이즈'입니다. 페니 와이즈는 죽음과 공포의
괴물입니다. 사람들은 페니 와이즈에게 언제 목숨을 잃을지 몰라 공포에
떱니다.

정신분석학의 창시자 지그문트 프로이트 Sigmund Freud(1856~1939)는 악을
'죽음을 향한 충동'이라 설명하며, 그것이 공허, 곧 무無를 추구한다고
했습니다. 그런 의미에서 페니 와이즈는 악 자체입니다.

죽음은 사실 '인간 됨'의 기본조건입니다. 다른 생물처럼 인간 역시 탄생과
소멸이 순환하는 자연의 질서에 속해 있는, 필멸의 존재기 때문입니다.
그렇지만 인간에게 죽음이란, 영원히 낯설고 이해할 수 없는
그 무엇입니다. 게다가 죽음에 이르는 길은 고통과 상실감을 수반하는
경우가 많아, 인간이라면 피해 갈 수 없는 공포인 경우가 대부분입니다.

죽음을 대하는 인간의 태도는 양면성이 있습니다. 공포의 대상이지만,
삶이 힘들고 괴로우면 영원한 안식으로써의 죽음을 선망하기도 하니까요.
그럼에도 불구하고 선한 죽음은 없습니다. 서양에서는 일찍부터 인간의
운명이 비극이라는 근거를 죽음에서 찾았습니다. 죽음에 이르는 길이
악이 된 이유겠지요.

죄악의 대가,
죽음에 대한 공포

한낮에 느낀 죽음의 공포, 뭉크의 〈절규〉

노르웨이 출신의 상징주의 작가 에드바르 뭉크Edvard Munch (1863~1944)가 그린 〈절규〉는 '공포를 그린 작품은?'이라고 물으면 가장 먼저 떠오르는 그림입니다. 양손으로 얼굴을 감싼 채 비명을 지르고 있는 인물은 무서워서 어쩔 줄 몰라 하고 있습니다. 한편 비명을 지르는 모습, 그 자체가 괴이한 공포의 대상이기도 합니다. 뭉크는 같은 제목의 소묘에 다음과 같은 글을 덧붙였습니다.

두 친구와 함께 산책을 나갔다. 햇살이 쏟아져 내렸다. 그때 갑자기 하늘이 핏빛처럼 붉어졌고 나는 한줄기 우울을 느꼈다. 친구들은 저 앞으로 걸어가고 있었고, 나만이 공포에 떨며 홀로 서 있었다. 마치 강력하고 무한한 절규가 대자연을 가로질러 가는 것 같았다.

그는 무엇을 그토록 두려워하고 있었던 것일까요? 핏빛 석양과 검푸른 물을 보면 그가 무엇을 두려워했는지 알 수 있습니다. 탁한 붉은색으로 변주된 석양은 화염이 영원히 날름거리는 음침한 '그곳'의 하늘을, 그 아래 기묘한 형태로 있는 검푸른 물은 '그곳'을 둘러싸고 흐르는 바닥을 가늠할 수 없는 강을 나타냅니다. 그 위에 어렴풋이 보이는 흰 돛단배는 여기가 사실은 바로 '그곳'의 '강'임을 확실하게 알려 줍니다. '그곳'은 지옥이고, '강'은 저승과 지상의 경계를 이루는 스틱스강입니다. 흰 돛단배는 망자를 저승으로 실어 나르는 저승의 뱃사공 카론의 배입니다. 그가 한낮에 갑작스럽게 느낀 공포의 정체는 바로 죽음입니다.

뭉크는 평생 죽음에 대한 공포에 시달렸다고 합니다. 어린 시절 목격한 어머니와 여동생의 죽음, 자신의 슬픔에만 빠져서 어린 아들을 위로하기는커녕 더욱 가혹하게 대했던 아버지, 항상 그에게 좌절과 고통만 안겨 준 여인들….

뭉크는 20대 초에 세 살 연상으로 이미 기혼자였던 밀리 탈로와 사랑에 빠졌습니다. 그런데 밀리 탈로는 여러 명의 남자와 동시에 사귈 정도로 자유분방한 여성이었지요. 그녀의 이런 기질 때문에, 뭉크는 6년에 걸친 연애 기간 내내 질투와 의심이라는 정신적 고통에 시달렸습니다. 밀리 탈로의 끊임없이 계속된 거짓말과 기만으로, 뭉크는 결국 모든 여성을 혐오하는

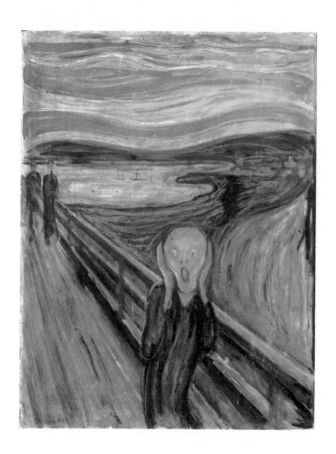

뭉크, 〈절규〉, 1893

지경에까지 이릅니다.

　서른다섯 살 무렵, 뭉크는 툴라 라르센과 다시 사랑에 빠지지만, 툴라 라르센이 결혼을 요구하자 헤어질 결심을 합니다. 결혼을 구속이라고 생각했기 때문이지요. 하지만 집착이 강한 툴라 라르센은 뭉크를 불러내서는 권총을 들고 자살하겠다고 위협합니다. 그렇게 다투다가 실수로 권총이 발사되어, 뭉크의 왼손 가운뎃손가락을 관통합니다.

　화가에게 생명과도 같은 손의 일부를 잃었다는 고통, 하마터면 손가락 대신 목숨을 잃었을지도 모른다는 불안 때문이었는지, 뭉크는 이후 작품에서 손을 제대로 묘사하지 않았습니다.

여성과 죽음에 대한 공포, 예술의 원천이 되다

　뭉크의 여성혐오는 점점 더 심해졌습니다. 그야말로 여성과 죽음은 그에게 동전의 양면과도 같았습니다. 하지만 그의 여성혐오는 애초부터 갖고 있던 죽음의 공포를 일련의 연애사건을 통해, 여성에게 투사한 것이 아닌가 싶습니다. 밀리 탈로가 자유분방한 사람이었던 것은 맞지만, 뭉크도 당시 '크리스티아니아(오슬로의 옛 지명) 보헤미안'이라는 무정부주의 운동단체의 자유연애사상에 동조했으니까요. 밀리 탈로도 그 와중에 만났고요. 툴라 라르센과의 연애사건도 그렇습니다. 입장이 바뀌었을 뿐인데도, 뭉크는 자신의 과거는 생각지 않고, 툴라를

혐오스런 대상으로 몰아붙입니다. 자신의 공포를 그렇게 해서 라도 덜고 싶었던 것은 아닐까요?

뭉크의 이러한 남성 중심적 태도는 서양에서는 당연한 것 이었습니다. 뭉크는 거기에다 개인적 경험을 더해, 자신의 예 술적 영감의 주요한 원천으로 삼았습니다. 말하자면 죽음과 여 성에 대한 공포를 예술로 승화시킴으로써, 내면의 불안을 이겨 낸 것입니다. 그래서인지 당시로서는 꽤 장수한 편입니다. 여 든 넘어까지 살았으니까요.

죽음에 대한 공포의 저변에는 삶과 죽음이 순환하는 자연 에 대한 반발과 두려움이 깔려 있습니다. 죽음과 여성이 밀접 한 관계를 맺고 있다고 보는 관점도 바로 이러한 태도에서 나 왔습니다. 여성의 임신과 출산은 인간을 자연에 속한 존재로 규정합니다. 태어났다는 것은 언젠가 죽는다는 것, 즉 자연에 서 태어나 자연으로 돌아간다는 의미입니다. 영생을 추구하는 직선적 시간관에서 볼 때 생성과 소멸이 반복되는 자연의 순 환은 기이하고 두려운 것입니다. 악을 대표하는 이미지가 괴 물인 것은 바로 그 때문이며, 괴물은 영원히 낯설고 알 수 없는 죽음을 시각화한 형태라 할 수 있습니다.

〈절규〉에서 공포에 질려 비명을 지르고 있는 형상이, 한편 으로는 그 자체가 괴물로서 공포의 대상인 것은 여기에서 기 인합니다. 즉, 죽음은 외부에도 내 안에도 존재한다는 의미입

니다. 그러나 영생을 추구하는 직선적 시간관의 세계에서 살아
온 뭉크는 인간이 삶과 죽음이 순환하는 자연에 속한 존재라
는 것을 받아들일 수 없었을 것입니다. 〈절규〉에 나타난 뭉크
의 죽음에 대한 공포의 근원에는 바로 이러한 서양의 세계관
이 자리 잡고 있었습니다. 인간을 끊임없이 자연으로부터 떼어
놓으려 했지만 그러한 시도는 애초부터 불가능한 것이었습니
다. 이러한 휴머니즘의 딜레마를 뭉크도 피해 갈 수 없었을 것
입니다.

영원한 죽음이
계속되는 곳, 지옥

지옥을 목격하다, 조토의 〈최후의 심판〉

네 갈래의 시뻘건 불길이 사람들을 덮치고, 털이 숭숭 난 악마들이 불길 속에서 가뜩이나 고통스러운 사람들을 온갖 방법으로 괴롭힙니다. 그중 몸집이 가장 큰 회색 악마는 의자 대신 용을 깔고 앉아서, 입으로는 사람들을 삼키고 아래로는 사람들을 내보내고 있습니다. 언뜻 괴물 캐릭터를 내세운 애니메이션이나 게임 속 배경이 떠오르지만, 이것은 이탈리아 르네상스의 선구자, 조토 디 본도네Giotto di Bondone(1265?~1337)가 〈최후의 심판〉에 묘사한 지옥의 풍경입니다.

조토는 서양 근대 회화의 아버지라고 불릴 정도로 미술사에 혁신적인 업적을 남겼습니다. 현실 세계와 인물을 생생하고 입체감 있게 표현하여 이탈리아 르네상스 미술의 시대를 열었지요. 하지만 그의 생애에 대해서는 알려진 사실이 거의 없습니다. 당시에 가장 유명한 화가인 치마부에Cimabue(1240?~1302)

의 제자였다는 사실 정도만 알려져 있습니다.

〈최후의 심판〉은 이탈리아 북쪽의 소도시 파도바에 있는 스크로베니 예배당의 서쪽 벽면에 그려져 있습니다. 이 예배당 벽화의 전체 주제는 '예수의 생애Passion of Christ'로 〈최후의 심판〉은 그중 마지막을 차지합니다. 교회 건축에서 서쪽은 대개 현관이 자리 잡은 곳이라, 사람들은 출입문으로 들어와 뒤로 돌아서야지만 그림을 볼 수 있습니다. 예수가 재림해 천국으로 올라갈 자와 지옥으로 떨어질 자를 심판한다는 '최후의 심판'은 서양미술의 주요 소재입니다. 다시 말해 죽음을 이야기하는 주제로, 서양미술의 지옥도입니다.

사실 크리스트교가 삶의 중심이었던 중세 사람들은 죽음을 그다지 두려워하지 않았습니다. 때가 되면 예수가 재림할 것이고, 그러면 죽은 사람들도 모두 부활한 거라고 믿었으니까요. 종교에 대한 믿음을 통해 죽음에 대한 공포를 극복했다고 할 수 있지요. 그러나 이 믿음은 12세기 무렵부터 점차 사라집니다. 합리적 사고가 발전하면서, 이미 무덤에 들어간 시체가 되살아난다는 믿음에 대한 허황됨이 퍼지던 때였습니다. 그만큼 교회의 지배력이 약해졌다는 뜻이기도 합니다.

교회는 지배력을 회복하기 위한 방법으로 '지옥'을 내세웁니다. 교회의 입구인 서쪽 현관 벽과 천장 등이 '지옥'을 표현한 무시무시한 이미지로 뒤덮였습니다. 지금 우리가 보면 뭐

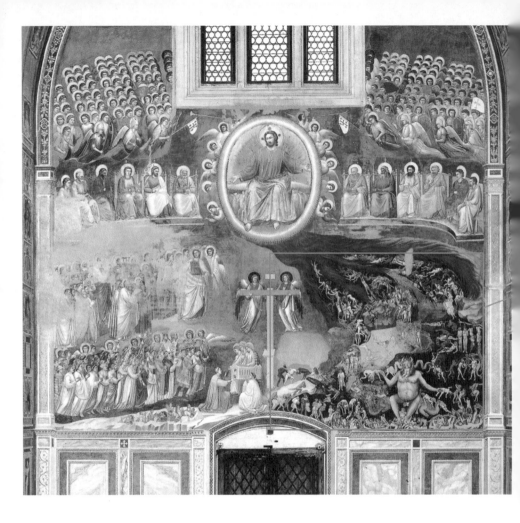

조토, 〈최후의 심판〉, 1306

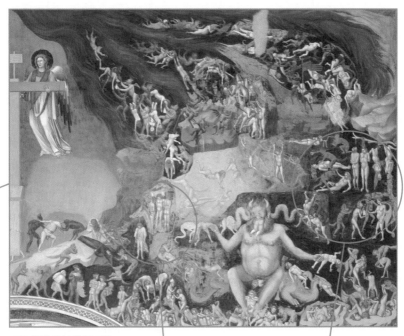

조토, 〈최후의 심판〉 중 지옥

지옥 중에서 가룟 유다와 세 망자

지옥 중에서 음욕의 죄인

가 무섭지(?) 하겠지만, 당시 중세 사람들에게는 엄청난 공포였습니다. '최후의 심판'을 보고 기절했다는 기록이 꽤 많은 것을 보면 알 수 있습니다. '최후의 심판'을 통해 천국으로 갈 선한 자와 지옥으로 떨어질 악한 자를 가린다는 위협이 중세 사람들을 압박했습니다. 당시로서는 꽤 충격적인 이미지를 통해 죄의식을 강하게 자극한 것이지요. 교회에서 의도한 것이 '최후의 심판'에 반영된 결과겠지요.

'최후의 심판'은 주로 교회의 서쪽 벽 또는 서쪽 문 위에 그려졌습니다. 서쪽은 해가 지는 장소, 즉 '죽음의 거처'를 의미합니다. 조토의 〈최후의 심판〉뿐만 아니라 미켈란젤로의 〈최후의 심판〉도 서쪽 벽에 그려져 있습니다. 아예 그림이 자리 잡은 공간 자체가 죽음을 의미합니다. '최후의 심판'이 세계의 종말, 즉 세계의 죽음인 것을 이미 공간으로 말하고 있습니다.

조토의 〈최후의 심판〉은 단테 알리기에리Dante Alighieri의 《신곡》〈지옥〉 편을 그림으로 옮겨 놓은 것으로, 조토와 단테는 잘 알던 사이였습니다. 단테는 《신곡》〈연옥〉 편에서 "치마부에의 시대는 갔다. 지금부터는 조토의 시대다."라고 극찬한 바 있습니다.

나는 영원히 지속되니, 여기 들어오는 너희들은 모든 희망을 버릴지어다.

단테의 〈지옥〉 편 제3곡 앞부분에 나오는 유명한 구절로, 단테는 지옥을 죽음이라는 형벌에서 영원히 벗어날 수 없는 곳임을 분명히 합니다. 조토는 〈최후의 심판〉을 통해 지옥을 눈앞에 펼쳐 놓음으로써, 사람들에게 죄의 대가로서의 죽음을 눈으로 경험하게 합니다.

조토의 〈최후의 심판〉이 그려져 있는 스크로베니 예배당은 유명한 고리대금업자인 엔리코 스크로베니가 교회에 헌납한 예배당이자, 스크로베니 집안의 가족 예배당이었습니다. 《신곡》 〈지옥〉 편에 나올 정도로 악명 높은 고리대금업자였던 아버지, 레지날도 스크로베니를 위해서 헌납한 것이지요. 엔리코는 그렇게 하면 아버지가 천국에 갈 수 있을 거라고 생각한 것입니다. 아버지도 아버지지만, 역시 고리대금업을 하고 있던 자신을 위한 것이기도 했습니다. 중세는 청빈과 절제를 최고의 미덕이라고 여긴 시대입니다. 부자가 천국에 들어가는 것이 낙타가 바늘구멍을 통과하는 것보다 더 어렵다는 성서 구절을 있는 그대로 신봉하던 사회였지요. 따라서 탐욕은 가장 큰 죄였고, 고리대금업은 사회적 공분의 대상이었습니다.

그런데 엔리코는 다름 아닌 고리대금업으로 벌어들인 돈으로 구원을 사려고 했습니다. 그리고 자신의 헌납에 대해 눈에 보이는 물질적 보상을 원했습니다. 절대 손해를 보지 않으려는 상인 정신이 종교 체제에도 적용되고 있는 것이지요. 인간 중

심의 시대인 르네상스가 들이닥쳤다는 증거입니다. 르네상스
미술에서 항상 얘기되는 후원자가 바로 엔리코 같은 사람들이
었습니다. 그 대표 격이 바로 그 유명한 메디치가입니다.

그림에서 예수의 십자가 밑에 무릎을 꿇고 앉아, 교회를 마
리아에게 바치고 있는 사람이 바로 엔리코입니다. 엔리코 오른
쪽에는 거대한 회색 악마, 즉 지옥의 왕 루시퍼가 있고, 그 주
위에 그려진 죄인들을 통해 탐욕이 지옥에 떨어지는 큰 죄라
는 것을 보여 줍니다. 특히 탐욕의 절정(지옥 중에서 가룟 유다와
세 망자)은 한때 예수의 제자였던 가룟 유다로, 은화 30전에 눈
이 멀어 예수를 밀고한 죄인입니다. 그 대가로 지옥에 떨어진
그는 창자가 배 밖으로 쏟아져 나온 채 목이 매달려 있습니다.
그 뒤쪽에 하얀 주머니를 목에 달고 매달려 있는 세 죄인 역시
탐욕의 죄를 저지른 이들입니다.

루시퍼의 왼쪽에도 탐욕에 버금가는 또 하나의 큰 죄가 자
리 잡고 있습니다. 벌거벗은 남자가 벌거벗은 여자(창녀를 의미)
에게 돈주머니를 건네고 있는 모습으로, 매매춘을 의미합니다.
그 뒤쪽에 나무에 매달린 네 명 역시, 동성애와 불륜이라는 음
욕의 죄악(지옥 중에서 음욕의 죄인)을 저질렀지요. 이러한 이미지
들은 루시퍼를 중심으로 좌우에 배치되어, 지옥에 떨어지는 죄
를 대표하는 것이 탐욕과 음욕임을 강조하고 있습니다.

지옥의 왕, 루시퍼는 자연과 여성을 상징한다

그렇다면 탐욕과 음욕의 주관자인 루시퍼는 누구일까요? 루시퍼는 원래 신의 지극한 사랑을 받던 천사였는데, 자신이 신이 되겠다는 오만한 마음을 품고 신에게 대적하다가, 지옥 깊숙한 곳으로 떨어져 악마가 되었습니다. 입으로는 사람을 삼키고 아래로는 사람을 내보내는 형상이 바로 루시퍼입니다. 조토가 루시퍼를 이렇게 묘사한 것은 형벌이 끝도 없이 영원히 이어지는 지옥을 은유한 것이라고 합니다. 하지만 마치 루시퍼가 아기를 낳는 것처럼 보이기도 합니다. 조토는 왜 루시퍼를 이렇게 그렸을까요?

루시퍼가 인간을 삼키고 내보내는 모습은 여성, 즉 자연을 상징합니다. 루시퍼가 깔고 있는 용을 보면 확실히 알 수 있습니다. 용과 뱀은 '순환하는 자연-여성'의 상징입니다. 이를테면 그리스 신화에 나오는 가이아, 아테나 같은 여신은 모두 뱀과 연결되어 있습니다. 여성이 죄악의 중심으로 그려져 있어서인지 이 그림을 들여다볼 때마다 왠지 마음이 불편합니다.

서양에서는 남성을 임신과 출산을 하는 여성보다 우위에 있는 존재로 봤습니다. 그러다 보니 임신, 출산, 양육을 하는 여성을 폄하했습니다. 동물처럼 본능만 따르는 존재, 즉 동물로 본 것입니다. 중세 시대부터 18세기까지 귀부인들이 자식을 직접 양육하지 않은 이유이기도 합니다.

세상을 선과 악으로 나누는 서양 이분법의 사고 체계에서 남성은 선으로, 여성은 악으로 규정되었습니다. 독일의 분석 심리학자인 에리히 노히만Erich Neumann(1905~1960)은 《의식의 기원사》에서 "자아(의식)와 남성에게 여성성은 무의식과 타자의 동의어다. 말하자면 그것은 어둠, 암흑, 무無, 심연, 공허를 나타낸다."라고 했습니다. 어둠, 심연, 공허는 지옥의 다른 이름입니다. 서양에서는 흔히 지옥을 '대지의 자궁'이라고 하는데, 죄인들을 탐욕스럽게 집어삼키는 지옥을 여성의 자궁에 비유하다니! 그만큼 인간이 자연에 속해 있다는 사실을 강하게 부정합니다. 인간이 자연에 속한다는 사실을 인정하는 순간, 즉 본능을 긍정하면 인간이 짐승과 다를 바 없어져 지옥에 떨어진다고 생각했으니까요. 죽음의 공포를 피하기 위해 여성을 혐오스러운 대상으로 만들어 버린 것입니다. 하지만 인간 됨의 기본을 죄악으로 여기는 것은 인간의 삶을 부정하는 것으로, 결국 염세적인 세계관에 빠질 수밖에 없습니다.

죽음이 곧 죄악의 대가 그 자체임을 강조하다, 반에이크의 〈최후의 심판〉

플랑드르 르네상스의 선구자인 얀 반에이크Jan van Eyck(1395~1441)의 〈최후의 심판〉은 죽음을 죄악의 대가로 보는 태도와 염세적인 세계관이 만났을 때의 지독한 암울함을 보여 줍니다.

플랑드르는 오늘날의 네덜란드, 벨기에, 프랑스 일부가 포함된 지역으로, 우리에게 익숙한 동화인 《플란다스의 개》의 플란다스가 바로 플랑드르의 영어식 지명입니다.

15세기에 플랑드르가 위치한 북유럽은 이탈리아보다 더 오랫동안 교회의 지배를 받으면서, 크리스트교의 본질에 대한 성찰이 깊어져 종교개혁의 길로 들어섭니다. 이 지역의 혁신은 초기 크리스트교 정신으로의 복귀를 의미합니다. 다시 말해 그리스, 로마 문화의 재생으로서의 르네상스를 추구하면서 크리스트교가 세속화되고 있던 당시 이탈리아보다 종교 체제를 훨씬 더 엄격하게 유지하고 있었습니다. 그래서인지 반에이크의 〈최후의 심판〉에는 조토의 〈최후의 심판〉의 엔리코 스크로베니 같은 농담의 여유가 전혀 없습니다. 예수가 중심에 있는 천국은 하늘에, 지옥은 땅 밑에 있습니다. 조토의 작품과 달리, 반에이크는 중세의 전통을 훨씬 더 엄격하게 고집하고 있는 것이지요.

반에이크의 〈최후의 심판〉에 그려진 지옥은 공포스러울 정도로 끔찍합니다. 플랑드르 르네상스 회화의 특징은 화가의 경험을 통한 사실적이고 세밀한 묘사입니다. 그림에 그려진 옷이 어떤 종류의 천으로 만들어졌는지까지 알 수 있을 정도로 세밀하게 묘사합니다. 거기에다 유화를 발명할 만큼 탁월한 화가였던 반에이크의 작품이니, 더할 나위가 없습니다. 그런데 지

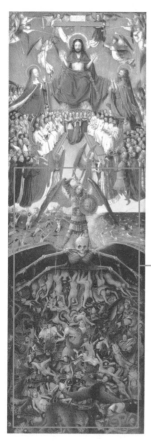

반에이크, 〈최후의 심판〉, 1420~1425

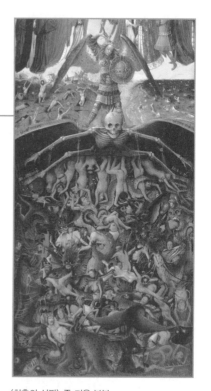

〈최후의 심판〉 중 지옥 부분

옥으로 떨어지는 죄인들의 모습이 충격적입니다. 해골의 다리 사이로 몸을 거꾸로 한 채 떨어지고 있습니다. 마치 여성이 출산할 때의 모습 같습니다. 죽음이 있어야 새로운 생명이 탄생한다는 자연의 질서를 표현한 것이지만, 그것을 보는 화가의 시선은 혐오로 가득 차 있습니다.

죽음을 딛고 선 천사 미카엘의 뒤편에는 죽었던 사람들이 대지와 바다에서 부활하고 있습니다. 대지와 바다는 그들을 죽음으로 옭아맨 장소입니다. 그런데 대지와 바다, 지하 세계는 모두 여성성에 속합니다. 반에이크는 '생명과 죽음이 순환하는 자연—여성'에서는 지하나 지상이나 상관없이 고통스럽고 추악한 죽음이 존재한다고 본 것입니다. 죽음을 자연의 순환으로서가 아니라 죄악의 대가 그 자체임을 강조한 것입니다.

페스트, 죽음과 맞닥뜨린
전염병의 공포

페스트와 마주한 인간의 절박함, 만테냐의 〈성 세바스티아누스〉

15세기 이탈리아의 도시와 마을 입구에는 온몸에 화살이 박힌 채, 묶여 있는 젊은 남자의 그림이 걸려 있었습니다. 이 남자는 서양미술에 심심치 않게 등장합니다. 이 남자는 크리스트교의 성인 중 한 명인 성 세바스티아누스St. Sebastianus(?~?)로, 크리스트교 성인들의 전설을 모아 놓은 야코부스 데 보라지네의《황금 전설》에 따르면, 성 세바스티아누스는 로마 황제 디오클레티아누스(재위 기간 284~305)를 호위하던 군인이었습니다. 크리스트교를 믿었던 그는 자유롭게 감옥을 드나들 수 있는 자신의 지위를 이용해, 감옥에 갇힌 크리스트교 신자들을 구하다가 황제에게 발각됩니다. 분노한 황제는 성 세바스티아누스를 화살로 쏘아 죽이라고 명령합니다. 성 세바스티아누스는 기둥에 묶인 채 온몸에 수십 발의 화살을 맞았지만, 이레네라는 여인의 극진한 보살핌으로 살아나 황제 앞에 다시 나타

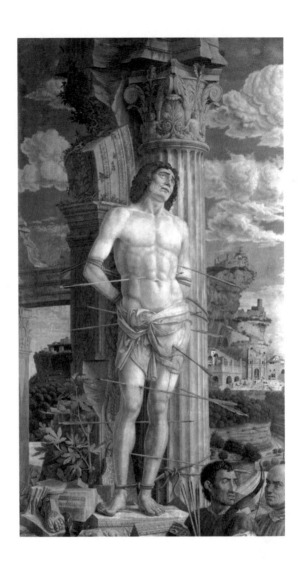

———————————————————— 만테냐, 〈성 세바스티아누스〉, 15세기

납니다. 당황한 황제는 이번에는 그를 몽둥이로 때려죽이라고 명령했고, 마침내 그는 순교했다고 합니다.

베네치아 르네상스를 대표하는 화가인 안드레아 만테냐 Andrea Mantegna(1431?~1506)가 그린 〈성 세바스티아누스〉를 보도록 하겠습니다. 만테냐는 어린 시절부터 고대 그리스·로마의 미술품과 르네상스 조각의 창시자인 도나텔로Donatello의 조각에 매료되었습니다. 화가가 된 그는 베네치아에 피렌체 르네상스를 처음 소개한 화가인 야코포 벨리니Jacopo Bellini의 딸과 결혼했습니다. 만테냐의 처남들이 바로 색채 위주의 베네치아 화파를 창시한 조반니 벨리니Giovanni Bellini와 젠틸레 벨리니Gentile Bellini입니다. 그리고 조반니 벨리니의 제자가 바로 베네치아 르네상스의 대스타 조르조네Giorgione와 티치아노Tiziano Vecellio입니다.

이탈리아 북부에 있는 베네치아는 지리상 플랑드르 지역과 가까워서, 사실적이고 세밀한 묘사가 특징인 플랑드르 미술에서 영감을 받았습니다. 베네치아 르네상스는 원근법과 명암법 등을 이용하여 화면을 입체적인 공간처럼 묘사하는 투시법에 치중하여 색채를 이차적인, 즉 부수적으로 본 피렌체 르네상스와는 다르게 색채의 중요성에 주목한 화려하고 선명한 색감이 특징입니다.

만테냐와 벨리니 형제는 작품에서도 서로 영향을 주고받는 관계였습니다. 하지만 남아 있는 작품으로 추측해 볼 때, 만

테냐의 관심은 무엇보다도 투시법에 있습니다. 이러한 관심은 〈성 세바스티아누스〉에서 그리스의 인체 조각을 연상시키는, 균형 잡힌 남성의 신체 표현에서 나타납니다. 아마도 성 세바스티아누스가 로마 군인 출신이라는 점도 작용했을 것입니다. 그리스 양식의 기둥을 보면 그의 관심이 고전의 부활에 있음도 명확히 드러납니다. 화면 아래쪽에 그려진 두 사람이 활과 화살을 갖고 있는 것으로 보아 사형집행인임을 알 수 있습니다. 하늘을 향한 세바스티아누스의 시선은 육체의 고통을 초월한 성인들을 묘사할 때 흔히 쓰는 방식입니다.

성 세바스티아누스는 특히 15세기에 많이 그려졌는데, 그 이유는 무엇일까요? 그가 사람들을 '페스트'로부터 보호해 주는 수호성인이었기 때문입니다. 그는 온몸에 화살이 꽂힌 채 신 앞에 무릎을 꿇고 페스트가 사라지게 해달라고 애원하는 모습으로도 그려졌습니다. 당시 사람들은 페스트 앞에서 그만큼 절박했습니다.

1347년에서 1351년 사이, 당시 유럽 인구의 3분의 1인 2000만 명에 가까운 사람이 페스트로 사망했습니다. 성 세바스티아누스의 이미지는 페스트라는 죽음의 악귀에 맞서는 액막이였던 셈입니다. 15세기와 16세기는 14세기에 유럽을 초토화시킨 페스트의 기억이 가장 강렬했던 시기입니다.

페스트는 서양의 역사에서 가장 끔찍한, 모든 것을 몰살시

키는 거대한 악이었습니다. 오죽하면 별칭이 흑사병Black Death 이었을까요. 온몸이 검게 변색되어 죽음을 맞이한다고 해서 흑사병이라는 명칭이 유래했다고 합니다. 그런데 검은색은 공포의 암시가 강해, 무서운 죽음이라는 뜻도 포함되어 있습니다.

페스트가 유럽으로 전파된 경로에 대해서는 여러 가설이 있지만, 대체로 몽골제국과 관련이 있다고 봅니다. 1347년 몽골이 크림반도의 페오도시야에서 포위 공격을 한 이후에 페스트가 처음 창궐했기 때문입니다. 당시 페오도시야에는 이탈리아 제노바의 교역소가 있었고, 이 교역소의 사람들이 페스트를 이탈리아로 옮겼고, 유럽으로 퍼져 나갔습니다.

페스트라는 무서운 전염병 앞에 당시 유럽인들은 속수무책이었습니다. 어떤 병인지도 잘 모르는데다가 발병원인과 감염 경로가 전혀 알려져 있지 않아, 가족과 친지들이 처참하게 죽어 가는 모습을 지켜만 보고 있어야 했기 때문입니다. 언제 자신에게 페스트가 닥칠지 모를 일이었습니다. 성직자들은 페스트는 인간의 죄악에 대한 신의 형벌이라며 회개를 외쳤지만, 그들도 매한가지로 희생자가 되었습니다.

페스트는 사람을 가리지 않고 찾아왔습니다. 공황 상태에 빠진 유럽은 페스트는 인간의 사악함에 분노한 신이 쏜 화살에 맞아 걸리는 것이라 믿기에 이릅니다. 그 대상이 누가 될지 모른다는 두려움에 떨었고요. 이러한 상황에서 온몸에 화살을

맞고도 살아난 성 세바스티아누스가 페스트를 막는 수호성인
이 된 것은 어쩌면 너무도 당연해 보입니다.

죽음의 책임을 전가할 대상을 찾다,
조반니 디 파올로의 〈페스트의 알레고리〉

페스트가 전 유럽을 휩쓸면서 시체가 쌓이고 악취가 진동
했습니다. 사람들은 절망에 빠졌습니다. 죽음이 언제 자신에게
닥칠지 몰랐으니까요. 사람들은 자신이 지은 죄 때문에 벌을
받는다는 생각에 두려움을 느꼈고, 진짜 죄인들이 신을 화나게
해, 페스트가 창궐한 것이라고 믿고 싶어 했습니다. 공포에 빠
진 중세 사람들은 죽음의 책임을 전가할 대상을 찾았습니다.

15세기 이탈리아 시에나에서 활동했던 조반니 디 파올로
Giovanni di Paolo di Grazia(1403~1482)의 〈페스트의 알레고리〉는 누구
에게 책임을 전가했는지를 구체적으로 보여 줍니다. 조반니 디
파올로는 르네상스의 전성기 때 활동했지만, 평생 보수적인 고
딕 양식을 고집했습니다. 그의 작품 특성이 종교 색채가 강하
고 신비스러운 분위기라는 점을 떠올려 보면, 왜 고딕 양식을
고수했는지 알 것 같습니다. 고딕은 어쨌거나 종교미술의 영역
이니까요.

검은 말에 올라탄, 검은 죽음이 화면 오른편에 있는 사람들
을 향해 죽음의 화살을 날립니다. 검은 말 밑에는 이미 페스트

로 사망한 시체들이 즐비합니다. 사람들은 자신이 곧 화살에 맞는 줄도 모르고, 죽음에 이르는 죄악에 빠져 있습니다. 바로 도박과 성적 방탕이지요. 여기에 또 탐욕과 음욕이 등장합니다. 이들이 얼마나 죄악에 물들어 있는지는 그들이 입고 있는 붉은색 옷이 증명해 줍니다. 붉은색은 인간의 부적절한 욕망을 상징합니다. 인간의 절제되지 않은 욕망, 즉 죄악은 페스트에 걸려 죽음의 형벌을 받아 마땅하다는 의미이지요.

그런데 죽음의 공포는 조반니 디 파올로가 생각한 것과는 다르게 엉뚱한 쪽으로 나아갑니다. 사람들은 공공의 윤리와 개인의 도덕을 모두 외면했습니다. 공포에서 벗어날 수만 있다면 폭력이든 성적 타락이든 상관하지 않고 무엇이든지 했습니다. 부모는 자식을, 남편은 아내를 버렸습니다. 아직 죽지도 않은 사람을 집 안에 둔 채 불을 지르기도 했습니다. 페스트라는 끔찍한 악이 타락한 인간으로 모습을 바꾼 것입니다. 페스트는 죽음에 대한 공포가 인간을 어디까지 추락시킬 수 있는지를 보여 주었습니다. 이러한 중세 말의 혼란은 직접적으로는 죽음의 춤, 죽음의 승리 같은 염세적 이미지로 나타났고, 페스트는 이후로도 계속 처절한 죽음의 공포이자 악으로 서양 사람들의 기억에 각인되기에 이릅니다.

지금은 질병이 더 이상 악이 아니라고들 합니다. 의학이 발달해 많은 병의 원인이 밝혀지고 치료도 가능해졌으니까요. 하

조반니 디 파올로, 〈페스트의 알레고리〉, 1436

지만 아직 페스트의 고통은 끝나지 않았고, 여전히 사람들은 고통의 책임을 전가할 대상을 찾고 있습니다. 몇 년 전, 중동호흡기 질환인 메르스가 집단 발병했을 때, 정부는 갈팡질팡했고 사람들은 공포에 떨었습니다. 온갖 희한한 유언비어가 난무했고, 중동에 다녀온 사람들은 죄인처럼 지내야 했습니다. 보균자로 의심되는 사람들은 격리되었고, 메르스로 죽은 사람들의 장례는 몰래 치러야만 했습니다. 페스트의 공포가 전염병도 다 이길 수 있을 것 같은 21세기 한국에서 재현된 것입니다. 2020년 코로나19가 전 세계를 덮쳤을 때도 마찬가지였습니다. 죽음의 공포는 과학으로 무장된 현대에도 여전히 악입니다.

죽음은
누구에게나 평등하다

죽음이 난무하는 세상에 구원은 없다, 브뤼헐의 〈죽음의 승리〉

페스트는 전 유럽을 공포에 몰아넣었습니다. 전염병의 창
궐은 정신적 공황 상태로 이어집니다. 온갖 흉흉한 소문이 돌
고, 사람들은 세상에 종말이 오는 게 아닌가 하며 공포에 떨게
됩니다. 세상이 공포에 휩싸이면 죽음은 더 이상 남의 일이 아
니게 됩니다. 메르스와 코로나19가 전 세계를 휩쓸 때 우리가
느꼈던 공포처럼요. 죽음 앞에서는 누구나 겁에 질릴 수밖에
없습니다. 죽음이 난무하는 세상에 구원은 없으니까요.

13세기 말부터 유럽은 잦은 홍수 때문에 흉작이었습니다.
사람들은 늘 배고픔에 시달렸고요. 기근에 페스트까지 덮쳤으
니, 사람들의 고통은 이루 말할 수 없었습니다. 유럽 전체가 정
서적 불안에 빨려들었습니다. 페스트는 왕부터 성직자, 거지까
지 가리지 않고 찾아왔습니다. 죽음만큼은 누구에게나 공평했
던 것이지요. 언제, 어디서, 어떻게 죽음이 닥칠지 모르는 상황

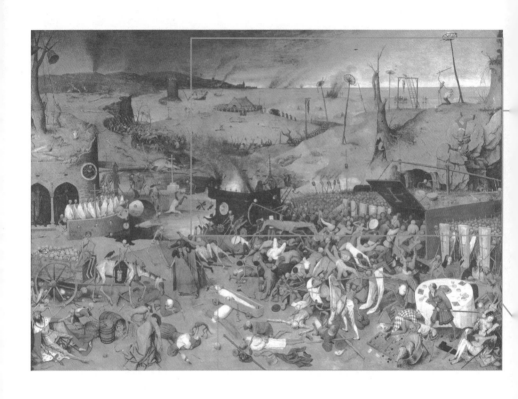

브뤼헐, 〈죽음의 승리〉, 1562~1563

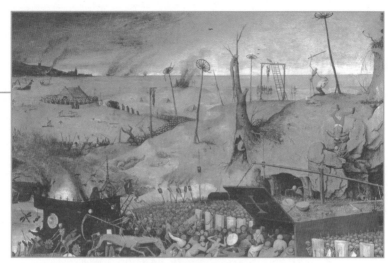

〈죽음의 승리〉 중 죽음의 군대와 고문 도구

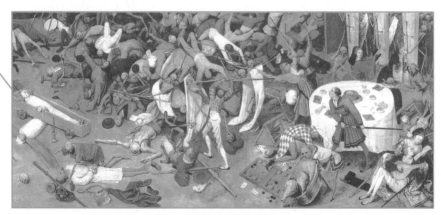

〈죽음의 승리〉 중 페스트

에서는 '죽음으로부터 승리하라'는 종교의 가르침도 아무 소용이 없었습니다. 부활도 영생도 사람들의 마음을 진정시키고 위로할 수 없었던 것이지요.

16세기에 가장 뛰어난 플랑드르 화가로 손꼽히는 아버지 피테르 브뤼헐Pieter Brueghel the Elder(1525?~1569)은 〈죽음의 승리〉에서 죽음의 공포가 지배하는 세계의 절망을 보여 줍니다. 브뤼헐은 주로 농민의 모습과 생활을 그려 오랫동안 농민 출신 화가로 알려져 왔습니다. 그러다가 그의 작품이 인간이 가진 보편적 속성에 대한 뛰어난 통찰과 지적 접근에 따른 것임이 밝혀지면서 재평가됩니다. 브뤼헐에게 농민은 '인간'을 대표하는 소재였습니다.

브뤼헐이 살던 당시 유럽은 전쟁에 휩싸여 있었습니다. 특히 1517년 루터의 종교개혁 이후, 로마 가톨릭과 프로테스탄트의 대립이 극심했습니다. 그가 살던 플랑드르 지역에는 프로테스탄트들이 많았는데, 당시 플랑드르 지역을 지배하던 에스파냐의 펠리페 2세는 광신적인 가톨릭 신자였습니다. 펠리페 2세는 가톨릭의 수호자를 자처하면서, 플랑드르 지역의 프로테스탄트를 가혹하게 탄압하여 오늘날의 네덜란드와 벨기에를 지옥으로 만들어 버렸습니다. 브뤼헐은 잦은 전쟁으로 인한 삶의 불안과 펠리페 2세의 가혹한 압정에 대한 격렬한 분노 등을 종교적인 소재를 이용해 표현했습니다. 〈죽음의 승리〉도 그중

하나입니다.

〈죽음의 승리〉를 보면 죽음의 군대가 진군하고, 해골 모습을 한 죽음들이 인간을 다양한 방법으로 학살하고 있습니다. 사람들은 죽음으로부터 도망가려 하지만 아무 소용 없습니다. 죽음의 공포를 잊기 위해 먹고 마시고 사랑을 속삭여 보지만, 죽음은 여지없이 들이닥칩니다. 어차피 이길 수 없는 싸움이지요. 괴롭고 암울하기만 합니다. 세밀하고 정확하게 묘사되어 있어서 보고 싶지 않은 마음에 저절로 고개가 돌아갑니다. 브뤼헐은 죽음, 그 자체를 학살의 주체로 삼았습니다. 죽음이 인간 됨의 기본조건일 뿐 아니라, 외부에서도 공격해 들어올 수 있다는 것을 보여 준 것이지요.

그림 오른쪽 아래에는 얼굴과 팔다리가 검게 변한 채 쓰러져 있는 시체들이 보입니다(〈죽음의 승리〉 중 페스트). 페스트에 감염되어 죽은 사람들입니다. 16세기가 되었는데도 페스트의 기억은 여전히 강렬합니다. 그림의 뒤편에는 죄인을 불구로 만든 다음 묶어서 방치함으로써 결국 죽게 만들었던, 중세의 바퀴살이 달린 고문 도구가 보입니다(〈죽음의 승리〉 중 죽음의 군대와 고문 도구). 죽음의 군대와 고문 도구는 가톨릭을 수호하겠다며 플랑드르에 쳐들어왔던 에스파냐의 황제 펠리페 2세의 군대를 뜻합니다.

브뤼헐은 전염병과 전쟁이 날뛰는 시대를 살면서, 인간이

어떻게 무너져 가는지를 똑바로 응시했습니다. 인간의 본성을 깊숙이 들여다본 것이지요. 브뤼헐의 그림을 르네상스 범주에 넣는다면, 양식보다는 인간 자체를 깊숙이 들여다보고자 한, 그의 탐구 정신이 깃들어 있기 때문입니다. 〈죽음의 승리〉는 '죽음'이라는 영원한 승자를 기억하라는 뜻과 함께 인간 사이에서 일어날 수 있는 폭력의 잔인함을 보여 주고 있습니다. 브뤼헐은 뛰어난 탐구 정신을 통해서 죽음은 자연이 불러올 수도 있지만, 인간이 스스로 불러올 수도 있다는 것을 알아차린 것입니다.

아버지의 죽음에 대한 절절한 애도,
터너의 〈창백한 푸른 말 위의 죽음〉

《신약 성서》의 마지막 편인 〈요한 계시록〉은 선과 악이 벌이는 최후의 대결을 통해 세계의 종말을 서술하고 있습니다. 여기에는 종말을 가져오는 네 기사가 등장합니다. 흰 말을 탄 기사는 정복자, 붉은 말을 탄 기사는 전쟁, 검은 말을 탄 기사는 기근, 창백한 푸른 말을 탄 기사는 죽음입니다. 창백한 푸른색에 해당하는 그리스어는 클로로스chloros로, 죽음을 암시합니다.

영국 낭만주의 화가 윌리엄 터너 Joseph Mallord William Turner(1775~1851)는 열렬한 후원자였던 아버지가 죽자, 실의에 빠져 〈창백한 푸른 말 위의 죽음〉을 그렸습니다.

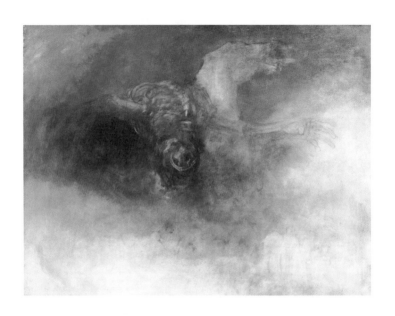

터너, 〈창백한 푸른 말 위의 죽음〉, 1830

터너는 영국이 사랑하는 작가입니다. 영국을 대표하는 미술관인 테이트 갤러리가 매해 가장 뛰어난 작품 활동을 한 영국 작가에게 수여하는 상을 '터너상Turner Prize'으로 명명한 것만 보아도, 영국 미술사에서 그가 차지하는 위치를 알 수 있습니다. 그는 경외심을 불러일으키는 거대한 자연과 자연 앞에서 무력하기 짝이 없는 나약한 인간의 모습을 대비시킨 풍경화를 많이 그렸습니다. 그러다 보니 실제 풍경과 자신의 상상력을 결합하여, 한 화면에 보여 주는 방법을 즐겨 사용했습니다. 터너는 특히 빛의 묘사에서 인상파 화가들에게 큰 영향을 주었습니다.

내가 볼 때 터너에게 닥친 가장 거대하고 무자비한 자연은 죽음인 것 같습니다. 터너는 평생 이발사인 아버지와 같이 살았다고 합니다. 어머니는 정신질환을 앓고 있었기 때문에 부자 관계는 일찍부터 돈독했습니다. 터너의 아버지는 아들이 유명해지기 전에도 이발소 안에 아들의 그림을 걸어 놓고는 자랑할 정도였습니다. 그런 아버지를 잃었으니, 터너의 슬픔과 고통은 엄청났을 것입니다. 우리가 사랑하는 가족을 보냈을 때처럼 말입니다.

푸르스름한 말 위에 걸쳐 누운 죽음은 형체에 대한 정확한 묘사가 과감히 생략되어 거의 부패한 모습입니다. 체액이 흘러나오고 썩은 냄새가 진동하는 듯합니다. 화면 전체가 온통 썩

어서 금방이라도 바스러질 것만 같은 모양새지요. 많은 화가
가 '창백한 푸른 말'이라는 주제를 다루었지만, 터너만큼 참혹
하고 추악하게 다룬 작가는 없습니다. 아버지를 데려간 죽음
이 얼마나 가슴에 사무쳤으면 이런 묘사가 나왔을까 싶습니다.
하지만 터너는 이 그림을 그리면서 아버지를 애도하고 진정한
이별을 할 수 있었습니다. 죽음은 모든 살아 있는 존재들의 운
명임을 고통스럽게 받아들이면서 말입니다.

2

인간의
근원적인 공포를
자연에서 보다

알 수 없음,
이해할 수 없음

자연, 낯설고 이해할 수 없는
공포의 대상

2017년에 일어난 포항지진은 그해 대학입학 수학능력시험이 연기되는 사상 초유의 일이 일어날 정도로 포항 지역에 큰 피해를 입혔습니다. 주택을 지탱하고 있던 기둥이 부서졌고, 대학 건물의 외벽이 무너져 내렸습니다. 주민들은 집을 뒤로 한 채, 비좁은 대피소에서 뜬눈으로 밤을 보내야 했습니다. 포항은 '포항제철'이라는 랜드마크로 상징되는 첨단 공업도시입니다. 하지만 우리가 목격했듯이, 최고의 과학기술이 집중된 이곳도 자연의 힘 앞에서는 속수무책이었습니다.

이런 재해가 일어날 때마다, 자연은 인간에게 결코 호의적이지 않다는 것을 실감하곤 합니다. 하지만 그렇다 하더라도 우리는 인간의 문명이 이토록 사나운 자연을 길들이면서, 진보를 거듭해 왔다고 믿는 경향이 있습니다. 바로 인간중심주의−휴머니즘의 전통이지요. 휴머니즘은 인간은 합리적이고 이성적인 존재라는 전제에서, 자연을 제압할 수 있는 대상으로 보는 태도입니다. 인간이 자연에 맞서서 진보를 이루었다는 것이지요. 또한 휴머니즘은 서양이 주도한 근대화의 동력이기도 합니다. 서양과 서양 문화의 전폭적인 영향을 받은 한국 사회가 휴머니즘을 긍정적인 키워드로 내세운 이유입니다.

하지만 포항지진도 그랬듯이, 자연을 인간의 잣대로 좌지우지하겠다는
생각은 오만입니다. 휴머니즘은 '자연 대 인간'이라는 프레임으로 자연을
봅니다. 자연과 인간을 동급으로 취급해, 대립시키는 것이지요.

이처럼 세상을 이분법으로 보면 인간은 자연을 타자로 여길 수밖에
없습니다. 다시 말해 자연을 정복 또는 배척의 대상으로 볼 수밖에 없다는
말입니다. 인간이 자연에 속해 있다는 증거인 죽음과 성이 금기시되어 온
것도 이러한 관점에서 유래했습니다. 그렇지만 우리가 이미 알고 있듯이
자연은 결코 정복되거나 배척될 수 없습니다. 인간 역시 자연의 일부며,
자연은 예측 불가능한, 거대한 그 어떤 것이기 때문입니다. 그러다 보니
자연은 낯설고 이해할 수 없는, 즉 공포의 대상이 되었습니다.

휴머니즘의 세계관에서 인간은 끊임없이 자연을 정복하려는 시도를 하고,
계속해서 좌절을 맛봅니다. 이 점이 바로 인간성의 승리이기는 하지만,
이런 시도는 자연을 점점 더 악으로 몰아갑니다.

모든 것을 창조하고 삼키는
어머니, 바다

물과 근원에 대한 공포, 태초의 어머니 티아마트

바다는 인간을 홀리는 특성이 있어서 너무 들여다보면, 깊은 물속으로 끌어당긴다는 글을 읽은 적이 있습니다. 생명의 기원이 바다이므로, 어쩌면 당연한 것인지도 모릅니다. 근원에 대한 심리적 공포는 인간에게 필연일 수밖에 없고, 원시의 바다는 모든 생명체의 어머니였으니 말입니다. 생각해 보면 고대인들은 정말 대단합니다. 그들은 과학적 지식이 아니라, 삶의 지혜로 바다를 '태초의 어머니'로 인식했으니까요. 창세 신화에 대부분 바다가 등장하는 것도 이 때문입니다.

그리스 신화와 크리스트교 신화에 큰 영향을 미친 메소포타미아 신화에서 태초의 바다는 뱀의 형상으로 나타나는 '티아마트' 여신입니다. 티아마트의 남편은 '아프수, 즉 강물이고요. 강과 시냇물이 바다로 흘러 모이는 것을 메소포타미아인들은 남편과 부인의 관계로 본 것이지요.

티아마트와 아프수 사이에서 신들이 태어나고, 그 신들 사이에서 또 다른 신이 태어나, 신들의 세상이 만들어집니다. 티아마트는 위대한 어머니 신으로 최고의 권위를 누립니다. 하지만 신들이 늘어날수록 세상은 혼란에 빠지고, 결국 티아마트와 아프수는 신들을 모두 없애 버리기로 합니다. 이를 알게 된 신들이 아프수를 먼저 죽이고 티아마트와 싸울 준비를 합니다. 그런데 승리는 티아마트의 편이 아니었습니다. 티아마트는 인간의 모습을 한 마르두크에게 목숨을 잃지요. 마르두크는 티아마트의 몸을 두 동강 내고는 한쪽은 높이 쳐들어 하늘을 만들고, 다른 한쪽은 물 위에 띄어 땅을 만들었다고 합니다. 결국 인간이 자연에 맞서 승리한 신화입니다.

메소포타미아의 창세 신화는 그리스 신화와 크리스트교 신화로 이어졌습니다. 그리스 신화와 크리스트교 신화 둘 다 태초의 혼돈에 대해 이야기하고 있는데, 태초의 혼돈은 태초의 바다라고 볼 수 있습니다. 말하자면 혼돈(카오스)은 온통 물로 가득 찬, 바다(티아마트)를 의미합니다. 이러한 상태에서 신이 등장해 질서(코스모스)를 부여해 우주가 생겨났습니다. 티아마트를 살해하는 것은 혼돈을 끝낸다는 의미입니다. 미국의 역사학자 제프리 러셀은 《데블》에서 티아마트 살해가 갖는 의미에 대해 "물은 질서가 생긴 다음부터는 생명을 주는 물질이 되었지만, 그것은 반드시 극복되어야만 하는 혼돈이기도 하다."라

2 인간의 근원적인 공포를 자연에서 보다

고 설명한 바 있습니다.

뱀은 물의 대표적인 상징으로 순환하는 자연을 뜻합니다. 그러니 인간 형상을 한 신이 티아마트를 살해했다는 것은 무자비한 자연으로부터 해방되려는 인간의 염원을 드러낸 것이라 할 수 있습니다. 자연과 인간이 분리되기 시작했고, 그런 과정에 남성이 서양 사회를 주도하게 되었으며 자연과 여성의 영역은 부정적인 것이 되었습니다. 특히 바다는 본질적으로 인간을 집어삼킬 수 있는 위험성과 마실 수 없는 소금물이라는 점 때문에 죽음의 상징이 되었습니다.

레비아탄, 폭풍우 치는 혼돈의 바다,
블레이크의 〈베헤못과 레비아탄〉

티아마트, 즉 바다를 극복해야만 하는 혼돈으로 보는 태도는 《구약 성서》에 나오는 '레비아탄'이라는 괴물로 이어집니다. 레비아탄은 〈욥기〉 편에 처음 등장합니다. 레비아탄은 히브리어로 '돌돌 감긴'이라는 뜻인데, 그래서인지 〈욥기〉에서는 레비아탄을 '등에는 방패와 같은 돌기가 일렬로 나 있고, 코에서는 연기를, 입에서는 불을 내뿜는 거대한 뱀 또는 고래'로 묘사하고 있습니다. 레비아탄은 폭풍우 치는 바다에 대한 두려움을 표현한 것이라고 합니다.

거대한 고래 형상으로 레비아탄을 가장 잘 표현한 작품은

허먼 멜빌의 소설 《모비 딕》이 아닐까 싶습니다. 엄청난 크기의 하얀 고래와 그 고래에게 한쪽 다리를 잃고 평생 복수의 집념을 불태운 한 인간의 이야기를 다룬 이 소설에서, 레비아탄으로서의 고래는 다음과 같이 서술되고 있습니다.

> 한층 이상하고 불길한 것은, 우리가 지금껏 보아온 것처럼 왜 그것이 성스러운 것들의 가장 의미 있는 상징, 아니 크리스트교도의 신성을 가리우는 바로 그 장막일 수 있는가 하는 것이다. 그러나 아직까지는 만물의 강력한 주인으로, 인류를 가장 섬뜩하게 만드는 존재로 그렇게 존재하고 있는 것이니라.

그렇다면 화가는 이 무섭고 섬뜩한 존재를 어떻게 표현했을까요? 시인이자 화가로 영국 낭만주의를 이끈 윌리엄 블레이크William Blake(1757~1827)는 〈베헤못과 레비아탄〉에서 레비아탄을 비늘과 날카로운 이빨을 가진 거대한 뱀으로 그렸습니다. 〈욥기〉에서 묘사한 것과 비슷합니다. 레비아탄 위에 그려져 있는 코끼리와 하마를 합친 모습의 괴물은 베헤못입니다. 베헤못도 〈욥기〉 편에 등장하는데, '황소처럼 풀을 뜯고 굵은 다리와 청동관 같은 뼈대와 무쇠 빗장 같은 갈비뼈를 가진 동물'로 묘사되어 있습니다.

레비아탄은 바다를, 베헤못은 땅을 의미합니다. 둘은 원 안

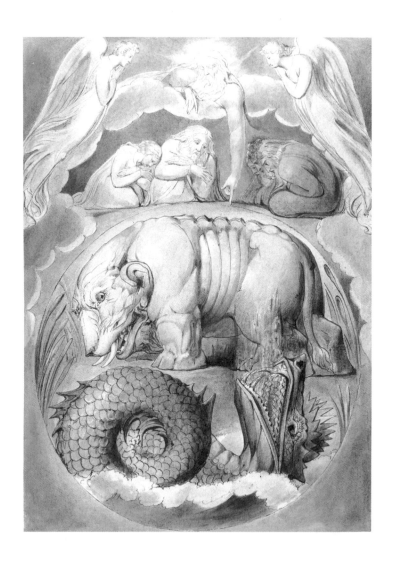

블레이크, 〈베헤못과 레비아탄〉, 1805

에 위아래로 나누어져 있습니다. 레비아탄과 베헤못이 들어가 있는 원은 바로 지구입니다. 땅과 바다를 품고 있는 지구는 그 자체로 자연이지요. 원 위에 무릎을 꿇은 사람들은 모두 고통스러워하고 있습니다. 위쪽에 자리 잡은 신은 손가락으로 지구를 가리키고 있고요. 사람들의 고통이 자연으로부터 왔다는 뜻일 것입니다.

블레이크는 어린 시절 천사와 놀았다고 주장할 정도로, 신비주의자이자 독특한 신념을 가진 크리스트교도였습니다. 그 와중에 받은 수수께끼 같은 영감을 시와 그림으로 남겼습니다. 그중 '한 알의 모래에서 세계를 보며'로 시작하는 〈순수의 전조〉라는 시는 애플의 스티브 잡스가 애송했던 시로 잘 알려져 있습니다.

블레이크는 미켈란젤로를 매우 존경해 자신의 그림에 나오는 인물을 돌로 만든 조각처럼 묘사했습니다. 미켈란젤로의 조각을 그림으로 옮기고자 하는 열망 때문이었습니다. 미켈란젤로는 조각, 시, 회화, 건축 등 예술의 전 분야에서 두각을 나타냈지만, 자기 자신을 언제나 조각가라고 소개할 만큼 조각가로서의 자부심이 컸습니다. 미켈란젤로의 조각에 대한 사랑을 블레이크는 자신의 그림에서 '오마주'한 것이지요.

미켈란젤로가 독실한 크리스트교도로 현실에 대해 염세적인 태도를 보였다는 것도 블레이크에게 영향을 준 것 같습니

2 인간의 근원적인 공포를 자연에서 보다

다. 블레이크는 세상의 창조에 대해 부정적이었는데, 심지어 창조주가 신이 아니라 악마였다고 생각할 정도였습니다. 신이라면 인간에게 고통과 죽음을 안긴 이도록 잔인한 세상을 만들었을 리 없다고 생각한 것이지요. 그는 악마가 세상을 창조했기 때문에 세상은 여전히 혼돈 그 자체라고 생각했습니다. 그러니 블레이크에게 혼돈 그 자체인 자연은 신의 질서를 방해하는 존재로, 인간에게 죽음과 고통을 가져오는 악이었을 것입니다.

인간을 포획하는 바다의 너울, 슈바베의 〈파도〉

혼돈의 바다는 낭만주의 계승자인 상징주의에서 더 어둡고 불길하게 나타납니다. 상징주의는 사실주의와 인상주의에 맞서 인간의 내면과 상상력의 세계를 탐구하고, 신화와 전설, 꿈과 무의식, 죽음과 성 같은 주제를 자신의 방식으로 표현하고자 했습니다.

독일에서 태어났지만, 스위스에 귀화한 상징주의 작가 카를로스 슈바베 Carlos Schwabe(1866~1926)는 〈파도〉에서 아예 바다를 무섭고 섬뜩한 여성으로 표현했습니다. 슈바베는 가난한 재단사의 아들로 태어나 제대로 된 교육을 받을 기회가 없었습니다. 그러다 우연히 제네바 산업 미술학교 교사의 도움으로 미술 교육을 받았고, 나중에는 스위스 정부의 장학금을 받아

슈바베, 〈파도〉, 1907

파리로 유학을 갔습니다. 예술과 컬트를 결합하려 했던 신비주의자인 조스팽 펠라당 등과 교류하면서 상징주의에 깊이 빠진 것도 이때였습니다. 그는 에밀 졸라의 소설《꿈》에 23점의 삽화를 그려 세상에 이름을 알리기 시작했고, 보들레르의 시집《악의 꽃》에도 삽화를 그렸습니다.《악의 꽃》에 그려진 삽화는 매우 세밀하고 우아한 표현으로 유명합니다.

슈바베는 1894년에 절친한 친구인 작곡가 기욤 레쿠가 스물넷이라는 젊은 나이에 세상을 떠나자 큰 충격을 받아, 죽음이라는 주제에 집착하게 됩니다. 그런데 그가 그린 죽음은 거의 여성의 모습입니다. 죽음은 여성, 즉 자연이 가져오는 것이라는 의미겠지요. 슈바베는 자연 중에서도 유난히 바다를 '무섭고 두려운 죽음의 원인'으로 생각했던 것 같습니다. 그에게 바다 공포증이 있지 않았을까 하는 생각이 들 정도로요. 〈파도〉에서 짙은 푸른색 옷을 입은 여성들은 눈가와 입이 마치 깊은 구멍 같습니다. 섬뜩하고 불길한 모습입니다. 게다가 손을 앞으로 내밀고 있는 게 아무래도 누군가를 부르고 있는 것 같고요. 이 여성들은 누구일까요? 바로 파도입니다. 파도가 사람들을 죽음으로 이끄는 모습을 그린 것입니다. 거센 파도는 인간이 탄 배를 파손시키거나 집어삼키고, 파도가 너울거리는 거친 바다에서 인간의 힘은 미약하기 짝이 없습니다.

크리스트교에서는 자연을 혼돈과 무질서로 봅니다.《신약

성서》〈요한복음〉의 첫 구절은 "태초에 말씀이 계시니라."입니다. 여기서 '말씀'은 질서를 의미합니다. 천지창조는 신이 세상에 질서를 부여한 것이지요. 질서를 세운다는 것은 이분법으로 세상을 나눈다는 것과 같은 것입니다. 질서가 잡혀 있는 것과 무질서한 것으로요. 그러다 보니 바다 같은 자연은 무질서고, 타자일 수밖에 없습니다. 특히 바다는 태초의 혼돈을 직접 목격하게 만든다는 점에서, 인간에게 가장 두려운, 근원에 대한 공포를 일깨우고 있습니다.

모든 것의
잔인한 파괴자, 폭풍

죽음을 가져오는 돌풍,

루벤스의 〈하르피아이를 추격하는 보레아다이〉

2018년에 열린 평창 동계올림픽 개회식을 보다가 깜짝 놀랐습니다. 사람 얼굴을 한 새, 즉 '인면조'가 등장했는데, 상당히 그로테스크했거든요. 게임 캐릭터나 판타지 영화에나 나올 법한 모습이었습니다. 그런데 이렇게 느낀 사람이 꽤 있었나 봅니다. '으스스하다', '일본풍이다' 하는 논란이 있었던 것을 보면요. 하지만 담당 미술감독은 인면조는 고구려 고분 벽화를 재현한 것이라고 밝혔습니다. 인면조는 동아시아 지역에서는 하늘과 땅을 연결하는 신성한 동물입니다.

그리스 신화에도 하르피아와 세이렌이라는 인면조가 등장합니다. 둘 다 얼굴은 인간이고 몸은 새라는 점에서 동아시아의 인면조와 비슷하지만 의미하는 바는 전혀 다릅니다. 하르피아와 세이렌은 인간에게 피해를 주는 위협적인 바람과 연관된,

인간의 생명을 앗아가는 사악한 괴물입니다. 그중 하르피아는 갑작스럽게 세게 불어, 인간에게 극심한 고통을 주는 돌풍에 형상을 부여한 것입니다. 하르피아Harpyia는 단수이고, 복수는 하르피아이Harpyiai입니다. 혼자 있는 경우는 거의 없고, 떼를 지어 다니기 때문에 보통 복수로 표현합니다. 추악한 여성의 얼굴을 한 하르피아에는 약탈자라는 의미가 포함되어 있습니다. 여기서 탐욕스러운 여성을 뜻하는 '하피harpy'라는 말이 나왔습니다.

플랑드르 바로크를 대표하는 페테르 파울 루벤스Peter Paul Rubens(1577~1640)가 그린 〈하르피아이를 추격하는 보레아다이〉를 볼까요? 루벤스는 당시 유럽에서 가장 큰 작업실을 운영할 정도로 실력이 뛰어난 화가였습니다. 미켈란젤로와 카라바조로부터 영향을 받았고, 렘브란트를 포함한 플랑드르 지역의 바로크 미술가들에게 큰 영향을 주었습니다. 또한 몇 나라 언어를 자유롭게 구사할 정도로 탁월한 어학 실력과 지식을 갖춘 외교관, 인문학자이기도 했습니다.

2018년에 루벤스가 그린 여성 누드가 페이스북의 '누드 검열'에 걸려 플랑드르 지역 및 작가 홍보에 어려움을 겪자, 플랑드르 관광청이 페이스북 CEO인 저커버그에게 공개서한을 보내 항의했다고 합니다. 그의 여성 누드는 이미 루벤스가 생존했을 때부터 감각적 피부 표현과 풍만한 신체 묘사로 스캔들

이 된 바 있습니다만, 21세기의 SNS 매체에서 이렇게 하리라
고는 아무도 예상하지 못했습니다.

〈하르피아이를 추격하는 보레아디이〉는 하르피아와 얽힌
신화 중 가장 많이 알려진, 장님 예언자 피네우스 이야기를 소
재로 삼았습니다. 피네우스는 후처의 꼬임에 넘어가 전처 사이
에서 태어난 자식들의 눈을 멀게 하여 제우스에게 벌을 받아
장님이 되었습니다. 게다가 매일 식탁이 차려지면, 하르피아이
가 날아와 음식을 빼앗아 가고 남은 음식물에는 배설물을 떨
어뜨려 먹을 수 없게 만들어, 피네우스는 굶어 죽을 지경에 이
릅니다. 이때 황금 양털 가죽을 찾기 위해 결성된 아르고호 원
정대가 자신들이 언제쯤에 임무를 완수할 수 있을지 물으려고
피네우스를 찾아옵니다. 피네우스는 그것을 알려 주는 대가로
하르피아이를 쫓아 달라고 하지요. 마침 아르고호 원정대에는
하르피아이 자매 중 하나와 북풍의 신 보레아스 사이에서 태
어난 쌍둥이 아들, 칼라이스와 제테스가 참여하고 있었습니다.
이들은 보레아다이, 즉 보레아스의 아들들이라 불립니다.

아르고호 원정대의 식사에 초대된 피네우스가 음식을 먹
으려고 하자 하르피아이가 나타납니다. 그 순간 어깨에 날개가
달린 보레아다이가 칼을 빼들고는 하르피아이를 맹렬히 추격
하기 시작합니다. 마침내 하르피아이를 포획해 죽이려는 순간
무지개의 여신 이리스가 나타나, 하르피아이는 제우스의 전령

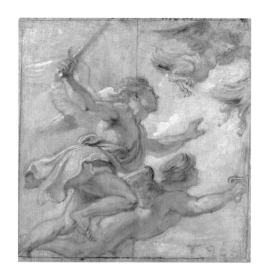

루벤스,
〈하르피아이를
추격하는 보레아다이〉,
1636

임을 밝히며 놓아 주라고 명령합니다. 이리스는 대신, 다시는 하르피아이가 피네우스의 식탁을 습격하지 않을 거라고 전하지요.

　이 이야기에서 알 수 있듯이 하르피아이는 추악한 괴물이지만, 신의 메신저입니다. 〈하르피아이를 추격하는 보레아다이〉에서 도망치던 하르피아 하나가 뒤를 힐끗 돌아보고 있습니다. 그런데 그 하르피아가 짓는 표정이 기묘합니다. 그녀의 표정에서는 도망자의 다급함이 느껴지지 않습니다. 오히려 쫓아오는 보레아다이를 싸늘하게 비웃는 것 같습니다. 하르피아는 보레아다이의 추격이 무의미하다는 걸 알고 있는 듯합니다.

그렇다면 하르피아이는 신의 어떠한 메시지를 전달하는 존재일까요? 그녀들은 신도 돌이킬 수 없는 필연, 바로 죽음의 전령입니다. 약탈자로서 하르피아이는 느닷없이 날아와 숨통을 조입니다. 갑자기 불어온 돌풍이 인간의 생명을 앗아가듯 말이지요. 그러니 하르피아이는 인간에게는 두려운 존재일 수밖에 없습니다.

하르피아이가 갖는 이러한 의미는 루벤스의 작품에서뿐만 아니라 다른 작품에서도 마찬가지입니다. 같은 인면조인 세이렌은 아름다운 팜 파탈의 이미지로 많이 등장하는 데 비해, 하르피아이는 일관되게 추악한 존재로 나타납니다. 갑자기 불어와 인간이 일궈 놓은 모든 것을 일순간에 파괴하는 돌풍은 다른 상상의 여지를 주지 않았던 것 같습니다.

인간을 포획하는 잔인한 바다의 태풍, 모사의 〈세이렌〉

그리스 신화에는 얼굴은 여자고, 몸은 새의 모습을 한 또 하나의 인면조가 있습니다. 바로 세이렌입니다. 세이렌은 바다의 님프로 바위섬에 살며, 노래를 불러 지나가던 뱃사람들을 유혹해 죽인다고 알려져 있습니다. 세이렌은 혼자가 아니라 몇 명의 자매가 있는데, 모두 노래와 연주 솜씨가 뛰어났습니다. 복수로는 '세이레네스'라고 합니다. 세이렌의 노랫소리는 너무 아름다워 사람을 홀리는 힘이 있었습니다. 위험을 알리는 경

보, 즉 사이렌은 세이렌에서 온 말입니다.

세이렌 역시 인면조여서 하르피아와 구별하기 어렵지만, 주위 배경을 보면 쉽게 알 수 있습니다. 인면조가 있는 곳이 물가면 무조건 세이렌입니다. 세이렌은 물에 속한 괴물이니까요. 그래서 새 대신 물고기 형상으로도 나타납니다. 세이렌은 원래 바다에서 발생하는 위협적인 폭풍을 상징하지만, 점차 바람보다는 바다의 위험 그 자체를 의미하게 되었습니다.

그리스 신화에서 세이렌의 유혹에서 무사히 벗어난 배는 이아손이 이끈 아르고호와 오디세우스의 배뿐입니다. 이아손이 이끈 아르고호 원정대는 음악의 명인 오르페우스 덕분에, 세이렌의 유혹을 피할 수 있었습니다. 오르페우스의 리라 연주와 노래가 세이렌의 노래보다 더 아름다웠기 때문입니다. 오디세우스는 매우 간단한 방법을 썼습니다. 선원들의 귓구멍을 밀랍으로 막아, 세이렌의 노래를 듣지 못하게 한 것입니다. 하지만 세이렌의 노래가 궁금했던 오디세우스는 자신의 손과 발을 돛대에 묶고서 세이렌의 노래를 들었지요. 인간의 호기심은 정말 못 말리겠습니다.

세이렌을 인면조로 표현한 작품 중, 가장 섬뜩한 작품은 프랑스 상징주의 화가 귀스타브 아돌프 모사Gustav-Adolf Mossa (1883~1971)의 〈세이렌〉입니다. 모사는 프랑스 상징주의의 마지막 세대로, 니스에서 태어나 역시 화가였던 아버지에게서 미

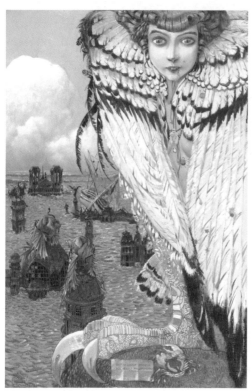

모사, 〈세이렌〉, 1905 ─────────────

술을 배웠습니다. 그는 비잔틴 미술, 아르누보, 상징주의 화가 귀스타브 모로, 일본 목판화 등에서 영향을 받았다고 알려져 있습니다. 주로 《성서》와 그리스 신화의 내용을 화려하고 퇴폐적으로 변형한 작품을 발표했습니다.

〈세이렌〉을 보면, 바다를 배경으로 거대한 크기의 세이렌이 앉아 있습니다. 얼굴은 아름다운 소녀지만, 몸은 독수리, 매 같은 맹금류입니다. 세이렌의 얼굴을 받친 깃털이 마치 레이스처럼 보이는 까닭은, 상징주의와 깊은 관계를 맺은 아르누보 특유의 장식성에 있습니다. 세이렌의 입에서는 붉은 피가 흘러 뚝뚝 떨어지고 있습니다. 날카롭고 거대한 발톱에도 시뻘건 피가 묻어 있고요. 세이렌에게 갈가리 찢기고 먹힌 희생자의 피입니다. 세이렌의 뒤로 보이는, 바다에 잠긴 도시에 살던 사람들의 피였을까요? 눈을 크게 치켜뜬 세이렌의 싸늘한 표정은 또 다른 먹잇감을 찾는 포식자의 그것입니다. 그녀의 아름다움은 이토록 무자비한 포식으로 이어집니다.

세이렌의 아름다움에 넘어가는 순간, 날카로운 맹금류의 발톱에 찢겨 먹이로 전락해 버립니다. 위협적인 자연과 유혹하는 여성은 동의어였던 셈입니다. 세이렌의 유혹은 죽음에 이르는 지름길이었습니다.

2 인간의 근원적인 공포를 자연에서 보다

유혹하는 눈빛 번뜩이는 살의, 브레트의 〈세이렌〉

오리엔탈 스타일의 주제와 양식에 집착했던 독일의 작가 페르디난트 막스 브레트Ferdinand Max Bredt(1860~1921)는 〈세이렌〉에서 세이렌을 위험한 여성으로 보는 태도를 극단적으로 드러냅니다. 오리엔탈 스타일은 19세기 서양 열강이 동양을 침략해 식민지화하면서, 회화에서도 동양의 문화와 삶을 이국적인 볼거리로 전락시켜 묘사한 것을 뜻합니다. 여기에는 서양 문화가 동양보다 훨씬 월등하다는 우월의식이 깔려 있지요. 오리엔탈 스타일의 주요 대상은 중동이나 북아프리카 지역의 이슬람 문화였습니다.

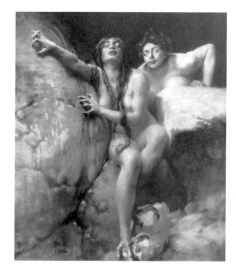

브레트, 〈세이렌〉, 1902

브레트는 라이프치히 출신으로, 평생 여행을 즐겼는데, 특히 터키와 튀니지를 좋아했다고 합니다. 그는 동양 건축에 빠져서 독일에 있는 자신의 집과 작업실을 아라비아 양식으로 지었고, 회화도 주로 동양적인 장소를 배경으로 하여 여성을 묘사했습니다.

브레트의 세이렌은 아직 발톱과 날개에 새의 형태가 남아 있지만, 훨씬 인간에 근접한 모습입니다. 바위틈에 자리 잡은 세이렌은 서양 남성들이 동경한, 이국적인 동양 여인의 용모로 턱을 치켜들고 눈을 살짝 내려뜬 채, 상대를 노골적으로 유혹합니다. 유혹에 넘어가는 순간, 그 누군가는 날카로운 맹금류의 발톱에 찢기고 먹이로 전락할 것입니다. 인면조로서 세이렌의 제일가는 특성은 번뜩이는 살의입니다.

달콤한 키스에 넘어가 죽음의 바다에 빠지다, 클링거의 〈세이렌〉

미술사 첫 수업 시간에 '스타벅스'의 로고를 학생들에게 보여 주곤 합니다. 많이 알려져 있기도 하지만, 의외로 흥미를 보이는 학생도 많거든요. 스타벅스 로고에 그려진 양쪽으로 갈라진 물고기 꼬리를 가진 여자는 물의 요정 '멜루지네'입니다. 멜루지네의 원조가 바로 '세이렌'이지요. 세이렌이 새의 몸에서 물고기 또는 뱀으로 바뀐 것입니다. 아무래도 세이렌이 바다와 관련된 님프여서일 것입니다. 멜루지네는 서양의 중세 전설에

등장합니다. 인간과 결혼한 멜루지네는 남편에게 일주일에 한 번 혼자 있어야 하며, 그때는 절대로 방 안을 들여다봐서는 안 된다고 했습니다. 하지만 호기심을 이기지 못한 멜루지네의 남편이 몰래 방 안을 들여다보고 물고기 꼬리를 가진 멜루지네의 원래 모습을 보고 맙니다. 정체를 들킨 멜루지네는 계곡 깊숙한 곳으로 사라져 버립니다.

인어로 바뀐 세이렌은 인면조일 때와 모습이 조금 달라집니다. 인면조로 그려진 세이렌은 번뜩이는 살의가 담겨 있다면, 인어로 그려진 세이렌은 죽음에 이르는 유혹인 건 맞지만 훨씬 부드럽다고 해야 할까요? 독일의 화가이자 조각가였던 막스 클링거Max Klinger(1857~1920)가 그린 〈세이렌〉은 그러한 특징을 가진 작품 중 하나입니다. 막스 클링거는 판화, 회화, 조각에서 모두 두각을 나타냈는데, 작곡가 베토벤의 조각상으로 널리 알려져 있습니다. 인간이자 천재 음악가인 베토벤에 대한 탁월한 해석에서 보이듯이 클링거는 예술 전체에 걸쳐 해박한 지식을 자랑했습니다. 그러다 보니 작품 제작을 할 때도 주제에 따라 다양한 미술기법을 사용했습니다. 특히 회화와 판화 작품에서는 환상적 표현과 사실적 표현을 자유자재로 혼합하기도 했습니다. 상징주의의 영향으로 인간의 복잡한 내면을 표현하는 것에 대한 관심에서 이러한 시도가 나타난 것이지요. 그는 1878년 베를린 아카데미 전시회에서 〈그리스도를 주제로

클링거, 〈세이렌〉, 1895

한 연작〉, 〈장갑을 소재로 한 환상들〉 등의 펜화 연작을 선보여 파란을 일으킵니다. 기이하고 오싹한 환상에서 비롯된 이미지가 당시 사람들에게 충격으로 다가왔기 때문이지요.

〈세이렌〉에서도 클링거의 그로테스크한 상상력은 유감없이 발휘되었습니다. 그는 미술의 기법보다는 주제를 효과적으로 전달하는 게 더 중요하다고 생각한 작가입니다. 이 작품에서도 단순한 화면 구성과 기법이 서양 문화에서 세이렌이 갖는 의미를 확실하게 보여 주고 있습니다. 이 작품을 언뜻 보면 그다지 놀랍지 않습니다. 오히려 평범해 보일 정도입니다. 나 역시 이 그림을 처음 보고서 "다른 세이렌 그림보다는 좀 더 현실적인 커플이네." 하고 생각했습니다. 그런데 비늘로 뒤덮인 세이렌의 꼬리를 보고는 "역시 클링거로군."이라고 생각할

수밖에 없었습니다. 뱀을 닮은 세이렌의 꼬리가 남성의 하체를 칭칭 감고 있었거든요. 아니 뱀을 닮은 꼬리가 아니라 뱀의 꼬리입니다. 세이렌을 이렇게 일상적이면서도 오싹하게 묘사한 경우는 드뭅니다. 세이렌의 키스에 넘어간 남성은 곧 물속으로 끌려 들어갈 것이고, 세이렌은 포만감에 흡족한 미소를 지을 것입니다.

클링거는 세이렌을 통해 자신이 생각하는 자연의 기만을 폭로하려 했습니다. 생명의 근원인 잔잔하고 아름다운 푸른 물은 마치 비늘로 덮인 뱀 꼬리처럼 음험하기 짝이 없는 죽음의 수렁이기도 하다고 말입니다. 하지만 클링거의 폭로는 폭로로 그칠 뿐입니다. 세이렌의 키스에 온몸을 던지고 있는 남자처럼, 인간은 바다와 같은 거대한 자연에 압도될 수밖에 없습니다. 세이렌은 바로 그 자연이며, 여성성의 존재로 남성이 저항할 수 없는 죽음에 이르게 하는 유혹입니다.

악마가
활개 치는 시간, 밤

●
/

공포의 밤이 그들을 추격한다,
엘스하이머의 〈이집트로 도피하는 성가족〉

'칠흑 같은 밤'을 마주하면 누구나 두려움을 느낄 수밖에
없습니다. 나도 가로등이 없는 캄캄한 골목을 걷다가 몰려오
는 두려움에 종종걸음을 친 기억이 있습니다. 암흑, 즉 검은색
은 두려움을 상징하는 색입니다. 그런데 그 두려움의 정체는
무엇일까요? 아마도 죽음의 공포일 것입니다. 죽음은 빛을 볼
수 없는 상태이고, 모든 것을 삼켜 버리는 캄캄한 어둠을 죽음
의 상태라고 생각했겠지요. 검은색이 죽음, 우울, 불행, 증오를
암시하는 색이 된 것도 그 때문입니다. 검은 개, 검은 염소, 까
마귀는 악마의 피조물이고, 칠흑으로 물든 밤은 악이 활보하는
악마의 시간입니다.

그래서일까요? 밤의 모습을 그린 그림은 매우 귀합니다.
19세기 중반 이전에는 밤풍경이 주로 신화와 성서 이야기의

배경으로만 그려졌습니다. 일종의 무대 장치였지요. 그나마도 밤의 풍경을 그린 그림이 워낙 귀해서, 유럽의 미술 수집가들에게 수집의 대상이 되기도 했습니다. 독일 출신의 바로크 작가 아담 엘스하이머Adam Elsheimer(1578~1610)의 〈이집트로 도피하는 성가족〉은 귀하디귀한 밤 그림 중 하나입니다. 이 그림은 크리스트교 미술의 주요 주제인 베들레헴에서 막 태어난 아기 예수와 그 가족이 유대의 왕인 헤롯의 유아학살 명령을 피해 이집트로 도피하는 모습을 그린 것입니다. 그런데 배경이 캄캄한 밤입니다. 그전까지 이 주제로 많은 화가가 그림을 그렸지만, 엘스하이머처럼 밤 장면으로 그린 경우는 없습니다.

엘스하이머는 독일의 프랑크푸르트에서 재단사의 아들로 태어났습니다. 그는 이탈리아 르네상스 미술에 매료되어, 이탈리아 베네치아를 거쳐 로마로 건너가 풍경화에 몰두했습니다. 바로크 미술은 인간의 감정과 내면을 표현하기 위해, 빛과 어둠을 적극적으로 활용했습니다. 특히 초기 바로크 미술을 대표하는 카라바조는 빛과 어둠을 극적으로 대비시키는 데 매우 뛰어났습니다. 카라바조에게 영향을 받은 엘스하이머도 빛과 어둠을 효과적으로 표현하기 위해, 다양한 빛을 연구하여 당시에는 매우 드문 밤 풍경을 묘사하기에 이르렀습니다.

〈이집트로 도피하는 성가족〉은 서양에서 밤이 상징하는 의미를 풍부하게 담고 있어, 왜 밤이 오랫동안 금기였는지를 우

엘스하이머, 〈이집트로 도피하는 성가족〉, 1609

리에게 잘 알려 줍니다. 하늘에는 별과 달이 떠 있지만, 달빛도 별빛도 성가족에게는 아무런 도움이 되지 않습니다. 오로지 목수 요셉이 들고 있는 작은 횃불만이 이 가족의 앞길을 비추고 있을 뿐입니다. 불을 피우고 있는 목동들은 성가족의 존재를 전혀 눈치 채지 못하고 있는 것처럼 보이고요. 이 그림에서 성가족을 감싼 어둠은 그들이 위험한 상황에 처했고, 그들을 쫓는 세력이 사악하다는 것을 의미합니다. 검푸른 밤하늘에 뜬 창백한 둥근 달은 수면 위에 반사되어, 마치 두 개의 달이 하늘과 지상에 있는 것 같습니다. 불길한 밤에 대한 암시입니다.

〈이집트로 도피하는 성가족〉은 서양 미술사에서 처음으로 달과 은하수를 정확하게 묘사한 작품으로 알려져 있습니다. 놀랍게도 그는 망원경으로 천체를 관찰했다고 합니다. 덕분에 달의 표면, 별자리와 은하수까지 정확하게 묘사할 수 있었습니다. 그래서 이 그림은 서정적이고 시적이며 천문학 지식이 담긴 작품이라는 찬사를 받고 있지요. 하지만 곰곰이 생각해 보면, 그림 속 아기 예수는 죽을 위협에 처해 있습니다. 부모에게 아기를 잃는 것보다 더 끔찍한 일이 있을까요! 그런 위험한 상황을 표현했는데 서정적이라니! 이쯤이면 작가에 대한 모독이 아닌가 싶습니다.

서양에서 밤은 전통적으로 악마의 시간입니다. 크리스트교에서 밤은 예수의 탄생과 고난, 죽음을 상징하는 시간이기 때문

이지요. 낮에는 태양이 강력하고 긍정적인 남성의 힘을 발휘하지만, 밤에는 차가운 달이 부정적인 여성의 힘을 드러내 죽음으로 이끈다고 여겼습니다. 달과 은하수는 이교, 즉 악의 세력을 의미합니다. 밤에는 모든 악이 활개를 친다고 본 것이지요. 지옥이 영원한 밤의 세계인 것도 이를 증명합니다. 성가족은 바로 이 악으로부터, 필사의 탈출을 감행하고 있는 것입니다.

자연을 사랑한 저주받은 화가, 반 고흐의 〈별이 빛나는 밤〉

우리에게 너무나도 친숙한 네덜란드 출신의 후기 인상주의 화가 빈센트 반 고흐Vincent van Gogh(1853~1890)의 〈별이 빛나는 밤〉은 어떨까요? 이 그림은 반 고흐가 고갱과의 갈등 때문에, 귀를 자르는 자해 사건을 저지르고, 스스로 생 레미 정신병원에 입원했을 때 그린 그림 중 하나입니다. 그는 작고 초라한 병실의 창밖으로 내다보이는 밤 풍경을 기억과 상상을 결합해 그렸습니다.

별이 반짝이는 밤하늘은 늘 나를 꿈꾸게 한다.
그럴 때 묻곤 하지.
프랑스 지도 위에 표시된 검은 점에게 가듯
왜 창공에서 반짝이는 저 별에게 갈 수 없는 것일까?
타라스콩이나 루앙에 가려면 기차를 타야 하는 것처럼,

별까지 가기 위해서는 죽음을 맞이해야 한다.

죽으면 기차를 탈 수 없듯, 살아 있는 동안에는 별에 갈 수 없다.

늙어서 평화롭게 죽는다는 건 별까지 걸어간다는 것이지….

동생인 테오에게 보낸 편지에 나오는 구절입니다. 그에게 별은 꿈의 근원이자, 도달해야 할 궁극의 무엇이었던 것 같습니다. 살아서는 결코 갈 수 없는 미지의 그곳 말입니다.

〈별이 빛나는 밤〉은 바로 그 별들로 가득 차 있습니다. 온갖 별들이 빛을 내고, 은하수는 구불구불하게 밤하늘에 흐릅니다. 너무 생생해서 별 하나하나가 살아 움직이는 듯합니다. 사이프러스 나무 역시 밤하늘을 향해 꿈틀대며 하염없이 치솟고 있고요. 반 고흐 특유의 휘몰아치는 채색 기법이 생기를 한층 더 높입니다. 이토록 생생하고 아름다운 밤을 그린 그는 왜 당시에는 저주받은 화가였을까요? 생전 단 한 점의 유화만 팔았을 정도로 반 고흐는 세상으로부터 철저히 외면당했습니다.

그는 유난히 자연을 사랑했습니다. 동생 테오에게 다음과 같이 권유할 정도였지요.

산책을 자주하고 자연을 사랑했으면 좋겠다.

그것이 예술을 진정으로 이해할 수 있는 길이다.

화가는 자연을 이해하고 사랑하여,

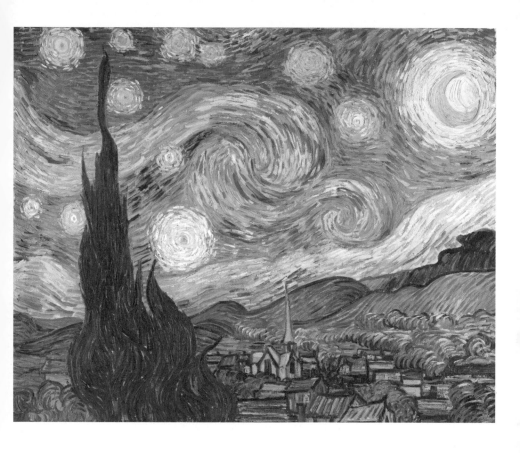

반 고흐, 〈별이 빛나는 밤〉, 1889

평범한 사람들이 자연을 더 잘 볼 수 있도록
가르쳐 주는 사람이다.

크리스트교에서는 〈별이 빛나는 밤〉처럼 자연에 매혹된 사람을 위험하다고 여깁니다. 이러한 매혹은 자연숭배, 즉 만물에 신이 존재한다는 범신론pantheism으로 이어져, 자신의 모습을 본떠 최초의 인간, 아담을 만들었다는 그 신만 존재해야 하는 크리스트교의 유일신 신앙과 어긋나기 때문입니다. 게다가 〈별이 빛나는 밤〉은 악마가 날뛰는 시간인 밤을 그렸습니다. 당시 사람들은 반 고흐가 그린 생명력이 넘치는 밤 풍경을 보고 악마를 숭배하는 이교를 떠올릴 수밖에 없었을 것입니다.

사이프러스 나무와 그믐달 그리고 샛별은 불길함의 상징입니다. 사이프러스 나무는 예수가 매달린 십자가를 만든 나무이고, 그리스 신화에서 저승을 관장하는 하데스가 사랑한 나무라고 전해집니다. 죽음의 상징이지요. 그믐달 역시 죽음과 악마를 의미하고요. 사이프러스 나무 바로 옆에서 가장 밝게 빛나고 있는 샛별, 즉 금성은 신에게 대적하다 천사에서 악마로 추락한 루시퍼의 별입니다.

자연숭배는 삶과 죽음을 별개의 것으로 보지 않습니다. 삶과 죽음 모두 자연 그 자체이기 때문이지요. 그러니 반 고흐에게 생명과 죽음이 공존하는 밤하늘은 당연한 것입니다. 반 고

흐는 이미 알려진 것처럼 한때 목사 지망생이기도 했고, 평소에도 《성서》를 탐독했습니다. 그런데 반 고흐가 테오에게 보낸 편지를 보면 그의 신앙은 일반적인 크리스트교하고는 달랐던 것 같습니다. 범신론의 특성이 강하게 드러나 있습니다. 아마 이것 때문에 그는 당시 사람들에게 저주받는 화가가 되었을 것입니다. 그의 그림은 만물에 신이 깃들어 있다는 범신론의 기운을 강하게 풍겼고, 당시 사람들은 그의 그림을 이해할 수 없었으니까요.

당시 사람들이 보기에 반 고흐는 헝클어진 붉은 머리, 초라한 차림새, 번뜩이는 눈을 하고서 경악스럽기 짝이 없는 그림만 그려대는, 정신이상자였을 뿐입니다. 그가 마지막으로 머물렀던 오베르 쉬르 우아즈의 마을 사람들이 그를 마을에서 추방해 달라고 탄원서를 내고, 들판에서 그림을 그리고 있는 그를 향해 아이들이 돌을 던진 이유도 바로 거기에 있습니다.

반 고흐가 자연을 사랑한 것이 그가 외면당한 이유라니! 참으로 아이러니합니다. 지금은 반 고흐가 그린 아름다운 밤 풍경에 열광하는 사람이 이토록 많은데 말입니다.

불길하고 사악한
지구의 동반자, 달

달, 풍요에서 불길함으로

1969년, 미국의 닐 암스트롱이 인류 최초로 달에 착륙했습니다. 달의 신화가 깨진 순간입니다. 달이 지구의 위성이다 보니, 인간은 유독 달과 깊은 관계를 맺었습니다. 음력도 그렇고, 밀물과 썰물, 여성의 월경도 그러합니다. 신화와 전설에서도 달이 꼭 등장합니다. 한국을 포함한 동아시아에서 보름달은 소원을 비는 신성한 존재이며, 명절의 주인공이기도 합니다.

크리스트교 문화가 지배하기 전, 서양에서도 달은 풍요와 다산의 상징이어서 달의 신은 반드시 여성이어야 했습니다. 그리스·로마 신화에 나오는 아르테미스 여신이 대표적입니다. 아르테미스 여신은 달과 사냥의 여신인 동시에 다산을 관장했습니다. 에페소스 신전의 가슴이 여러 개 달린 아르테미스 여신상이 이를 증명해 줍니다. 달은 초승달에서 반달로, 반달에서 온달로, 온달에서 다시 반달로, 반달에서 그믐달로, 계속해

서 모습을 바꿉니다. 이를테면 초승달은 다가오는 풍요―온달을 예고하는 행운의 표식인 셈입니다. 하지만 크리스트교가 서양을 지배하면서, 달은 전혀 다른 의미가 되어 버립니다.

초승달, 죽음을 의미하는 수상한 이교의 상징, 프리드리히의 〈달을 바라보는 남과 여〉

독일 낭만주의를 대표하는 화가 카스파르 다비드 프리드리히Caspar David Friedrich(1774~1840)는 스무 살 무렵에 덴마크 코펜하겐 미술 아카데미에서 공부하면서 고전주의 회화와 네덜란드 풍경화, 시인 프리드리히 고틀리프 클롭슈토크의 자연에 대한 신비주의적 시각에 매료되었습니다. 스물네 살에 독일로 돌아와 드레스덴에 정착해서는 괴테 등과 교류했고, 이후 평생을 그곳에서 보냈습니다. 그는 신비주의자였고, 예술의 영적 능력을 믿었으며, 그림을 그리는 것을 기도하는 것과 같다고 생각했습니다.

〈달을 바라보는 남과 여〉는 연작으로, 프리드리히는 같은 주제, 같은 구도의 작품을 세 개의 버전으로 그렸습니다. 이 작품은 그중 두 번째입니다. 일반적으로 화면을 처리할 때 앞쪽은 밝게, 뒤쪽은 어둡게 하는데, 프리드리히는 이를 반대로 처리했습니다. 그러다 보니 음산하면서도 신비스러운 분위기가 풍깁니다.

프리드리히, 〈달을 바라보는 남과 여〉, 1824?

프리드리히는 주로 풍경화를 통해 독일 특유의 감성을 드러냈다고 알려져 있는데, 특히 떡갈나무와 달, 숲이 그의 풍경에 많이 등장합니다. 춥고 어두운 날이 많고, 숲 지대가 많은 독일 특유의 음울함이 그의 풍경화에 깃들어 있는 것이지요. 〈달을 바라보는 남과 여〉도 그러합니다. 화면 오른쪽의 거대한 떡갈나무는 뿌리를 반쯤 드러낸 채 비스듬히 서 있습니다. 끈질긴 생명력입니다. 게르만 신화에 따르면 떡갈나무는 예언을 들려주는 성스러운 나무로, 숭배의 대상이었습니다.

화면 왼쪽의 남녀는 등을 돌린 채 초승달을 바라보고 있습니다. 구식이지만 상류층의 복식을 입은 커플은 파스텔 톤의 하늘과 대비되는 어두운 숲속에 자리 잡고 있습니다. 이들은 프리드리히와 그의 아내 카롤리네 봄머로 추정됩니다. 여인은 마치 위로하듯 남자의 어깨에 손을 올리고 있습니다. 프리드리히는 초승달을 보며 어떤 생각을 하고 있는 것일까요?

초승달은 그믐달과 함께 악마의 상징입니다. 초승달이 왜 부정적인 의미를 띠게 되었는지에 대해서는 이슬람교의 상징이 초승달이고, 히브리 문화가 유난히 달 숭배에 적대적이어서 그렇다는 주장이 가장 유력합니다. 게르만 신화에서도 초승달은 종말, 즉 죽음과 관련이 있습니다. 세상의 종말을 뜻하는 라그나로크에서 달은 거대한 괴물 늑대 하티에게 잡아먹힙니다. 초승달은 하티에게 거의 먹힌 모습을 뜻하는 셈이지요.

남자와 여자 근처에 있는 죽은 나무뿌리 또한 죽음을 떠올리게 합니다. 프리드리히는 초승달을 보며, 평생 그를 괴롭혔던 죽음에 대해 묵상하고 있습니다. 낭만주의 미술이 내세웠던, 대적할 수 없는 절대적인 자연의 숭고함Sublime 앞에서 전율하는 것이지요. 하지만 이러한 생각은 크리스트교 문화에서는 불온하기 짝이 없는 것이었습니다. 신이 아니라 자연 앞에서 숙연해진다는 것은 이단을 의미하기 때문입니다. 더구나 죽음이라니 꽤 심각합니다.

전체 배경이 숲이라는 점 또한 의미하는 바가 큽니다. 나무가 빽빽하게 들어찬 깊은 숲은 게르만 신화에서 신이 거주하는 신성한 곳입니다. 그러니까 떡갈나무, 달, 숲은 크리스트교 전파 이전, 원초적인 독일민족의 신앙을 대표하는 상징입니다.

19세기 독일은 프랑스, 영국에 한참 뒤처진 후진국이었습니다. 독일인들은 당연히 자존심이 상할 만큼 상해 있었지요. 이런 상황에서 프리드리히가 속한 독일 낭만주의 미술은 주제를 게르만족의 신화에서 가져와, 한때 서유럽을 평정했던 위대한 독일민족의 자긍심을 끌어내고자 했습니다. 독일민족의 우월성을 내세운 20세기 히틀러 나치 정권 역시 그의 그림을 선호했는데, 그 이유가 바로 독일민족의 우월성을 끌어냈기 때문일 것입니다. 서유럽 사람들이 프리드리히의 그림을 불편해하는 까닭이기도 합니다.

남자를 유혹하는 욕망의 달빛, 페리에의 〈달빛의 꿈〉

19세기에 이르러 달과 여성은 더욱 불길한 존재가 되었습니다. 1789년의 프랑스 대혁명으로 대표되는 시민혁명을 통해 집권한 부르주아 사회는 오랫동안 서양을 지배해 온 귀족계급에 맞설 대안으로 시민의 도덕을 내세웠습니다. 귀족의 퇴폐적인 향락 추구와 부도덕이 그들의 몰락을 가져왔다고 주장하며, 그에 맞설 시민계급의 대안으로 건실한 직업과 가족을 강조한 것이지요. 문제는 이 도덕이 지나치게 편협하고 보수적이어서 자연스러운 인간의 욕망마저 죄악시했다는 점입니다. 그러다 보니 역효과도 만만치 않았습니다. 파리, 런던과 같은 대도시의 뒷골목에서는 매매춘이 성행했고, 술이나 마약에 탐닉하는 중독자들로 넘쳐났습니다. 심지어 성병인 매독이 마치 감기처럼 유행할 정도였습니다.

미술에서도 19세기만큼 비틀리고 왜곡된 상상력이 판쳤던 시대는 없는 듯합니다. 프랑스 출신의 화가이자 미술 교육자였던 가브리엘 페리에Gabriel Ferrier(1847~1914)는 프랑스 정부에서 화가에게 주는 최고상인 로마상을 탄 실력 있는 화가로, 당시 프랑스 식민지였던 알제리를 여행하다 그린 '오리엔탈 스타일'의 작품으로 명성을 얻었습니다.

〈달빛의 꿈〉을 보면 커다란 보름달을 배경으로 벌거벗은 여인이 공중에 떠 있습니다. 거무스름한 피부색에서 페리에의

2 인간의 근원으로서의 자연을 품은 달

페리에, 〈달빛의 꿈〉, 1874

동양 취향이 엿보입니다. 여인은 양팔을 위로 올려 몸매를 드러낸 채 잠들어 있는데, 여성을 성적 쾌락의 대상으로 보는 페리에의 시선이 꽤 노골적입니다. 동양 여성을 동물적인 관능의 화신으로 왜곡했던 당시의 사회적 시각이 그대로 드러나 있습니다.

이 그림에서 무엇보다 우리의 주목을 끄는 것은 박쥐입니다. 박쥐는 여인을 등에 지고 날고 있습니다. 그것도 머리와 등에 털이 숭숭 난, 지나칠 정도로 야성적인 박쥐입니다. 서양에서 박쥐는 죽음을 상징합니다. 여성이 남성에게 보내는 날것의 유혹, 다산은 결국 박쥐, 즉 죽음이자 악이라는 것이지요. 달빛이 성적인 욕망을 상징하는 분홍빛인 건 그 때문일 것입니다. 게다가 여인의 머리를 장식한 오각형의 별(오망성, pentagram) 또한 악마의 상징입니다. 이 별은 루시퍼의 별인 금성으로 여겨지며, 에로틱한 사랑의 여신 비너스의 별이기도 합니다. 현대의 악마 숭배자들이나 마법에 관심이 있는 사람들이 매우 중요시하는 상징이지요.

달밤은 남성에게는 여성의 유혹을 상징한다는 점에서, 비합리성과 욕망의 시간입니다. 남성을 무력하게 만들어 버리는 달밤은 페리에에게도 기이한 매혹이자 공포였을 것입니다.

2 인간의 근원적인 공포를 자연에서 보다

겨울,
차디찬 세상의 종말

죽음을 숨기는 고요한 침묵, 프리드리히의 〈눈에 덮인 묘지〉

몇 년 전 겨울은 몹시 추웠습니다. 지구의 종말이 가까워졌나 하는 생각이 들 정도로요. 만약 한겨울이 끝나지 않고 계속된다면? 생각만 해도 끔찍합니다. 모든 것을 얼려 버리는 겨울은 결국 지구상의 모든 생물을 멸종시킬 테니까요. 그런데 사실 모든 생물은 아니랍니다. 남극, 북극의 영하 40도의 날씨에서도 살아남는, 이끼류나 아메바가 있다고 하니 말입니다. 그러니 지구의 종말이 아니라 인간의 종말일 테지요. 혹시 영화 〈설국 열차〉처럼 몇몇 인간만 살아남아 빙하기가 끝나기를 기다릴지도 모르겠습니다.

우리가 사는 21세기에도 겨울은 여전히 무시무시한 공포를 불러일으킵니다. 그러니 과거에는 더했겠지요. 특히 북극과 가까워 길고 긴 겨울을 견뎌야 하는 북유럽 사람들에게 겨울은 아주 큰 공포였습니다. 안데르센의 동화 《눈의 여왕》이나 디즈

니 애니메이션 〈겨울왕국〉은 바로 겨울에 대한 그들의 공포를 녹여 낸 작품입니다. 〈겨울왕국〉의 엘사는 사실 모든 것을 얼려 버리는 얼음 마녀인 셈이지요. 북유럽의 길고 긴 겨울은 그 자체로 공포입니다. 하얀 눈이 끝도 없이 내려, 온 세상을 뒤덮고 침묵만 흐르는 겁니다. 마치 죽은 자들의 나라처럼 말이지요.

북유럽과 가까운 독일의 작가 카스파르 다비드 프리드리히는 겨울 풍경을 많이 그렸습니다. 〈눈에 덮인 묘지〉는 그중 하나입니다. 프리드리히는 어린 시절에 가까운 사람의 죽음을 지켜보아야 했습니다. 그가 일곱 살이 되던 해에 어머니가 세상을 떠났고, 어머니가 세상을 떠난 지 일 년 뒤에 큰누나가, 열세 살에는 남동생이, 열일곱 살에는 둘째 누나가 세상을 떠났습니다. 그중 그에게 가장 큰 충격을 준 것은 동생의 죽음이었습니다. 얼어붙은 강 위에서 동생과 놀다가, 얼음이 깨지면서 동생이 강에 빠져 죽어 가는 모습을 속수무책으로 지켜봐야 했거든요. 이 일은 평생 그를 괴롭혔습니다.

겨울의 강은 그의 어린 동생을 삼키고도 고요하기만 했고, 겨우 열세 살이었던 그는 할 수 있는 일이 아무것도 없었습니다. 이때의 경험 때문인지 그는 계속해서 자연을 그렸습니다. 인간을 압도하는 자연에게 공포와 매혹을 동시에 느꼈던 것입니다. 불길한 매혹이지요. 프리드리히의 그림에 겨울 풍경이나 묘지가 많이 등장하는 것도 이 때문입니다. 그의 그림은 대부

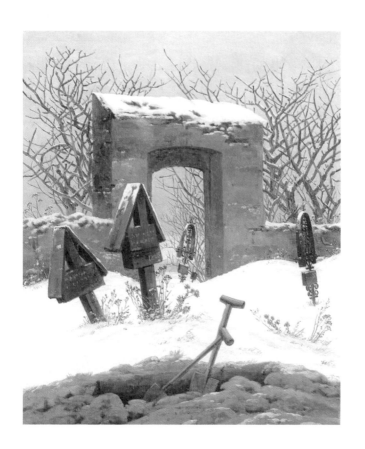

프리드리히, 〈눈에 덮인 묘지〉, 1826

분 쓸쓸하고 허무하고 고독하면서 신비롭습니다.

〈눈에 덮인 묘지〉도 마찬가지입니다. 오랫동안 방치되어 기울어진 묘비와 파다 만 무덤은 허무함과 쓸쓸함을 강하게 전달합니다. 겨울은 하얀 눈으로 죽음을 숨기고도 고요하기만 합니다. 그러나 그 고요는 저항이 불가능한 자연이라는 살인자가 강요한 불안한 침묵입니다.

중세 초기에 소빙하기가 와 농사를 짓는 것이 불가능해지자 북유럽의 주민들은 대대적으로 이동해 거처를 옮겼습니다. 서양 중세사에 기록된 민족의 대이동은 이 소빙하기 때문입니다. 기후는 인간의 삶을 손에 쥐고 흔듭니다. 삶이 흔들리다 보니, 인간 사회에서 자연을 몰아내고자 했던 서양에서, 인간을 꼼짝도 하지 못하게 하는 추위는 공포 그 자체였습니다. 겨울은 생명의 종말, 즉 죽음과 같았습니다. 서양에서 영원한 겨울의 장소인 북극을 세상의 끝, 즉 종말이라고 생각한 것도 이러한 공포에서 비롯된 것입니다. 악마는 영원히 춥고 어두운 곳에서 살 테니까요.

세상이 끝나는 곳 북극, 히레미-히르슐의 〈세상 끝의 아하스에루스〉

서양에서는 전통적으로 북극을 세상의 종말로 생각해 왔다는 것은 헝가리의 유대계 작가 아돌프 히레미 ─ 히르슐Adolf

Hirémy-Hirschl(1860~1933)의 〈세상 끝의 아하스에루스〉에서 다시 한 번 확인할 수 있습니다. 우리에게 생소한 히레미-히르슐은 주로 역사와 신화를 주제로 그림을 그린 화가로, 19세기 말 오스트리아 빈에서 명성을 누렸지만, 클림트와 빈 분리파 때문에 잊힌 작가입니다. 말년에는 이탈리아에서 활동하다가 그곳에 묻혔다고 합니다.

히레미-히르슐은 유대인으로서, 수천 년 동안 방랑자로 살아온 자신의 민족에 대해 각별한 감정을 가지고 이 그림을 그렸습니다. 아하스에루스는 십자가를 지고 가던 예수가 지붕 밑에서 잠시 쉬어 가길 부탁하자, 이를 차갑게 거절하고는 돌을 던지며 온갖 폭언을 퍼부어 쫓아낸 유대인입니다. 예수는 그러한 행동을 한 그에게 최후의 심판 때까지 죽지도 못하고 전 세계를 떠돌아다니라는 저주를 남겼다고 합니다. 그래서 흔히 '방랑하는 유대인'이라고 불립니다. 아하스에루스의 전설은 유대인 혐오가 심해지던 중세 때 세계 곳곳으로 퍼져 나갔습니다. 유대인 혐오의 산물로, 유대인을 혐오했던 독일 작곡가 리하르트 바그너의 오페라에도 영감을 주었습니다. 오페라 제목도 《방랑하는 유대인》입니다.

〈세상 끝의 아하스에루스〉에서 아하스에루스는 지팡이를 짚은 산발한 노인으로, 천사와 죽음 사이에 구부정하게 서 있는 모습으로 나타납니다. 천사를 등지고 죽음 쪽에 붙어 있는

히레미-히르슐, 〈세상 끝의 아하스에루스〉, 1888

것으로 보아 그의 죽음—세상의 종말이 임박했음을 알 수 있습니다. 아하스에루스는 너무 오래 계속된 삶에 시달린 나머지, 늙은 몸을 추스르며 스스로 죽음을 향해 갑니다.

그림 아래쪽에 엎드린 채 누운 여인은 관능적이지만, 이미 죽었습니다. 주변의 얼음과 까마귀가 이를 증명합니다. 여인의 시체는 인간 멸종에 대한 상징으로, 아하스에루스도 곧 맞이할 모습입니다. 세상의 끝, 종말은 모든 것을 얼어붙게 만드는 북극, 즉 겨울이 영원히 계속되는 그곳입니다.

모든 생명이 소멸하는 겨울의 땅 북극, 랜시어의
〈인간은 일을 기획한다, 하느님은 성공과 실패를 가른다〉

영원한 겨울이 이어지는 곳, 즉 북극은 인간이 감히 범접할 수 없는 곳입니다. 그래서일까요? 자연을 정복의 대상으로 본 서양에서는 북극 역시 정복하려고 무던히 애를 썼습니다. 특히 20세기 초반에는 북극 정복이 서양에서 경쟁의 대상이 되었고, 미국의 피어리가 그 경쟁에서 승리했습니다. 하지만 피어리가 북극점을 다녀왔다고 하여 자연을 정복했다고 할 수 있을지는 잘 모르겠습니다.

추운 겨울이 계속되는 북극은 매우 잔인하고 무수한 생명을 소멸시킵니다. 하늘과 땅에 살아 있는 존재가 하나도 없는 것처럼 보일 정도로요. 당연히 그곳은 인간을 파괴하는 악마가

있는 곳입니다.

영국의 낭만주의 조각가이자 화가인 에드윈 헨리 랜시어 Edwin Henry Landseer(1802~1873)는 〈인간은 일을 기획한다, 하느님은 성공과 실패를 가른다〉에서 북극의 살의를 본격적으로 표현했습니다. 랜시어는 영국 런던의 예술가 집안에서 태어나 어릴 때부터 신동으로 유명했습니다. 열네 살에 왕립미술아카데미에서 전시회를 했고, 스물네 살에는 왕립미술아카데미의 정식 회원이 되었습니다. 당시 영국의 빅토리아 여왕이 그가 그린 동물 그림을 매우 좋아하여 귀족 작위까지 내릴 정도로, 재능 있는 인기 작가였습니다. 그는 동물을 소재로 한 그림에다 인간의 다양한 감정을 담아, 드라마틱한 이야기를 구성해 내는 재주가 있었습니다.

〈인간은 일을 기획한다, 하느님은 성공과 실패를 가른다〉를 보면, 빙하를 배경으로 부서진 돛대를 사이에 두고 있는 북극곰 두 마리가 보입니다. 한 마리는 살코기로 보이는 것을 물어뜯고 있고, 다른 한 마리는 날카로운 이빨을 드러내고서 포효하고 있습니다. 어딘지 모르게 섬뜩한 느낌이 드는 그림입니다.

내가 〈인간은 일을 기획한다, 하느님은 성공과 실패를 가른다〉를 제대로 보게 된 계기는 TV 때문이었습니다. TV 채널을 돌리다가 우연히 생소하지만 강렬한 느낌을 주는 그림을 보았습니다. 미스터리를 다루는 프로그램이었는데, 영국의 한 대

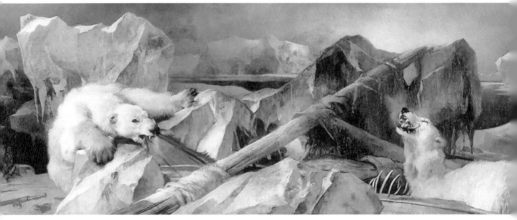

랜시어, 〈인간은 일을 기획한다, 하느님은 성공과 실패를 가른다〉, 1864

학생이 이 그림 때문에 환각과 악몽에 시달리다가 자살했다는 내용이었습니다. 어쩌다가 그 대학생은 이 그림을 보고 죽음을 선택했을까요?

　랜시어는 1845년, 북서항로를 탐사하기 위해 영국이 파견한 프랭클린 탐험대 사건에서 영감을 얻어, 이 그림을 제작했다고 합니다. 프랭클린 대장을 필두로 126명이 이리버스호와 테러호에 나눠 타고 북극으로 항해를 떠났으나 전원 실종된 사건이지요. 이 사건은 1850년 이후에야 겨우 전모가 드러났는데, 북극의 얼음 때문에 발이 묶인 대원들이 식인을 했을 정도로 비참한 상태에서 죽어 갔다고 합니다. 랜시어의 그림은 바로 프랭클린 탐험대에 바치는 오마주입니다. 붉은 살코기처

럼 보이는 천 조각과 동물의 뼈를 물어뜯고 있는 북극곰은 다름 아닌 식인에 대한 암시로, 대원들의 끔찍한 상황을 떠올리게 합니다.

랜시어는 그림을 통해 이 끔찍한 사건이 무엇 때문에 일어났는지에 대해 묻고 있습니다. 당시의 영국 정부? 탐험대 대장과 대원들의 실수와 분열? 그림 속에 그 답이 있습니다. 그것은 영원한 겨울, 북극입니다. 북극의 추위는 인간이 인간 됨을 잃어버릴 수밖에 없을 정도로 잔인하다고, 겨울의 저주가 일으킨 일이라고 소리 없이 외치고 있습니다.

순환하는 자연,
영원히 풀리지 않아야 할 자연의 수수께끼

자연에 맞선 인간의 오만함,
앵그르의 〈오이디푸스와 스핑크스〉

심리학에 그다지 관심이 없어도 '오이디푸스 콤플렉스'라는 말은 들어보았을 것입니다. 테베의 왕 오이디푸스는 아버지를 살해하고 어머니와 결혼해, 자식을 낳았습니다. 나중에 그 사실을 안 그는 절망한 나머지 스스로 눈을 찔러 장님이 되고, 그리스를 떠돌다가 죽습니다. 여기서 '오이디푸스 콤플렉스'가 나왔습니다. 남자 아이는 어머니를 연모해서 아버지를 자신의 경쟁자이자 적으로 보는 심리가 있다는 것이지요. 서양에서 인간이란 어쩌면 이다지도 죄 많은 존재인지! 이제 막 태어난 아기가 정신병 환자인 셈입니다. 그렇다면 오이디푸스는 왜 그토록 참혹한 운명을 맞이해야 했을까요?

오이디푸스는 테베의 왕이 되기 전에 스핑크스를 마주한 일이 있습니다. 스핑크스는 헤라 여신이 테베를 벌하기 위해

보냈다고 합니다. 얼굴은 여성, 몸은 사자면서 날개가 달린 이 괴물은 테베 서쪽의 파키온산에 자리 잡고는 오가는 사람들에게 수수께끼를 내어 풀지 못하면 죽였습니다. 오이디푸스에게도 "아침에는 네 발, 낮에는 두 발, 저녁에는 세 발로 걷는 것이 무엇인가?"라는 수수께끼를 냈습니다. 오이디푸스가 "인간."이라고 정답을 말하자, 스핑크스는 산에서 투신했다고 전해집니다.

오이디푸스는 스핑크스라는 악을 이긴 승리자이자 영웅입니다. 프랑스 신고전주의 화가 장 오귀스트 도미니크 앵그르 Jean Auguste Dominique Ingres(1780~1867)의 〈오이디푸스와 스핑크스〉는 의기양양한 승리자 오이디푸스를 보여 줍니다. 앵그르는 르네상스 미술로 대표되는 고전 미술에서 큰 영향을 받았고, 초상화와 역사화에 뛰어난 업적을 남겼습니다. 그는 특히 여성 누드 데생에 관심이 많았는데, 우아하고 이상적인 선의 아름다움을 가장 잘 표현할 수 있는 것이 여성의 신체 곡선이라고 생각했습니다. 그래서일까요? 앵그르가 그린 여성 누드는 남성의 은밀한 시각적 쾌락을 충족시켜 주기 위해 그려졌던 대다수의 여성 누드 회화와는 좀 다릅니다. 자신의 예술적 성취를 위해 여성 신체를 기이할 정도로 길게 늘여 묘사하기도 했으니까요. 심지어 이 때문에 앵그르가 게이였다는 주장이 제기되기도 했습니다.

〈오이디푸스와 스핑크스〉를 보면, 바위에 올린 왼쪽 다리 위에 팔꿈치를 대고, 손가락으로 스핑크스를 가리키고 있는 오이디푸스의 모습은 당당함 그 자체입니다. 수수께끼를 못 풀면 죽어야 하는 위기에 처했는데도 건방져 보이는 오이디푸스와는 달리 스핑크스의 얼굴은 어둠이 드리워져 알아보기가 쉽지 않습니다. 하지만 스핑크스의 가슴은 선명하게 보입니다. 내가 이 그림에서 이상하다고 여긴 부분이기도 합니다.

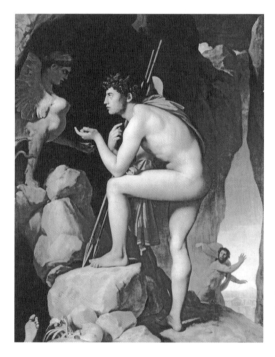

앵그르,
〈오이디푸스와 스핑크스〉,
1808

왜 앵그르는 스핑크스의 얼굴을 또렷하게 보여 주지 않은 걸까요? 스핑크스를 그린 다른 그림들은 스핑크스의 얼굴을 명확하게 보여 주거든요. 스핑크스는 보통 남자를 파멸로 이끄는 팜 파탈로 묘사됩니다. 그래서인지 얼굴을 뚜렷하게 표현합니다. 하지만 앵그르는 다른 쪽에 주목했습니다. 정신과 지혜를 뜻하는 머리 대신, 여성적 특성이 두드러지는 가슴을 명확하게 그린 것은 스핑크스가 본질적으로 여성성의 존재임을 강조하기 위해서입니다.

오이디푸스가 벌을 받은 이유는, 흔히 부친 살해와 근친상간이라고 알려져 있습니다. 하지만 오이디푸스의 진짜 죄는 '오만hubris'입니다. 고대 그리스에서 오만은 최고의 죄악으로, 인간에게 주어진 것 이상을 넘보는 것을 의미합니다. 앵그르는 고전주의자로서, 그리스 고전문학과 신화에 상당히 해박했습니다. 그래서 신화를 주제로 한 그의 그림들은 호메로스의《일리아스》같은 자료에 기초해 그려졌습니다. 〈오이디푸스와 스핑크스〉도 그렇습니다. 이 그림에 묘사된 오이디푸스는 거만하기 짝이 없습니다. 자신이 최고의 비밀을 알고 있다는 투로 말이지요. 그것이 바로 오이디푸스에게 무시무시한 형벌이 내려진 이유입니다.

인간은 알고도 모른 척해야 하는 비밀, 즉 자연은 삶과 죽음의 순환임을 까발린 것이 바로 그가 저지른 죄악입니다. 인

간 또한 그 순환에 속한 존재이기 때문이지요. 인간은 비밀을 알아내서는 안 되는, 그저 따라야 하는 존재입니다.

스핑크스는 그늘진 곳에서 그를 물끄러미 내려다보고 있습니다. 오이디푸스는 수수께끼를 풀어 당장의 죽음은 면했지만, 자연의 법칙을 폭로한 죄인으로 몰락합니다. 그는 자연에 맞서다가 좌절을 맛보는 인간의 표상입니다. 인간은 항상 인간에게 주어진 것 이상을 탐냅니다. 그래서 문명의 발전을 이룰 수 있었다고 자찬하고요. 하지만 스핑크스는 오늘도 우리를 내려다보고 있습니다. 인간이 자연에 속한 존재임을 망각하는 것은, 오만이라는 죄에 빠지는 것임을 상기시키면서 말입니다.

자연의 비밀을 엿본 인간의 끝, 모로의 〈오이디푸스와 스핑크스〉

프랑스 상징주의 화가 귀스타프 모로Gustave Moreau(1826~ 1898)는 유별날 정도로 '오이디푸스와 스핑크스'에 매달려, 이 주제로 여러 점의 작품을 남겼습니다. 모로는 미술학교에 재직하면서 블라맹크나 마티스, 루오 등을 길러낸 훌륭한 스승이기도 합니다. 〈오이디푸스와 스핑크스〉를 보면, 앵그르 작품처럼 거만한 표정으로 스핑크스를 내려다보는 오이디푸스가 등장합니다. 이 작품에서 스핑크스는 아예 오이디푸스에게 매달려 올려다보고 있습니다. 언뜻 보기에 스핑크스는 오이디푸스에게 집착하며 유혹하는 듯합니다. 그러나 매달려 있는데도 불구

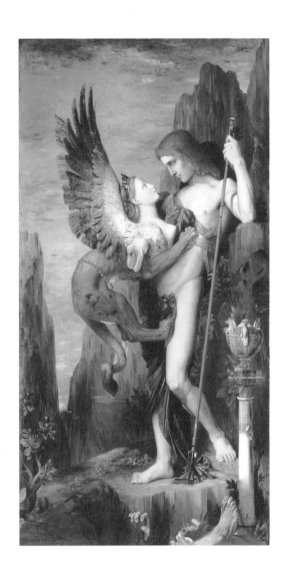

모로, 〈오이디푸스와 스핑크스〉, 1864

하고 스핑크스는 오이디푸스를 냉담하게 쳐다봅니다. 어떻게 감당하려고 그러느냐고 책망하는 듯합니다.

그림 아래쪽에는 희생자가 보이는데, 붉은 옷과 푸르죽죽한 피부색의 대비가 상당히 섬뜩합니다. 스핑크스는 수수께끼를 풀어 승리감에 도취되어 있는 오이디푸스에게 경고하고 있는 것입니다. 자연의 비밀을 알고 있다고 자만하는 인간의 끝은 끔찍한 죽음임을 말입니다.

자연에 결박당한 인간, 슈투크의 〈스핑크스의 키스〉

스핑크스는 자연의 비밀이 내면화된 존재입니다. 그러니 가혹하고 어두울 수밖에 없습니다. 자연은 인간이라도 결코 봐주는 법이 없으니까요.

독일 상징주의 작가 프란츠 폰 슈투크Franz Von Stuck(1863~1928)는 〈스핑크스의 키스〉에서 인간을 포획하는 스핑크스를 묘사했습니다. 슈투크는 바이에른에서 태어나 1895년에 뮌헨 아카데미의 교수가 되어 이후 독일 표현주의 미술을 주도한 칸딘스키, 클레 등을 제자로 두었습니다. 슈투크는 아르누보의 독일 버전인 유겐트슈틸 운동의 선구자로 종합예술의 이상을 추구해, 그림에서 장식적이고 평면적인 느낌을 주는 색채를 사용해 후대의 미술을 예고하기도 했습니다.

〈스핑크스의 키스〉를 보면 관능적인 여성의 모습을 한 스

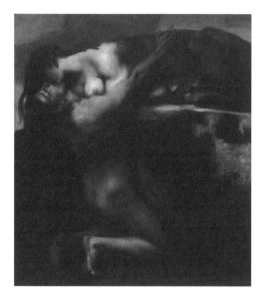

슈투크,
〈스핑크스의 키스〉,
1895

핑크스가 한 남자를 움켜쥔 채 탐욕스럽게 키스하고 있습니다. 스핑크스의 얼굴은 어둡게 처리되어 알아보기 어렵지만, 젖가슴은 남자의 어두운 피부색과 대조되어 유별날 정도로 부각되어 보입니다. 스핑크스가 본질적으로 여성성의 존재, 즉 자연임을 강조하고 있는 것이지요.

스핑크스의 키스 앞에 남자는 무력하기 짝이 없는 모습입니다. 상체는 여성이지만 하체는 사자라는 야수의 형상인 스핑크스는 사자의 발로 남자를 가차 없이 움켜쥐고는, 마치 남자의 생명력을 모조리 빨아들일 것 같은 기세로 키스를 합니다.

인간은 결코 자연이라는 올가미에서 벗어날 수 없다는 의미겠지요. 거기서 벗어났다고 환호성을 지르다가 '인간 — 오이디푸스'는 디한 비극을 마주하게 됩니다.

스핑크스의 수수께끼, 자연의 비밀을 해결했다고 자만하던 오이디푸스는 결국 두 번 죽었습니다. 그리스에서 육신의 죽음 이전에 장님이 된다는 깃은, 정신적 존재로서의 남성의 죽음을 의미합니다. 눈이 먼다는 것은 그리스 최고의 지혜, 즉 '바라봄'을 할 수 없기 때문이지요. 오이디푸스는 스스로 눈을 찌름으로써 자연의 비밀을 알아냈다는 것, 즉 오만에 대한 신의 형벌을 받아들인 셈입니다.

스핑크스는 자연 그 자체인 여성이기 때문에, 남성에게 치명적입니다. 남성은 삶과 죽음이 순환하는 자연의 법칙이 체화될 수 없는 존재로서, 비밀에 대한 답을 외부에서 구할 수밖에 없습니다. 사실 스핑크스의 질문의 본뜻은 '너는 누구냐?'입니다. 그러나 오이디푸스는 그것을 알아차리지 못했습니다. 수수께끼를 풀어 스핑크스를 굴복시켰다고 생각했지만, 오히려 더 말려들었습니다. 자신이 자연에 속한 존재임을 깨닫지 못했으니까요. 스핑크스의 질문은 무시무시한, 하지만 외면할 수 없는 인간의 근원에 대한 물음입니다.

패닉을 불러오는
욕망하는 자연

패닉의 기원이 된 악마의 원형,
〈다프니스에게 피리 부는 법을 가르치고 있는 판〉

원인 모를 공포, 불안 때문에 힘들어했던 경험이 있나요? 그럴 때 우리는 패닉panic에 빠졌다고 합니다. 연예인들이 많이 걸린다 해서 연예인 병이라는 별명을 얻은 공황장애panic disorder의 공황이 바로 패닉입니다. 하지만 공황장애는 일반인들도 많이 앓는 질환입니다. 내 주변에서도 심심치 않게 볼 수 있더군요.

패닉은 그리스 신화에 나오는 들판과 목축의 신인 판Pan에서 나온 말입니다. 다시 말해 판은 풍요와 번식을 주관하는 신이라고 할 수 있습니다. 그런데 왜 풍요의 신 이름에서 패닉, 즉 '갑작스러운 공포'가 나왔을까요?

판은 전령의 신인 헤르메스의 아들로, 괴상한 생김새 때문에 신들을 즐겁게 해, '전부'를 뜻하는 판Pan이라는 이름을 얻었습니다. 음악과 춤에도 재능이 뛰어났던 판은 '시링크스'라

고 이름 붙인 갈대피리를 불면서 산과 들을 뛰어다니고, 늘 청년과 여성의 뒤를 쫓아다니는 호색한입니다.

2~3세기에 만들어진 〈다프니스에게 피리 부는 법을 가르치고 있는 판〉은 이복동생인 다프니스에게 갈대피리 부는 법을 가르치는 판의 모습을 조각한 것입니다. 이 작품은 고대 그리스 시대의 작품을 로마에서 대리석으로 복제한 것입니다. 사실 오늘날 우리가 볼 수 있는 대부분의 그리스 조각품은 로마 시대에 복제한 것들입니다.

이 작품에서 볼 수 있듯이 판은 뿔이 두 개 달린 염소 얼굴에 상체는 인간이고, 하체는 염소입니다. 그가 염소의 모습을 하게 된 이유는 염소가 번식력이 강한 가축이라는 점과 관련이 있습니다. 번식력은 강한 성적 욕망과 관련이 있기 때문입니다. 그래서 크리스트교에서는 판을 악마의 원형이라 여깁니다.

〈다프니스에게 피리 부는 법을 가르치고 있는 판〉은 온전한 인간인 다프니스와 인간과 짐승의 혼종인 판을 대비하여 판의 야수성을 뚜렷하게 보여 줍니다. 이런 점으로 보아, 그리스 고전 시대보다는 헬레니즘 시대에 속하는 작품입니다. 고전 시대 작품이라면 판도 온전한 인간으로 표현했을 테니까요. 그리스 고전 시대는 이상적 미ideal beauty를 내세워, 신들도 균형 잡힌 인간의 누드로 묘사되었습니다.

'번식력'을 상징하는 판은 더 나아가서는 통제되지 않는 자

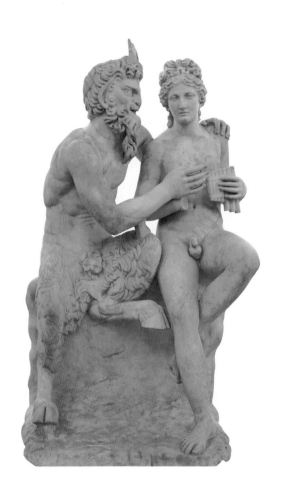

작가미상, 〈다프니스에게 피리 부는 법을 가르치고 있는 판〉, 2~3세기

연의 야생성과 성적 광란을 상징하기도 합니다. 그러다 보니 그리스 신 중에서 정신과 이성의 대변자인 아폴론과 사이가 나쁘고, 광기와 술의 신인 디오니소스와는 매우 가까웠습니다.

판의 이러한 특성은 크리스트교의 금욕주의적 입장과 부딪힐 수밖에 없었습니다. 게다가 판은 이교의 신으로 마땅히 제압해야 할 대상, 악이었습니다. 또한 그가 대변하는 성적 광란은 인간으로 하여금 이성을 잃고, 본능에 충실하게 만듭니다. 판에서 갑작스러운 공포, 즉 공황을 뜻하는 패닉이 유래된 것은 바로 이 때문입니다. 강렬한 본능에 휩싸여 자신을 잃어버릴지도 모른다는 두려움이 풍요의 신인 판을 악으로 만든 것입니다.

야생으로 돌아가라고 떠미는 존재, 슈바베의 〈판〉

서양 문화가 길들여지지 않은 야생의 자연을 얼마나 두려워했는지는 상징주의 작가 카를로스 슈바베Carlos Schwabe (1866~1926)가 그린 〈판〉에서 목격할 수 있습니다. 거대한 판이 황금빛으로 물든 들에서 갈대피리(시링크스)를 열심히 불고 있습니다. 갈대피리를 부는 것은 풍요로운 결실을 촉진하며, 황금빛 들판은 바로 결실의 시간이 왔음을 나타냅니다. 거대한 염소 뿔은 결실을 가져오는 판의 성적 에너지가 매우 강하다는 것을 보여 주는 장치로, 근육질의 상체, 털북숭이 염소 다리

슈바베, 〈판〉, 1923

는 이를 뒷받침합니다.

　하지만 전체적인 판의 모습은 불길한 악마 그 자체로, 매부리코가 이를 증명합니다. 매부리코는 유대인의 신체적 특징이지만, 유대인에 대한 반감 때문에 악마의 용모를 대표하는 상징이 되었거든요. 파우스트 박사를 꾀어낸 악마 메피스토펠레스 역시 매부리코였습니다.

　인간을 자연으로부터 분리하려 했던 크리스트교 전통에서, 판은 바로 그 자연으로 다시 회귀할 것을 재촉하는 어떤 것이었습니다. 자연에 속한 존재로서의 인간의 비루함을 되새기게

하는 것으로, 반드시 제압해야 할 사탄Satan이었습니다. 사탄은 히브리어로 '대적하는 자', '크게 반항하는 자'를 뜻합니다. 판은 신의 뜻에 맞서 인간을 다시 자연으로 끌어내리는, 신에게 대적하는 자들의 리더입니다.

디오니소스 제례의 광기의 여사제, 고대 그리스의 〈바카이〉

판은 술과 광기의 신 디오니소스를 따르며 술에 취한 채 장난과 음탕한 행위를 일삼는 사티로스Satyros와 동일시되기도 합니다. 고대 그리스의 아테네에서 열린 디오니소스 제례에서 비극 3부작 다음에 무대에 오른 희극이 그 이름에서 유래해 사티로스극이라 불렸습니다. 그리스 비극에 반드시 등장하는 합창단은 사티로스 가면을 쓰고 공연을 했다고 합니다.

신화에는 사티로스 또는 판과 함께 디오니소스를 추종하며 광기 어린 행위를 한 '마이나데스Maenades'라는 여성들도 나옵니다. 마이나데스는 '미친 여자들'이라는 뜻으로 단수는 '마이나스Maenad'입니다. 우리가 자주 쓰는 '마니아mania'가 이 말에 뿌리를 두고 있지요. 마이나데스는 '바카이Bakchai'라고도 하는데, 단수는 '바칸테Bacchante'로 로마 시대에 디오니소스를 '바쿠스Bacchus', 바쿠스 축제를 '바카날Bacchanale'이라고 부른 데서 나온 말입니다.

마이나데스는 표범 가죽을 몸에 두르고 솔방울이 달린 지

팡이를 들고 다녔다고 합니다. 디오니소스 제례가 시작되면 마이나데스는 밤새도록 술을 마시며 노래를 부르고 춤을 추면서 산과 들을 누비고 다녔습니다. 이 제례의 가장 중요한 의식은 짐승을 맨손으로 잡아서 피가 뚝뚝 떨어지는 날고기를 먹는 것이었습니다. 디오니소스는 욕망과 광기, 술, 다산과 풍요를 주관합니다. 그러니 그에게 바치는 제례는 야성과 생명의 순환을 재현하는 의식이어야 했습니다. 다시 말해 마이나데스가 짐승의 날고기를 먹는 것은 자연의 순환을 기리는 행위라 할 수 있지요. 이러한 의식은 고대의 자연숭배에서는 일반적인 것으로, 자연의 순환과 태초의 혼돈을 재현하는 것이라고 합니다. 따라서 자연 자체인 여성만이 이 제례에 참여할 수 있었습니다. 디오니소스 제례는 여성들만의 컬트였던 것이지요. 그러나 나중에는 여장을 한 남성들이 참여하기도 했다고 합니다. 광란의 분위기에서 참여자들은 난교에 빠지곤 했습니다. 특히 바칸테의 가까운 동료였던 판은 함께 난잡한 행위를 벌이기도 했는데, 미술 작품에서 판과 마이나스가 같이 있는 모습으로 나타나는 이유입니다.

에우리피데스의 비극《바카이Bakchai》의 내용을 도기에 그려 넣은 작품인 〈바카이〉를 보겠습니다. 고대 그리스 시대에는 도기가 많이 제작되었습니다. 꽃병부터 시신 매장용 도기까지 매우 다양한 용도로 제작되었는데, 신화를 주제로 한 그림

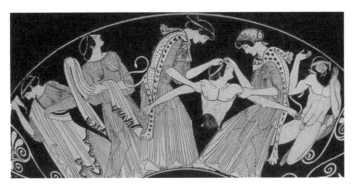

<바카이>(그리스 도기), 기원전 405 ────────────

을 도기 표면에 장식하였습니다. 다른 형태의 그림이 거의 남
아 있지 않아 고대 그리스 회화 연구에 중요한 자료입니다.

　<바카이>는 호러 영화에나 나올 법한 장면입니다. 여인 둘
이 몸 절반이 찢겨 나간 남자의 팔과 머리를 붙잡고 찢으려 하
고 있습니다. 어깨에 두른 표범 가죽은 이 여인들이 마이나데
스임을 알려 줍니다. 여인들의 표정은 마치 일상적인 일을 하
듯 평온하기만 합니다. 반면에 그림 오른쪽에 있는 판은 그 장
면을 보며 소스라치게 놀라고 있습니다. 더 경악스러운 것은
이 여인들이 남자의 어머니와 이모라는 사실입니다!

　몸의 절반이 찢겨 나간 남자는 테베의 왕이자 디오니소스
의 사촌인 펜테우스입니다. 펜테우스는 이모 세멜레의 아들인
디오니소스를 숭배하는 것을 매우 못마땅하게 여긴 나머지, 어

머니와 이모들이 디오니소스 제례에 참여하지 못하게 했습니다. 이에 화가 난 디오니소스는 펜테우스의 어머니 아가베와 이모 이노, 아우토노에를 비롯한 테베 여인들을 광란 상태로 만든 다음, 여성들만의 제례를 보고 싶지 않냐며 펜테우스를 꼬드기지요. 결국 펜테우스는 호기심을 못 이겨, 여장을 하고 제례를 엿봅니다. 그 순간 디오니소스가 여인들에게 그가 숨어 있음을 알렸고, 광란에 빠진 여인들은 펜테우스를 산짐승으로 생각해, 갈가리 찢어 죽입니다. 그중에 펜테우스의 어머니와 이모도 있었던 것이지요.

이 신화는 펜테우스로 대표되는 인간의 문명과 지식, 합리성이 자연 앞에 얼마나 무력한지를, 아울러 자연이 얼마나 무서운지를 일깨워 줍니다. 이 끔찍한 비극은 자연의 힘을 무시한 인간이 자초한 것입니다. 펜테우스는 디오니소스를 무시하고 홀대하여 끔찍한 대가를 치러야 했습니다.

그리스에서 디오니소스 제례는 상당히 중요한 의미가 있습니다. 그리스 신화를 보면 디오니소스를 홀대하고 그 제례를 방해한 자가 어떤 형벌을 받았는지에 대한 서술이 자세하게 나옵니다. 디오니소스는 자신을 따르는 이들에게는 향락과 풍요를 하사하지만, 그렇지 않고 홀대하는 사람에게는 무시무시한 저주를 내렸습니다.

디오니소스, 판과 마이나데스는 모두 자연을 상징합니다.

자연은 언제나 이성 저편에 있습니다. 그러니 이성을 앞세운 인간들에게는 거대한 공포일 수밖에 없습니다. 특히 마이나데스는 여성으로서, 본질적으로 남성이 여성에게 가진 공포를 총체적으로 드러내는 대상이었습니다. 그녀는 태고 때부터 내려온 자연의 비밀을 습득한 사제이자 인간을 다시 자연을 향해 돌려놓는 끔찍한 어둠입니다.

광기에 빠진 여성은 괴물이다, 제롬의 〈바칸테〉

이성을 내세우는 서양 문화에서 마이나데스는 두렵고 이해할 수 없는 그 무엇입니다. 그녀가 '미친 여자'이기 때문입니다. 다시 말해 마이나데스는 광기에 빠져 날뛰며, 야생동물과 다를 바 없는 행동을 하는 동물로서의 인간을 상기시키는 존재였습니다. 프랑스 신고전주의 작가 장 레옹 제롬Jean-Léon Gérôme(1824~1904)이 그린 〈바칸테〉를 보면 바칸테, 즉 마이나스를 어떻게 보고 있는지 잘 드러납니다.

제롬은 신고전주의의 대가 앵그르로부터 큰 영향을 받았고, 주로 역사와 신화를 주제로 하는 그림을 제작했습니다. 서사적이고 정교한 묘사가 주특기로, 인상주의를 매우 싫어했습니다. 혼란스럽고 미숙하며, 천박한 그림이라는 이유로요. 그는 1856년 이집트를 여행한 이후 동양에 매료되어, 오리엔탈 스타일 기법과 주제를 선호하기도 했습니다. 점점 눈이 보이지

제롬, 〈바칸테〉, 1853

않게 되자, 생애의 마지막 25년은 조각에 몰두했습니다.

제롬의 〈바칸테〉는 언뜻 보면 젊은 '판'을 그린 것처럼 보입니다. 머리에 솟은 구부러진 염소 뿔 때문에 더 그렇습니다. 얼굴도 중성적이고요. 하지만 둥근 어깨와 입은 옷에서 여성임을 알 수 있습니다.

제롬은 광기에 빠진 마이나데스를 판과 같은 공포의 대상으로 봤습니다. 악마로 여긴 것이지요. 신고전주의 미술은 이성과 합리성을 내세운 부르주아의 양식이라 할 수 있습니다. 따라서 광기에 빠진 여인인 마이나데스는 이성의 반대로써 더 이상 인간이 아니며, 판과 마찬가지로 괴물일 뿐입니다.

2 인간의 근원적인 공포를 자연에서 보다

3

여성을 통제의
대상으로 보다

여성과 자연은
통제되어야 한다

여성혐오는
남성혐오의 반대말일까?

몇 년 전 캐나다 토론토의 한인 거리에서 자동차가 행인을 향해 돌진해
한국인 세 명을 포함해 십여 명이 죽거나 다친 사건이 있었습니다.
범인은 스물다섯 살의 캐나다인 알렉 미나시안으로, 범행 동기는
여성혐오로 알려졌고, 희생자는 대부분 여성이었습니다. 범인은
자신의 SNS에 인셀(incel)의 반란은 이미 시작되었다며, 2014년 미국
캘리포니아주에서 여성혐오로 여섯 명을 살해하고 자살한 엘리엇 로저를
존경한다고 올렸다고 합니다.

'인셀'은 '비자발적 독신주의자involuntary celibate의 약자로, 여성과
로맨틱하거나 성적인 관계를 맺는 데 어려움을 느끼는 남성을 의미합니다.
얼마 전부터는 여성을 혐오하는 사람들을 지칭하기도 합니다. 이들은
심한 고립감과 외로움을 느끼며, 자신의 구애를 거절하는 여성에게
적개심을 품는다고 합니다. 우리나라에서도 여성을 혐오하는 범죄가 종종
일어납니다. 2016년에 강남역 근처 화장실에서 20대 여성을 살해한 강남역
살인사건이 대표적인 여성혐오 범죄로 손꼽힙니다.

여성혐오 범죄에 대해 언론은 대부분 근래에 여성의 지위가 향상되면서
범죄가 많아졌다는 식의 분석을 내놓습니다. 여성의 권리 확대와 남성의
여성혐오가 비례한다는 논리가 은연중에 깔려 있는 것입니다.

그렇진 않겠지만 시대의 흐름을 돌리지 않는다면, 여성들은 계속해서 희생자가 되고, 남성들은 상대적 박탈감과 무시당했다는 분노에 휩싸여 범죄자로 추락할 가능성이 높아졌다는 의미일 수도 있습니다.

600여 년 전 유럽에서는 마녀사냥이라는 이름으로 극심한 여성혐오 범죄가 저질러졌습니다. 그때도 남성들은 인셀이었을까요? 당시 여성들은 결혼 상대를 선택할 수 있는 권리조차 없었습니다. 그럼에도 불구하고 여성은 증오 범죄의 대상이었습니다. 여성의 권리가 확대되면서 여성혐오 범죄가 늘어났다는 식의 분석은 근거가 없고, 해결책도 될 수 없습니다.

다시 인셀을 들여다보면, 인셀은 타인과 관계 맺음 자체에 어려움을 느끼는 경우가 대부분이라고 합니다. 인간이 관계의 존재라는 점을 생각해 볼 때, 기본적으로 정상적인 사회생활에 어려움을 느끼는 사람인 셈입니다. 그들은 관계의 단절에서 오는 고통과 상실감을 여전히 사회적 약자인 여성에게 전가합니다. 그들에게 여성은 악이고, 600여 년 전의 마녀사냥과 비교해 전혀 나아가지 못했습니다.

여성과 자연은 통제되어야 하는 타자다, 뒤러의 〈원근법 연구〉

전통적 서양 문화에서 남성은 여성을 낯설고 두려운 대상으로 여겼습니다. 여성은 남성들은 할 수 없는 임신과 출산을 하며, 끊임없이 인간의 생물학적 기원을 상기시킵니다. 인간은 어머니가 아니라 '신'이 창조했다는 점을 강조한 크리스트교 문화에서 자신이 피와 오물 속에서 태어났다는 사실은 초월을 지향하는 유일한 생물인 인간을 견딜 수 없게 만들었습니다. 여성은 인간이 결국 자연에 결박되어 있음을 영원히 일깨우는 존재인 것이지요.

한 여자가 반쯤 벌거벗은 모습으로 무릎을 세우고 누워 있습니다. 반대쪽에는 한 남자가 격자무늬 창을 사이에 두고 앉아서, 진지한 모습으로 무언가를 그리고 있습니다. 남자의 눈 바로 앞에는 뾰족한 막대기 비슷한 것이 세워져 있습니다.

언뜻 봐서는 산부인과 진찰실의 풍경 같기도 합니다. 그런데 놀랍게도 이 그림의 제목은 〈원근법 연구〉입니다. 독일 르네상스 미술을 대표하는 알브레히트 뒤러 Albrecht Dürer(1471~1528)가 이탈리아에서 배워 온 원근법을 연구하는 과정에서 제작한 작품이지요. 뒤러는 뉘른베르크의 금세공업자 집안에서 태어나 금세공을 하면서도, 화가로서 탁월한 업적을 남겼습니다. 회화뿐 아니라 금세공을 통해 숙련된 섬세한 조판 기법으로, 목판화와

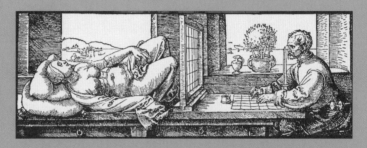

뒤러, 〈원근법 연구〉, 1525

동판화에서도 뛰어난 작품을 여럿 제작했습니다. 그는 1494년과 1505년, 이탈리아를 두 차례 여행하면서 이탈리아 르네상스 미술을 스펀지처럼 빨아들였습니다. 그러다 보니 이탈리아 르네상스의 최고 업적인 선 원근법에 큰 관심이 생겨, 《원근법에 대한 고찰》이라는 책을 쓰기도 했습니다. 〈원근법 연구〉는 바로 이 책에 실린 삽화입니다.

원근법은 인간의 눈이 보는 현실 세계(3차원=입체)를 그림의 세계(2차원=평면)에 똑같이 재현하고자 하는 회화 기법입니다. 그림이 탄생한 이래 눈앞의 현실을 정확하면서도 세밀하게 재현하는 것은, 그야말로 항상 최고의 관심사였습니다. 르네상스 미술의 기본 이념인

'미술은 자연의 거울이다.'라는 그 관심사의 실현에 대한 강력한 의지를 드러낸 것이라 하겠습니다. 그리고 마침내 이탈리아 르네상스는 선 원근법이라는 꽤 효과적인 방법을 발견해 내기에 이릅니다. 선 원근법은 인간의 눈에서 대상이 가까울수록 크고, 멀어질수록 작아진다는 발견에 기초해, 이를 화면 위에서 합리적으로 표현하기 위해 수학 원리를 도입했습니다. 르네상스 미술의 배경에 가장 수학적인 예술, 즉 건축이 등장하는 이유입니다.

원근법의 기본 구도는 세계를 보는 사람과 보이는 대상으로 이분합니다. 전문 용어를 빌리면 시각의 주체와 객체지요. 원근법의 도입으로, 회화는 세상을 바라보는 창문으로 변신합니다. 이를테면 뒤러의 〈원근법 연구〉 속 격자무늬 창은 보는 주체와 보이는 객체를 이어 주는 통로이자 차단하고 격리하는 경계로 작용합니다. 자연을 인간의 인식과 이해 범주에 넣고 도전하고 정복해야 할 대상으로 보는 르네상스의 세계관이 그대로 반영되어 있는 것입니다.

다시 뒤러의 그림으로 돌아가 볼까요? 이 그림의 제목은 서양에서
여성이 자연과 동일시되었고, 그것이 곧 상식이었음을 드러냅니다. 즉,
타자로서 여성과 자연을 동일시하고, 통제의 대상으로 본 서양의 전통이
고스란히 반영된 것이지요. 무력하기 짝이 없는 여성의 모습은 능동적으로
보는 행위가 여성의 것이 아님을 나타냅니다. 여성은 보이는 대상이며,
보임으로써 통제되어야 할 타자인 것이지요.

여성이 보이는 대상이라는 수동적 역할에서 벗어나려 할 때, 가부장적
사고에 깊이 젖어 있는 남성들은 자신의 영역을 침범당했다고 느낍니다.
현재 한국에서 벌어지고 있는 여성혐오 문제도 이러한 서양의 이분법적
사고에서 기인한 것은 아닌지, 곰곰이 생각해 봐야 합니다.

여성은 보는가,
보이는가

서양미술사에서 가장 문제가 된 여성 누드, 마네의 〈올랭피아〉

여기 보이는 대상으로서의 여성이라는 유구한 전통을 과감히 걷어찬 작품이 있습니다. 어찌나 파격적이었는지, 당시는 물론 완성된 지 150여 년이 지난 지금까지도 종종 논란이 됩니다. 바로 프랑스의 화가 에두아르 마네Édouard Manet(1832~1883)가 그린 〈올랭피아〉입니다. 당시 언론에서는 〈올랭피아〉를 비난하고 조롱하는 기사가 연일 오르내릴 정도로, 온 프랑스가 이 작품 때문에 들끓었습니다. 지금도 〈올랭피아〉가 프랑스 최고의 명화가 걸리는 루브르 대신 오르세 미술관에 걸려 있는 이유이기도 합니다.

법률가 집안에서 태어난 마네는 아버지의 반대로 뒤늦게 화가의 길로 들어섰습니다. 역사화가인 토마 쿠튀르의 화실에서 잠깐 수학한 후 나와서 루브르 박물관을 드나들며 고전 회화를 모사하는 등 독학을 통해 그림을 익혔습니다. 그래서 고

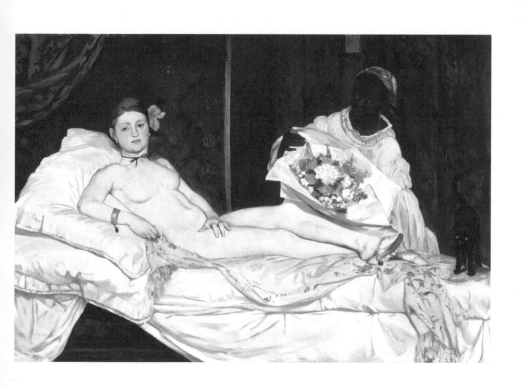

마네, 〈올랭피아〉, 1863

전 회화에서 모티브를 가져온 작품도 여럿 남겼습니다. 마네는 '인상주의의 아버지'라고 불리지만, 자신은 끝까지 인상주의자가 아니라고 주장했습니다. 당시 인상주의는 그림을 제대로 그릴 줄 모르는 한심한 집단으로 매도당하고 있었기 때문이지요. 그만큼 당시 주류 미술계에서 인정받고 싶은 마음이 강했다고 할 수 있습니다. 그런데 마네의 이러한 야망에 가장 걸림돌이 된 작품이 다름 아닌 〈올랭피아〉입니다.

누워 있는 여성은 관객이 무안할 정도로 관객과 시선을 마주하고 있습니다. 네가 나를 보듯이, 나도 너를 보겠다는 것이지요. 뒤러의 〈원근법 연구〉에서 봤듯이 여성은 보이는 대상으로서의 역할에 충실해야 했습니다. 그런데 〈올랭피아〉는 그 역할에서 벗어나는 정도가 아니라 뒤집고 있습니다. 더군다나 그녀는 누드입니다. 마네가 여성 누드를 처음 그린 것도 아닌데, 왜 이 누드가 문제가 되는 것일까요? 관객을 정면에서 응시하는 '벌거벗은 여인－올랭피아'는 왜 희대의 악명을 뒤집어쓴 작품이 되었을까요? 그 이유를 제대로 이해하려면 누드가 서양 미술에서 어떤 의미인지부터 알아야 합니다.

'나는 세상의 중심이다'를 외치는 남성 누드, 〈벨베데레 아폴로〉

휴머니즘의 요람인 고대 그리스에서 누드는 위대한 인간의 상징이었습니다. 그리스 미술의 절정기인 고전 시대 작품 〈벨

베데레 아폴로〉를 보면, 그리스 사람들이 누드를 어떻게 생각했는지를 잘 알 수 있습니다. 〈벨베데레 아폴로〉는 기원전 4세기경 그리스 조각가 레오카레스가 청동으로 제작한 것을 로마 시대에 대리석으로 다시 만든 것으로, 지금은 로마 시대의 작품만 남아 있습니다. 고대 그리스 인체 조각의 기본은 남성 누드입니다. 제우스나 아폴로 같은 그리스 신들을 가장 이상적이고 아름다운 인간의 모습으로 조각해 냈지요. 사실 이상ideal은 현실에 존재하기가 어렵습니다. 그러니까 그리스 인체 조각은 실제로는 보기 힘든, 그렇지만 그렇게 되고 싶은 염원을 담은 것으로, 〈벨베데레 아폴로〉도 바로 그 이상을 눈앞에 펼쳐 보인 것이라 할 수 있습니다.

〈벨베데레 아폴로〉는 아폴로가 거대한 괴물 뱀 피톤을 화살로 쏘고 난 뒤의 모습을 조각한 작품입니다. 거대한 검은 독사인 피톤은 대지의 여신 가이아가 혼자 낳은 자식으로, 평소에는 델포이 근처 대지의 틈에서 살면서 공물을 들고 찾아오는 사람들에게 가이아의 신탁을 전했다고 합니다. 어머니 가이아로부터 제우스의 아들에게 살해될 거라는 예언을 들은 피톤은 그 예언을 피하기 위해 아폴로와 아르테미스를 임신하고 있던 레토 여신을 삼켜 버리려 했지만 실패했고, 결국 아폴로의 화살에 맞아 죽습니다.

이 아폴로 조각은 지금은 비록 활이 사라졌지만 완벽하게

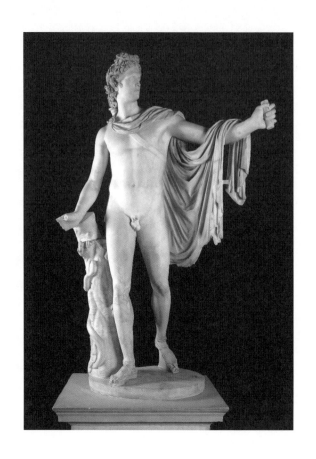

〈벨베데레 아폴로〉, 로마의 대리석 모작

균형 잡힌 신체를 자랑합니다. 포즈도 이루 말할 수 없이 위풍당당하고요. 이상적인 남성의 아름다움이 어떤 것인지를 과시하는 듯합니다. 게다가 발가벗고 있는데도 전혀 거리낌이 없습니다. 표정만 보아도 알 수 있습니다. 자신만만하고 평온하기 그지없습니다.

〈벨베데레 아폴로〉가 15세기경 이탈리아에서 처음 발견되었을 때, 르네상스 미술가들은 열광했다고 합니다. 르네상스는 고전의 부활을 내걸었던 시대니 당연했지만, 무엇보다도 이 작품이 휴머니즘에서 내세우는 이성과 문명의 대변자인 최고의 남성상을 보여 주었기 때문입니다. 휴머니즘의 창시자인 그리스인들은 누드를 통해 세계의 중심인 인간을 드러내려 했습니다. 다시 말해 그들에게 누드는 '위대한 인간'에 대한 신념을 확인시켜 주는 수단이었습니다. 이성을 중시한 그리스인은 이러한 신념을 입증하려고 무엇보다 신체 단련을 중요하게 여겼습니다. 건강한 신체에 고귀한 정신이 깃든다고 생각한 것이지요. 그리스에서 운동경기가 발전한 이유입니다. 원래 올림포스에 사는 신들에게 올리는 제사의식에서 시작된 올림픽은 젊은 남성만 참여할 수 있었고, 그들은 반드시 완전히 벗은 몸으로 경기에 나섰습니다. 이 때문에 그리스 소년들은 수치심을 없애기 위해 일부러 대중 앞에서 나체로 돌아다니는 연습을 했다고 합니다.

이쯤이면 여러분도 눈치 채셨겠지요? 그렇습니다. 그리스에서 '세계의 중심'으로서의 인간은 오로지 남성만을 뜻합니다. 그들은 '누드'를 통해 여성과 남성을 보는 자신들의 시각을 거리낌 없이 드러냅니다. 남성이 우월한 존재이고 여성이 열등한 존재라는 것을요. 남성과 여성에 대한 그들의 생각이 첨예하게 드러난 것은 바로 시선 처리입니다. 〈벨베데레의 아폴로〉의 아폴로처럼 남성은 알몸임에도 불구하고, 부끄러움 없이 시선을 마주합니다. 서양에서는 누드를 통해 남성은 세상의 중심이며 지배자고 자기 인생의 주인이라는 것을 만천하에 당당히 드러냅니다. 그렇다면 여성은 어떨까요?

유혹하는 시선의 여성 누드, 티치아노의 〈우르비노의 비너스〉

베네치아 르네상스를 대표하는 티치아노 베첼리오Tiziano Vecellio(1488?~1576)는 〈우르비노의 비너스〉를 통해, 이후 미술이 두고두고 모범으로 삼은 여성 누드를 선보였습니다. 서양미술사에서 가장 아름답다고 알려진 여성 누드입니다. 그는 베네치아 근처에서 태어나, 당시 베네치아 미술계를 주도하던 젠틸레 벨리니, 조반니 벨리니로부터 그림을 배웠고, 플랑드르 르네상스의 자연 풍경 묘사를 베네치아 르네상스에 도입한 조르조네의 조수로 일했습니다. 티치아노는 조르조네가 〈잠자는 비너스〉(1508~1510)를 그릴 때 조수로 보조하면서 영감을 얻어, 〈우

르비노의 비너스〉를 제작했다고 합니다.

　티치아노는 이미 활동 당시에 엄청난 명성을 얻은 미술가로, 신성로마제국 황제 카를 5세의 초상화를 그렸을 때의 일화가 알려져 있습니다. 작업을 하던 티치아노가 실수로 붓을 떨어뜨렸는데, 황제가 직접 허리를 굽혀 붓을 주어 건넸다는 일화입니다. 절대로 머리를 숙이는 법이 없는, 지존의 위치에 있는 황제가 일개 화가 앞에서 그랬다는 것은, 티치아노가 그만큼 대단한 화가로 존중받았다는 의미입니다.

　티치아노는 색채를 통해 '조화'라는 르네상스 미술의 가치를 드러내고자 했습니다. 〈우르비노의 비너스〉를 보면 붉은색과 흰색이 미묘하게 변주되며 조화를 이룹니다. 침대의 붉은색과 흰색이 누워 있는 여성의 복숭아색 피부로 섞이고, 배경에 있는 하녀의 흰옷과 붉은 옷으로 다시 한 번 반복되는 식입니다. 선명하면서도 유려한 색감이 보는 사람을 황홀하게 만들지요.

　〈우르비노의 비너스〉는 우르비노 공작이 결혼을 기념해 주문했던 작품으로, 누드의 여인 발 쪽에 있는 웅크린 강아지가 그것을 확인해 줍니다. 강아지는 부부간 정절의 상징입니다.

　이 작품은 비너스라는 신화의 존재를 빌려 여성 누드의 관능적 아름다움을 가장 잘 표현했다는 찬사를 받았습니다. 누드로 그려지는 여성을 신화 속 존재로 그리는 이유는 무엇보다

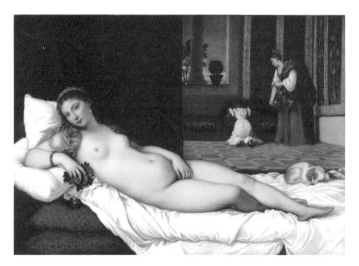

티치아노, 〈우르비노의 비너스〉, 1534

외설 시비에 휘말리는 것을 피하기 위해서입니다. 현실의 여성을 그대로 그리는 게 아니라, 신화의 여신으로 윤색해서 표현하는 것이지요. 〈우르비노의 비너스〉의 모델도 누구인지는 구체적으로 밝혀지지 않았지만, 당시에는 모델을 두고 그림을 제작했기 때문에 실존했던 여성임에는 틀림없습니다.

그림 속 여성은 관객을 비스듬하게 쳐다봅니다. 45도 각도의 시선은 은근한 유혹을 담고 있습니다. 대부분의 여성 누드가 관객과 시선을 마주치지 않는다는 점을 감안할 때 신선한 시도임에는 틀림없습니다. 하지만 여인의 시선은 "그 앞에 자신을 보고 있는 사람이 있다"와 "그 사람으로부터 선택받아야

한다"는 전제에서 비롯된 것입니다. 앞에 누가 있건 말건 전혀 상관하지 않았던 〈벨베데레 아폴로〉와는 대조되는 모습입니다. 여성을 완전히 의존적인 존재로 그린 것입니다. 위대한 작품인 것은 확실하지만, 여성 누드를 남성의 눈을 즐겁게 하기 위한 성적 대상sexual object으로 표현한 전형적인 그림입니다.

관객을 응시하는 뻔뻔한 올랭피아,
신사들의 심기를 건드리다

〈우르비노의 비너스〉는 후대의 그림에 상당히 깊은 영향을 끼쳤습니다. 그중 서양미술사에서 가장 시끄러운 스캔들을 불러일으켰던 작품이 바로 〈올랭피아〉입니다.

그러나 〈올랭피아〉는 〈우르비노의 비너스〉를 기본으로 했음에도 불구하고, 관능적인 아름다움 따위는 아무리 찾아보려 해도 찾을 수 없습니다. 너무나 현실적인 몸은 그 그림의 모델이 빅토린 뫼랑이라는 현실의 여인이라는 점을 뚜렷이 보여줍니다.

게다가 그림의 주인공이 창녀라는 것도 곳곳에 암시되어 있습니다. 올랭피아의 목에 걸린 벨벳 목걸이와 팔찌는 당시 창녀나 무희 사이에서 유행하던 것이었고, 흑인 하녀가 들고 있는 꽃다발은 지난밤 고객이 보낸 것입니다. 발치에 그려진 검은 고양이도 논란거리였습니다. 불길한 악마의 동물이면서,

프랑스어 '암고양이 la chatte'는 여성 성기를 뜻하는 은어였으니까요. 전시장에 걸려 있는 창녀의 누드라니…, 당시 사람들이 받은 충격은 실로 엄청났습니다.

이 작품이 그려진 19세기 부르주아 사회는 유난히 보수적인 도덕을 강조했습니다. "문란한 귀족에 맞서 얻어낸 건실한 시민 도덕의 승리!" 운운하면서 말입니다. 그런데 아이러니하게 19세기만큼 성병이 유행한 시대도 없습니다. 마네도 매독에 걸려 한쪽 다리를 절단해야 하는 지경에까지 이르렀으니까요. 〈올랭피아〉는 바로 부르주아들의 들키고 싶지 않은 치부를 건드린 것입니다. 점잖은 신사처럼 행동하지만, 실제로는 문란하기 그지없는 그들의 사생활 말입니다. 부르주아들은 여신으로 그려진 여성 누드를 거리낌 없이 감상하며 자신들의 관음적 욕망을 충족시켰지만, 〈올랭피아〉를 보면서는 수치와 분노를 느낄 수밖에 없었을 테니까요.

〈올랭피아〉의 시선 또한 그들의 심기를 건드렸습니다. 그녀는 노골적으로 정면을 응시하고 있습니다. 쳐다보는 사람이 무안할 정도로요. 네가 나를 보듯이, 나도 너를 보겠다는 것이지요.

서양 문화에서 '보는 행위', 곧 '시선'은 내가 응시하는 사람을 통제하고, 질서를 부여한다는 의미입니다. 여성 누드는 누드를 감상하는 사람의 성적 대상으로서의 역할에 충실해야 합

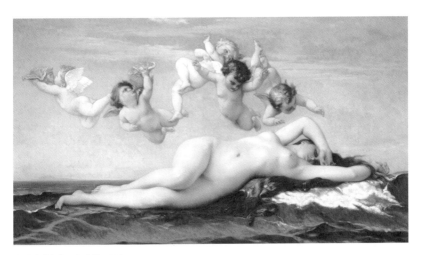

카바넬, 〈비너스의 탄생〉, 1863

니다. 〈올랭피아〉와 같은 살롱전에 출품되었던 알렉상드르 카바넬의 〈비너스의 탄생〉처럼 말입니다. 이 그림 속의 비너스는 철저하게 보이는 대상입니다. 벌거벗은 채 몸을 꼬고 누워 있는 그녀는 남성들의 관음적인 욕망을 만족시키고 있습니다. 비너스의 시선은 살짝 빗나가 저 멀리 어딘가를 쳐다보는 것도 모자라, 손으로 눈을 가리고 있습니다. 지극히 수동적인 모습이지요.

서양미술에서는 전통적으로 관객과 마주할 수 있는 사람은 반드시 남성이어야 했고, 여성은 보이는 대상이어야만 했습니다. 당당한 시선은 권력을 움켜쥔 남자들의 것이었으니까요.

〈올랭피아〉가 19세기에 스캔들 메이커가 된 이유도 바로 거기에 있습니다. '여성은 더 이상 보이는 대상이 아니다'라고 선언했으니 말입니다.

2017년 우리나라에서 마네의 〈올랭피아〉를 패러디한 〈더러운 잠〉이라는 작품이 국회에서 전시되어 논란을 빚은 적이 있습니다. 올랭피아와 흑인 하녀를 박근혜와 최순실로 바꿔서 표현했는데, 정치적 풍자보다는 여성 대통령을 누드로 묘사했다는 점이 이슈가 되었습니다. 〈더러운 잠〉을 제작한 이구영 작가는 〈올랭피아〉에 표현된 시선의 문제에 주목해 재해석했다고 밝혔더군요. 시선의 문제에서 볼 때 〈올랭피아〉의 주인공은 올랭피아고, 〈더러운 잠〉의 주인공은 〈올랭피아〉에서 하녀 자리에 있는 최순실입니다. 둘 다 관객과 정면으로 시선을 마주하는 모습이지요. 작가는 최고 권력자가 대통령이 아니라 최순실이었음을 이렇게 풍자했다고 합니다.

〈올랭피아〉는 누드와 시선 그리고 권력의 밀월 관계에 대해 여전히 우리에게 묻고 있습니다. 당신은 스스로 보는 이인가? 아니면 보이는 대상인가? 어느 쪽이냐에 따라 각자 삶의 주인도 바뀔 것입니다.

죽음을 가져오는 팜 파탈,
여성은 지옥이다!

여성에게 전가된 죄의식, 크노프의 〈동물성〉

누드의 여인이 어둠 속에서 어딘가를 바라봅니다. 누구를 보고 있는지는 모르겠지만, 차갑고 권태로움이 느껴지는 시선입니다. 유혹적인 풍만한 몸, 하얀 피부, 길고 붉은 머리카락을 가진 이 여인을 거부할 남자는 아마 없을 것입니다. 〈동물성 Animality〉을 그린 벨기에 상징주의 작가 페르낭 크노프 Fernand Khnopff(1858~1921)도 그랬던 것 같습니다. 그러니 같은 여인을 그리고 또 그렸겠지요.

관능적이지만 어둠을 간직한 이 여성은 쉽게 가까이 갈 수 없는 분위기도 함께 풍기고 있습니다. 남성들에게 일종의 경고를 보내고 있는 듯합니다. 나에게 가까이 오면 위험하다고요. 이런 여성을 보통 팜 파탈 femme fatale 이라고 부릅니다. 팜 파탈은 치명적인 유혹으로 남성을 파멸로 이끄는 여성을 말합니다. 이 작품의 주인공처럼 그야말로 마성을 가진 여인이지요.

크노프는 벨기에의 유서 깊은 법률가 집안에서 태어나, 한때 법학을 공부했습니다. 상징주의 화가인 자비에르 멜러리 Xavier Mellery를 만나 그의 철학적이고 상징적인 미술에 매료되어, 브뤼셀 왕립 아카데미에 입학해 미술을 공부했습니다. 그는 일찍이 보들레르, 플로베르 등의 작품을 읽으며 프랑스 문학에 심취해 프랑스 파리를 여러 차례 방문했습니다. 1878년에 열린 파리 세계박람회에서 모로, 들라크루아, 앵그르, 영국의 라파엘 전파의 그림을 보고 큰 영향을 받았습니다. 상징주의의 선구자들을 섭렵한 이때의 경험은 크노프가 벨기에로 돌아가 상징주의 미술운동을 주도하는 데 중요한 배경이 되었습니다. 1883년에 제임스 엔소르James Ensor, 헨리 반 데 벨데Henry Van de Velde 등 20명의 예술가들과 '20인 그룹(les XX)'을 결성해, 벨기에 상징주의를 주도했습니다. 상징주의 작가들은 작품 곳곳에 자신들의 생각이나 감정을 암시적으로 표현했습니다. 그들은 특히 죽음과 성, 팜 파탈에 관심이 많았습니다. 크노프도 마찬가지였고요.

크노프의 〈동물성〉을 보면 전체적으로 음산하면서도 퇴폐적인 느낌이 뚝뚝 묻어납니다. 누드의 여성은 사각형의 턱에서, 묘하게 중성적인 느낌을 풍깁니다. 이 여성을 알고 있는 사람이라면, 한눈에 알아볼 만큼 개성이 강한 얼굴이지요. 크노프에게 이 모델은 매우 특별한 여성입니다. 바로 자신의 여동

생인 마르그리트입니다. 크노프가 그린 여성은 대부분 마르그
리트라고 할 정도로 그녀를 그린 그림이 많습니다. 마르그리트
는 크노프의 대표작인 〈기억〉(1889), 〈스핑크스〉(1896) 등의 모
델이기도 합니다. 그런데 좀 이상합니다. 여동생을 〈동물성〉처
럼, 위험한 관능의 화신으로 그린다는 것이 말이지요. 아무래
도 상식 밖입니다. 그렇습니다. 크노프는 마르그리트를 단순
히 여동생으로만 생각했던 것이 아닙니다. 여동생 이상의 감정
을 품고서 바라보았지요. 크노프는 거의 집착에 가까운 수준으
로 마르그리트를 사랑했습니다. 마르그리트는 그런 오빠의 병
적인 애정을 상당히 부담스러워했다고 하고요. 결국 그녀는 결

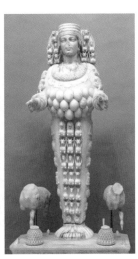

크노프, 〈동물성〉, 연도미상 〈아르테미스〉, 에페소스, 4세기경

3 여성을 통제하여 바라보다

혼해서 크노프 곁을 떠났습니다. 당시에 여성이 집에서 탈출할
수 있는 유일한 방법이 결혼이었으니까요.

크노프는 평생 마르그리트를 향한 애증에 시달렸습니다.
쉰 살에 했던 결혼도 3년 만에 파탄이 나고야 말았습니다. 그
의 그림들은 바로 그 이루어질 수 없는, 뒤틀린 애증의 결과물
입니다. 그리고 마르그리트를 향한 애증이 여성 전체를 향한
격렬한 증오로 바뀝니다. 다시 말해 크노프에게 여성은 사회의
금기를 어긴 것에 대한 자신의 죄의식을 대신 뒤집어쓸 대상
이었습니다.

그들은 허리 아래로는 짐승이야. 그 위로는 다 여자지만. 허리띠
까지만 신들이, 그 아래는 모조리 악마들이 소유했어, 거기엔 지
옥이, 어둠이, 유황불 구덩이가 있어….

셰익스피어의 비극 《리어왕》에서 첫째와 둘째 딸에게 배신
당해 미쳐 버린 리어왕이 쏟아낸 말이지만, 크노프도 이런 심
정이지 않았을까 합니다. 딸들에 대한 배신감으로 똘똘 뭉쳐
있던 리어왕처럼 크노프도 마르그리트에 대한 애증에서 끝나
지 않고, 전 여성을 향한 격렬한 증오에 시달렸을 것입니다.

크노프는 〈동물성〉에서 자신의 그러한 비틀린 여성관을 확
연하게 드러냅니다. 마르그리트 양옆에서 불을 밝히고 있는 스

탠드가 특히 그러하지요. 이 스탠드는 괴상하기 짝이 없습니다. 위쪽은 해골이, 그 아래쪽은 여러 개의 타원형으로 장식되어 있습니다. 그런데 이 스탠드를 어디선가 본 듯합니다. 다름 아닌 터키 에페소스에 있는 아르테미스 신전의 〈아르테미스〉를 죽음의 이미지로 바꿔 놓은 것입니다.

에페소스의 〈아르테미스〉는 가슴이 이십여 개나 달려 있어 상당히 기묘한 모습이지만, 이는 다산과 풍요를 비는 고대인의 간절한 염원이 담겨 있는 조각입니다. 그런 아르테미스를 크노프가 불길한 이미지로 바꾸어 버린 것입니다. 다산의 상징인 가슴은 해골, 즉 죽음의 부속물이 되어 버렸습니다. 다산은 남성을 향한 여성 유혹의 결과입니다. 〈동물성〉은 여성의 유혹 앞에 무력하기 짝이 없는 남성을 드러내며, 이와 함께 남성을 그렇게 만드는 여성을 악의 원천이라 단언하고 있습니다.

나라를 구한 영웅이어도 여성은 팜 파탈일 뿐이다, 클림트의 〈유디트〉

상징주의와 그 직계 선조인 낭만주의는 서양의 이성 저편에 있는 죽음과 성에 집착했던 예술입니다. 그러다 보니 죽음과 성이 결합된 이미지인 팜 파탈에 주목하게 되었지요.

같은 상징주의 미술가 클림트도 〈유디트〉, 〈살로메〉와 같은 작품을 통해 팜 파탈에 대한 관심을 드러내고 있습니다. 구

스타프 클림트Gustav Klimt(1862~1918)는 오스트리아 출신으로, 전통미술에 저항해 빈 분리파를 결성했습니다. 활동하던 당시에 이미 엄청난 명성을 얻었을 만큼, 일찍부터 인정받은 미술가였습니다. 하지만 새로운 미술로 눈을 돌리면서 사회적 비난의 대상이 되기도 했습니다. 특히 미술의 전통에서 금기시되던 죽음과 성을 그의 미술에서 주요한 주제로 다루었다는 것 자체가 상당히 파격적인 시도였다고 할 수 있습니다. 클림트는 중세의 비잔틴 미술에서 강한 영향을 받아, 황금색을 특징으로 하는 특유의 장식적인 기법을 즐겨 사용했습니다. 종교미술의 전유물이었던 황금색을 종교와 대치하는 주제에서 사용한다는 것 자체가 반항적 의미가 있었던 것이지요.

《구약성서》 외경인 〈유딧기〉에 나오는 유디트는 적군의 장군 홀로페르네스를 유혹해 목을 베어 죽여 유대 왕국을 위기로부터 구해 낸 유대 왕국의 영웅입니다. 유디트는 서양미술의 인기 있는 소재였지만, 대부분의 작가들은 유대의 영웅으로서의 유디트보다, 홀로페르네스로 대표되는 여성의 유혹에 무력한 남성을 유혹해 가차 없이 파멸시키는 관능의 화신으로 그렸습니다. 그런데 클림트는 이런 전통에서 한발 더 나아갔습니다.

그녀는 반쯤 벌거벗은 모습으로 홀로페르네스의 목을 전리품처럼 옆구리에 끼고서는 홍조를 띤 얼굴로 눈을 반쯤 감은

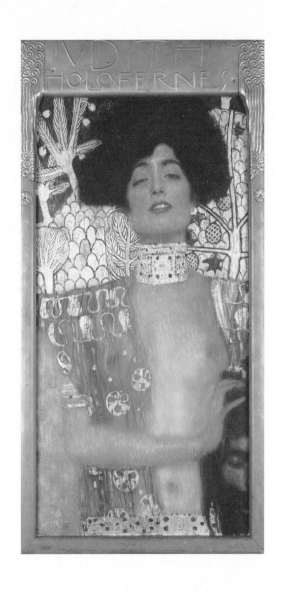

클림트, 〈유디트〉, 1903

채, 관객을 내려다보고 있습니다. 명백하게 성적 흥분에 젖은 모습입니다. 유대 역사의 영웅, 유디트가 변태적 욕망의 화신으로 나타나 있는 것입니다. 그와 동시에 팜 파탈의 유혹에 넘어간 남자의 최후가 죽음뿐이라는 것을 홀로페르네스의 잘린 목을 통해 명백하게 보여 줍니다.

이 작품을 직접 보았을 때 무엇보다 유디트의 눈이 충격적이었습니다. 가늘게 내려뜬 그녀의 눈은 인간의 눈이라기보다는 파충류의 그것을 연상시켰습니다. 포만감에 젖은 뱀의 시선 말입니다.

〈유디트〉는 팜 파탈과 프로이트가 주장한 거세공포가 합체된 모습입니다. 프로이트의 정신분석학에 따르면, 남성의 잘린 머리는 거세를 의미합니다. 클림트는 같은 시대에 살았던 프로이트의 정신분석학에 관심이 많았고, 끊임없이 여성을 유혹하고 유혹당했던 사람입니다. 그래서인지 클림트는 유디트, 살로메 등 남성의 머리를 베어 죽였던 여성들을 즐겨 그렸습니다.

상징주의 미술가들은 서양 문명의 토대를 이룬 이성에 대한 비판에서, 팜 파탈을 통해 죽음과 성이라는 금기에 주목했고, 금기를 넘어섬으로써 전통과 관습에 도전하고자 했습니다. 그러나 과연 전통을 극복했을까요? 결론적으로는 아닙니다.

크노프와 클림트는 서양 문화의 전통에 매우 충실했습니다. 여전히 여성을 공포와 혐오의 대상으로 보고 있다는 점에

서 말입니다. 합리적인 그리스 전통과 금욕적인 크리스트교 전통은 모두 인간의 절제되지 않은 육체적 욕망에 부정적이었고, 그 욕망의 끝은 죽음이었습니다. 그러므로 그들에게 욕망을 불러일으키는 여성은 팜 파탈이자 죽음의 인도자일 뿐입니다. 그 여성이 유디트처럼 나라를 구한 영웅이어도 말입니다.

이브, 인간 원죄의
책임을 떠안다

시간의 흐름은 거역할 수 없다,
미켈란젤로의 〈아담과 이브의 타락과 추방〉

교회에서 여성은 '갑'이 아니라 '을'입니다. 대부분의 신자가 여성인데도 말입니다. 아마 앞으로도 그럴 것입니다. 왜? 여성은 '이브의 딸'이니까요.

《구약성서》〈창세기〉에 따르면 이브는 뱀의 꼬임에 넘어가 선악과를 따 먹고 에덴동산에서 쫓겨나, 인간이 고통에 찬 삶을 살아가게 만든 장본인입니다. 그 후 남자는 허리가 휘도록 일을 해 처자식을 먹여 살려야 하고, 여자는 출산의 고통을 겪어야 하며 남성에게 순종해야 합니다. 하지만 가장 큰 벌은 인간이 고통 속에서 죽어야 한다는 것이지요. 이것이 바로 '원죄'입니다. 이브는 인류에게 원죄의 기원인 셈이지요.

그런데 왜 뱀은 아담이 아니라 이브를 유혹했을까요? 이 이야기는 근본적으로 여성이 유혹에 약한 존재라는 생각을 바

탕에 깔고 있는 한편으로, 뱀과 여성이 서로 관련되어 있음을 의미합니다. 여성이 유혹에 약한 존재라는 생각은, 오페라《리골레토》의 유명한 아리아 〈여자의 마음〉의 노랫말에 노골적으로 나타납니다. "바람에 날리는 갈대와 같이, 항상 변하는 여자의 마음" 운운하면서, 유혹에 따라 이리저리 흔들리는 것이 여성이라고 강조합니다. 심지어 여자의 마음이 갈대와 같다라는 말의 근거로 연인이 이별할 때 여성이 먼저 이별을 고하는 사례가 많다는 말도 안 되는 사실을 제시하기도 합니다. 그러면 그런 이브에게 넘어간 아담은?

이탈리아 르네상스를 대표하는 미켈란젤로 부오나로티 Michelangelo Buonarroti(1475~1564)의 〈아담과 이브의 타락과 추방〉을 보면, 그림 왼쪽에 '아담과 이브의 타락'이 그려져 있습니다. 상반신이 여성의 모습인 뱀이 이브에게 선악과를 건네고 있네요. 이브는 아주 편안한 자세로 선악과를 받으며 뱀을 다정하게 올려다보고 있습니다. 뱀이 왜 여성의 모습을 하고 있는 것일까요? 이에 대해서는 두 가지 이야기가 전해집니다. 하나는 여성의 속성이 뱀, 즉 사탄과 같기 때문이라는 것이고, 또 다른 하나는 이 뱀이 아담의 첫 번째 아내인 릴리트라는 주장입니다. 아담에게 반항하다 쫓겨나 악마가 된 릴리트가 복수를 감행하는 모습이라는 것이지요. 둘 다 여성혐오가 바탕에 깔려 있고, 여성과 자연이 같은 것임을 강조합니다. 뱀은 자연, 즉 대

지의 상징이니까요. 반항하는 여성의 시조 릴리트에 대해서는 다음에 다시 이야기해 보도록 하겠습니다.

아담은 선악과를 따려고 나뭇가지를 당길 뿐, 뱀과 이브에게는 관심조차 없습니다. '아담과 이브'를 그린 대부분의 그림에서 아담에게 선악과를 건네는 이브가 나타나는 것과는 좀 다릅니다. 미켈란젤로는 에덴동산에서 쫓겨난 이유가 이브에게만 있지 않다는 것을 나타내고 싶었던 것일지도 모르겠습니다. 사실 인간이 원죄를 지게 된 것이 오직 이브 탓만이 아닌데도, 그것을 모두 이브에게 전가하는 시선이 불편하기는 합니다.

그림 오른쪽에는 천사가 아담과 이브를 쫓아내는 모습이 그려져 있습니다. 그런데 자세히 보면 이브의 얼굴이 늙고 추하게 바뀌어 있습니다. 아담은 젊은 모습 그대로인데 말입니다. 그런데 에덴동산을 뒤돌아보는 이브의 표정이 절망에 빠진 것이 아니라 오히려 누군가를 비웃는 듯합니다. 마치 추방될 것을 알고 있었던 것 같은 표정입니다.

왜 이브를 늙고 추한 모습으로 표현했을까요? 그 수수께끼는 바로 시간에 있습니다. 미켈란젤로는 늙은 이브를 통해 그녀가 시간의 흐름을 거역할 수 없는 자연, 즉 죽음에 속한 존재임을 보여 줍니다.

미켈란젤로는 그리스·로마 문화의 전통을 재발견한 르네상스 시대 사람입니다. 르네상스의 특성은 크리스트교 문화에

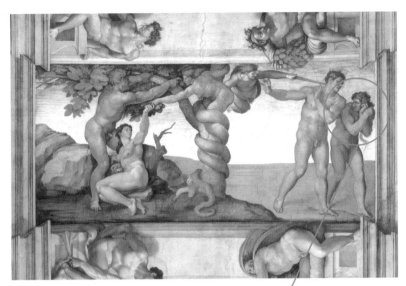

미켈란젤로, 〈아담과 이브의 타락과 추방〉, 1508∼1512

〈아담과 이브의 타락과 추방〉 중 쫓겨나는
이브의 얼굴

이교의 전통, 즉 자연숭배가 더해진 것입니다. 르네상스의 중심 사상은 잘 알다시피 휴머니즘입니다. 르네상스의 휴머니즘은 신을 닮은 유일한 존재, 인간을 세상의 중심으로 내세우지만, 신의 뜻에 따라 살아야 했던 중세 시대와는 다르게 인간이 자연에 속한 존재라는 것을 부정하지 않습니다. 미켈란젤로가 누드를 사랑한 이유이기도 하지요. 완벽한 균형과 조화를 이루는 누드를 통해, 신에게 다가갈 수 있는 초월성을 드러내면서도 육신을 가진 인간이라는 것을 보여 줄 수 있으니까요.

아담—남성은 뱀과 이브의 유혹에 약할 수밖에 없습니다. 자연의 유혹을 외면하면 그는 인간일 수 없기 때문이지요. 그렇지만 크리스트교에서 말하는 신의 피조물로서의 조건인 '신을 닮아가야 하는 의무인 초월성'을 위해서는, 이를 외면해야만 합니다. 이러지도 저러지도 못하고 갈팡질팡하는 신세이지요. 하지만 자연 자체인 이브는 그렇지 않습니다. 이브는 인간이 자연을 등지고 초월성을 추구한다는 것이 얼마나 허망한 것인지 본능적으로 알고 있습니다. 미켈란젤로의 이브는 바로 그 점을 드러냅니다. 미켈란젤로는 이브를 통해, 오직 신만을 바라보았던 중세 크리스트교 세계가 위기에 처했음을 지적하고 있습니다.

르네상스는 자연이라는 이교의 세계에 다시 눈을 돌려 신이 이룩한 초월의 세계와 균형을 맞추려고 시도했습니다. 영

혼 없는 인간도 그렇지만 육체 없는 인간도 의미가 없기 때문이지요. 그러나 그렇다고 해서 자연에 속한 '여성'이 선의 경계 안에 들어온 것은 아닙니다. 미켈란젤로의 이브가 그러하듯이, 균형을 맞춘다고 해서 그것을 긍정하는 것은 아니니까요. '선한 것은 아름답다'는 서양 전통미학은 르네상스 시대에도 유효했습니다. 특히 '추한 여성'은 선악의 질서에서 여전히 악입니다.

무시무시하고 그로테스크한 이브의 후예, 〈진짜 여자〉

17세기 프랑스에서 제작된 작가미상의 〈진짜 여자〉는 여자를 악으로 본 서양의 전통을 한눈에 보여 줍니다. 이 그림에는 악마와 여성이 합쳐진 기이한 형상이 중앙에 그려져 있고, 왼쪽에는 무릎 꿇고 애원하는 남자에게 으름장을 놓는 여인이, 오른쪽에는 교회 안에서 기도하고 있는 여인이 있는데, 자세히 보면 모두 같은 인물입니다. 남자를 위협하는 여성은 악마고, 기도하는 여성은 인간이라는 의미겠지요. 악처를 해학적으로 묘사한 것이라고 볼 수도 있지만, 이 그림은 어쨌든 자기 주장이 강한 여성은 악마와 같음을 명백하게 드러내고 있습니다.

그런데 악마의 모습이 상당히 낯익습니다. 악마의 모습은 뿔과 수염, 하체가 염소인 야생성과 목축의 신인 '판'입니다. 자연의 번식력을 상징하는 판과 여성이 한 몸이라는 것이 무

작가미상, 〈진짜 여자〉, 17세기

슨 의미일까요? 간단하게 말해 판과 여성이 같다는 것이겠지요. 둘 다 무질서하고 본능에 휘둘리는 자연에 속한 존재로 인간에게 죽음이라는 원죄를 가져왔음을 의미하는 것입니다. 최고의 악은 죽음이니까요. 이렇게 무시무시하고 그로테스크한 이미지가 오랫동안 이브의 후예들을 보는 서양 문화의 일반적인 관점이었습니다. 아름다운 모습 뒤에는 악마가 숨어 있다는….

릴리트,
반항하는 아내는 악마다

릴리트, 자유의지를 가진 최초의 여성

서양 문화에서는 남성을 위협하는 여성에 대해, 기본적으로 공포를 간직하고 있는 듯합니다. 남편(아담)에게 반항하다 아예 악마가 되어 버린 릴리트라는 여성을 보면요. 소크라테스의 유명한 악처 크산티페의 이야기가 괜히 나온 게 아니라는 생각이 듭니다.

히브리 신화에 따르면, 아담의 첫 번째 아내는 이브가 아니라, 릴리트였다고 합니다. 지극히 남성 중심적인 히브리 문화에서, 릴리트는 아담이 가진 가부장의 권위에 반항하다가 쫓겨난 악녀이자, 복수심 때문에 자발적으로 밤마다 남성의 생명력을 탐하는 악마가 된 존재로 나타나고 있습니다.

릴리트의 원형은 원래 바빌로니아 신화에 나오는 밤을 신격화한 〈릴리투〉입니다. 자연을 신격화한 위대한 어머니 여신 중 하나지요. 바빌로니아와 그 영향을 강하게 받은 히브리는

가부장제가 정착하자, 혼돈의 자연에 질서를 부여하고자 합니다. 태초의 여신들은 질서를 상징하는 남신들에 의해 모두 추방되는데, 릴리투도 예외는 아닙니다. 밤은 캄캄하다는 특성 때문에 죽음과 동일시되어 일찍부터 릴리투는 공포 그 자체였습니다.

릴리투를 새긴 구 바빌로니아 점토 부조를 보면 릴리투의 발은 독수리를 연상시키는 맹금류의 발입니다. 생명을 앗아가는, 자연의 포악함을 상징하는 것입니다. 주위에는 밤의 동물인 올빼미와 늑대들이 포진해 있습니다.

인간에게 죽음은 공포지만 치명적인 유혹이기도 합니다. 릴리투의 관능적인 신체는 유혹하는 죽음입니다. 인간의 무의식에는 자신을 파괴해, 무로 돌리고자 하는 욕망이 숨어 있다는 프로이트의 '죽음충동(타나토스thanatos)'은 바로 그 점에 주목한 것이지요. 하지만 밤이 없다면 낮도 없습니다. 릴리투가 릴리트와 라미아로 바뀌어 '가부장-남성'을 괴롭히는 존재로 계속해서 이어진 까닭입니다.

바빌로니아의 릴리투는 히브리의 릴리트로, 그리스의 라미아로 이어집니다. 특히 릴리트는 히브리에서 악, 그 자체가 되었습니다. 크리스트교의 모태인 유대교는 자연숭배에 대해 매우 부정적인 종교입니다. 유대인은 가나안에서 숭배하던 풍요의 신 바알을 악마의 우두머리 바알세블로 만들어 버렸습니다.

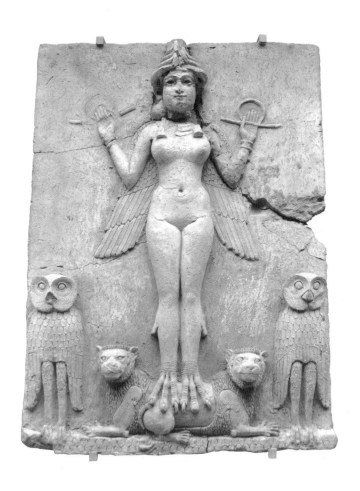

〈릴리투〉(구 바빌로니아 점토 부조),
기원전 19~기원전 18세기

자연의 생명력은 사악한 유혹이었던 것이지요.

　허브리는 바빌로니아보다 훨씬 강력한 가부장 사회로,《구약성서》를 보면 아내와 딸을 손님에게 제공했다는 일화가 심심치 않게 나옵니다. 가부장에게 아내와 딸은 집안의 가재도구와 다름없는, 일종의 재산이었습니다. 그런데 남편에게 사사건건 반항하고, 그것도 모자라 배신하고 도망간 아내라니! 릴리트는 도저히 용서받을 수 없는 '악마'일 수밖에 없었습니다. 그러니 릴리트가 젊음을 유지하려고 자신의 아이까지 잡아먹었다는 이야기가 만들어졌겠지요.

　가부장 사회에서 릴리트는 용서받을 수 없는 절대 악녀이자 악처입니다. 아담 곁으로 돌아오라는 신의 명령까지 어길 정도로 반항적이었지요. 하지만 반항하는 여성은 진취적이고 거친 매력이 넘치는 것도 사실입니다. 이것이 릴리트를 팜 파탈의 전형인 아름다운 여성으로 그리는 이유입니다.

아름다움과 추악함이 공존하는 여인, 콜리어의 〈릴리트〉

　영국 출신으로 라파엘 전파로 활동했던 화가 존 콜리어John Collier(1850~1934)는 릴리트를 금발에 하얀 피부를 가진 매우 아름답고 치명적인 여성으로 그렸습니다. 콜리어는 귀족 집안 출신으로, 찰스 다윈의 진화론을 열렬히 지지했던 식물학자 토머스 헉슬리의 두 딸과 연이어 결혼해, 스캔들의 주인공이

된 인물입니다. 화가였던
첫 번째 아내가 아기를 낳
다가 죽자, 자매와 결혼할
수 없다는 당시 영국 법을
어기고 아내의 동생과 결
혼했으니까요. 그래서 두
번째 결혼식은 노르웨이에
서 할 수밖에 없었지요. 어
쨌든 콜리어는 사회의 금
기에 도전한 사람입니다.

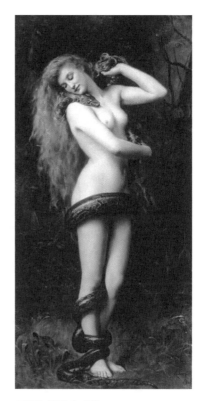

콜리어, 〈릴리트〉, 1887

콜리어는 신화,《성서》,
민담 등에서 가져온 주제
를 보수적 화법으로 그렸
다고 해서, 한동안 예술성
이 떨어지는 작가로 취급
되었습니다. 하지만 기본
기가 탄탄한 묘사와 미묘한 색채로 재평가된 사람입니다.

라파엘 전파는 낭만주의 시인의 영향을 많이 받았는데, 콜
리어도 존 키츠의 장편 시《라미아》를 읽고서, 〈릴리트〉를 그
렸다고 합니다. 라미아는 릴리트의 그리스식 버전입니다. 제우
스의 연인이었던 라미아는 헤라 여신의 질투를 사 아이를 모

두 잃었고, 그 슬픔 때문에 어린 아이와 남자들을 잡아먹는 괴물이 되었습니다. 라미아도 보통 상반신은 아름다운 여성, 하반신은 뱀으로 묘사됩니다.

콜리어의 〈릴리트〉를 보면, 뱀은 여인의 몸을 칭칭 감고 있고, 여인은 뱀이 마치 몸의 일부인 듯, 다정하게 어루만지고 있습니다. 가부장제에서 릴리트는 아름답지만 동시에 추악한 존재입니다. 그녀는 사악한 미소를 지으며, 항상 남성을 제압하려 합니다. 아름다움과 추악함은 릴리트에게는 같은 의미입니다.

최초의 여성, 릴리트는 가부장에 반항해 악이 되었습니다. 여성은 가부장제 사회에서 남성들의 지배를 받는 피지배자여야 합니다. 하지만 가부장 사회에서 릴리트는 사라지지 않습니다. 심지어 릴리트는 이브를 통해 가부장에 대한 저항을 이어 갔고, 이브를 꼬드겨 에덴동산에서 나오도록 만들었습니다. 릴리트의 유혹은 이브에게 여성으로서의 자각을 심어 준 것일지도 모릅니다. '선악과'를 따서 먹는 것이 인간의 자유의지의 첫걸음일 수 있으니까요. 남성들에게 아름다운 릴리트의 유혹은 죽음을 향한 악마의 유혹이지만 여성들에게 릴리트는 자유의지를 가진 한 인간이자 자신의 욕망에 충실한 현대적 여성으로 보일 수 있습니다.

가부장을 살해한 여성,
결코 용서받지 못할 절대 악녀

남편을 살해한 아내는 악이다,
콜리어의 〈살인을 마친 클리타임네스트라〉

한 여인이 한 손으로는 커튼을 걷고, 다른 손으로는 양날 도끼를 잡고 서 있습니다. 양날 도끼에 피가 흘러내립니다. 입고 있는 옷에도 피가 묻어 있습니다. 그렇지만 살짝 위로 치켜든 턱, 아래로 내리뜬 눈, 단호하게 다물고 있는 입 등을 보면 무섭도록 침착합니다. 영국의 화가 존 콜리어John Collier(1850~1934)가 그린 〈살인을 마친 클리타임네스트라〉에 나오는 클리타임네스트라의 모습입니다. 미케네의 왕비 클리타임네스트라가 트로이 전쟁의 총사령관이었던 남편 아가멤논을 죽이고 난 직후의 모습을 그린 것이지요. 그림 속의 클리타임네스트라는 미루어 두었던 일을 해결한 것처럼 당당하기만 합니다. 그녀는 남편을 끔찍하게 살해하고도 죄의식이라고는 전혀 찾아볼 수 없는 냉혈한 살인자로 보입니다. 도대체 왜! 클리타임네스트라

는 남편을 죽여야만 했을까요? 그것도 짐승을 죽이듯 도끼로
내리쳐서 말입니다.

그리스·로마 신화에 따르면, 클리타임네스트라는 남편 아
가멤논이 트로이 전쟁으로 미케네를 떠나 있는 동안, 아이기스
토스와 불륜을 저지르고 남편이 돌아오자 그와 짜고서 남편을
도끼로 내리쳐 살해하고, 자신은 아들 오레스테스에게 죽임을
당한, 미케네의 왕비입니다. 클리타임네스트라가 정부의 꾐에
빠져 그런 끔찍한 일을 저질렀을까요? 이들의 사연은 좀 복잡
합니다.

사실 클리타임네스트라와 아가멤논은 결혼하기까지 그리
순탄하지 않았습니다. 아가멤논이 그의 사촌이자 클리타임네
스트라의 첫 번째 남편 탄탈로스와 아들을 죽이고, 선혈이 낭
자한 그 현장에서 클리타임네스트라를 강간하고 아내로 맞았
거든요.

클리타임네스트라는 아가멤논 사이에서 네 명의 아이를 낳
았습니다. 하지만 클리타임네스트라가 절대로 받아들일 수도,
용서할 수도 없는 사건이 일어납니다. 바로 남편 아가멤논이
큰딸 이피게네이아를 아르테미스 여신에게 제물로 바친 것입
니다. 물론 아가멤논에게도 그럴 만한 사정이 있었습니다. 트
로이 전쟁이 시작되면서 아가멤논은 그리스 연합 함대를 이끌
고 출항하려 했으나, 바람이 불지 않아 출항할 수가 없었습니

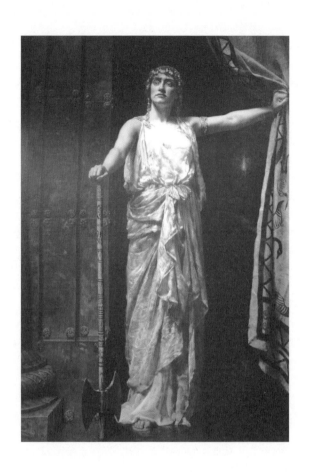

콜리어, 〈살인을 마친 클리타임네스트라〉, 1882

다. 아르테미스 여신의 노여움 때문이지요. 아르테미스의 노여움을 풀려면 아가멤논의 딸 중에서 가장 아름다운 딸을 제물로 바쳐야 했습니다. 아가멤논은 할 수 없이 클리타임네스트라를 속이고 이피게네이아를 제물로 바쳤습니다. 나중에 이 사실을 안 클리타임네스트라는 경악했습니다. 자식을 잃은 슬픔은 말로 할 수 없을 정도로 크다고 합니다. 게다가 트로이 전쟁이 끝난 뒤에 아가멤논은 전리품으로 획득한 트로이의 왕녀 카산드라를 미케네로 데려왔습니다. 어머니로서, 아내로서 클리타임네스트라는 아가멤논을 절대로 용서할 수 없었습니다. 이것이 도끼로 아가멤논을 찍어 죽인 이유입니다.

〈살인을 마친 클리타임네스트라〉에서 클리타임네스트라는 전쟁에서 적장을 없앤 장군처럼 보입니다. 그녀는 10년이나 기다린 끝에 딸의 복수에 성공합니다. 그것도 아가멤논이 딸을 아르테미스의 제단에 바친 것처럼, 남편과 카산드라를 제물처럼 처리했지요. 자식을 잃은 어머니의 깊은 원한이 풀렸는지, 그녀의 표정에는 아무런 후회도 회한도 보이지 않습니다. 고개를 당당히 쳐들고, 표정도 승리자가 패배자를 내려다보는 듯합니다. 마침내 해야 할 일을 마땅하게 처리한 자의 당당함과 끝내야 할 일을 끝낸 자가 보이는 약간의 허무함이 느껴질 뿐입니다.

남편을 죽인 클리타임네스트라가 살인자라면 딸을 제물로

바친 아가멤논 역시 살인자입니다. 그것도 더 중죄인 존속살인을 저지른 악한이지요. 하지만 지금까지도 아가멤논은 희생자로, 클리타임네스트라는 시대를 초월해 영원한 악녀로 남아 있습니다. 토머스 벌핀치가 엮은 《그리스 로마 신화》에도 클리타임네스트라가 남편을 살해할 수밖에 없었던 이유보다 클리타임네스트라의 정부인 아이기스토스가 아가멤논을 죽일 수밖에 없었던 이유를 더 자세하게 설명하고 있습니다.

아이기스토스와 아가멤논은 사촌지간으로, 아이기스토스의 아버지인 티에스테스와 아가멤논의 아버지인 아트레우스는 형제지간이었습니다. 티에스테스와 아트레우스는 피비린내 나는 권력 다툼 끝에 아트레우스가 티에스테스에게 해서는 안 될 일을 저질렀고, 그의 아들인 아이기스토스는 클리타임네스트라를 유혹하여 아가멤논에게 복수했다는 것입니다. 그러니까 아이기스토스는 아버지를 위해 클리타임네스트라를 부추겨 아가멤논을 살해한 것이지요.

남성 중심의 가부장 사회에서 아버지의 원수를 죽이는 복수는 당연한 것이었기에, 아이기스토스의 행동은 정당화되었습니다. 이에 비해 클리타임네스트라는 오로지 불륜 상대에게 넘어가 남편 살해에 가담한, 어리석고 사악한 여자가 되었습니다. 그러면서 클리타임네스트라의 딸인 엘렉트라가 동생 오레스테스에게 아버지의 복수를 해야 한다고 부추긴 장본인이라

는 것을 강조해, 클리타임네스트라가 용서받지 못할 악녀임을 확실히 합니다. 어쨌든 클리타임네스트라는 살인자임에는 틀림없습니다.

그리스·로마 신화에는 아들을 죽이거나 아버지를 죽인 이야기가 적지 않게 나옵니다. 하지만 아들을 죽인 아버지나 아버지를 죽인 아들은 절대 악인으로 묘사되지 않습니다. 이에 비해 유독 클리타임네스트라는 용서받지 못할 악녀로 그리고 있습니다. 가부장 문화에서 아내가 한 집안의 가부장을 살해한 것을 도저히 용납할 수 없었기 때문일 것입니다. 콜리어가 〈살인을 마친 클리타임네스트라〉에서 클리타임네스트라를 전사처럼 그린 이유도 바로 거기에 있습니다. 콜리어는 자식을 잃은 슬픈 어머니가 아닌 어둡고 음울한 영웅의 모습으로 그녀를 표현함으로써 클리타임네스트라가 가부장 체제의 파괴자임을 암시하고 있습니다.

악한 아내는 악한 어머니다,
부그로의 〈복수의 여신들에게 쫓기는 오레스테스〉

아가멤논과 클리타임네스트라의 비극은 아가멤논의 죽음으로 끝나지 않았습니다. 아가멤논의 어린 아들 오레스테스는 누나 엘렉트라와 유모의 도움을 받아 도망가 살아 남았습니다. 7년이 지난 뒤 오레스테스는 미케네로 돌아와 아이기스토스와

클리타임네스트라를 죽여 아버지의 원수를 갚습니다. 오레스테스가 친어머니의 가슴에 직접 칼을 꽂았지요. 아버지를 위해 어머니를 죽여도 된다고 생각했을 것입니다. 하지만 아버지의 복수를 위해 한 일이지만, 어머니를 죽인 그가 죄의식이 없었을까요? 오레스테스의 운명도 가혹하기만 합니다. 불행이 끝도 없이 되풀이되었습니다. 오레스테스는 미치광이가 되어 복수의 여신들에게 쫓겨 다니게 됩니다.

프랑스 화가 윌리앙 부그로William-Adolphe Bouguereau(1825~1905)

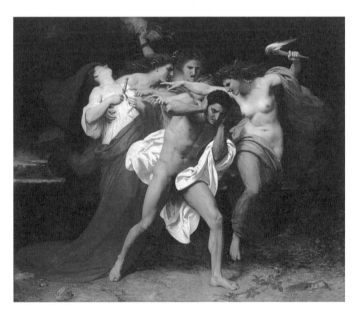

부그로, 〈복수의 여신들에게 쫓기는 오레스테스〉, 1862

3 여성을 통제의 대상으로 보다

의 〈복수의 여신들에게 쫓기는 오레스테스〉를 보면 그 불행을 확인할 수 있습니다. 부그로는 프랑스 아카데미 화파를 대표하는 화가로, 미술은 아름다움만 취급해야 한다고 주장해서, 인상주의 화가들에게 많은 비판을 받았습니다.

〈복수의 여신들에게 쫓기는 오레스테스〉에서 복수의 세 여신은 가슴에 칼이 꽂힌 클리타임네스트라의 시체를 들이대며 도망치는 오레스테스를 다그치고 있습니다. 오레스테스는 죄의식과 공포에 어찌할 바를 모릅니다. 뱀으로 이루어진 머리카락과 횃불을 든 복수의 여신들은 오레스테스를 맹렬히 몰아붙이며 복수를 완성하려고 합니다. 이 모든 처참함의 시작과 끝이 클리타임네스트라입니다. 그녀는 아들의 뿌리인 아버지를 없애고 아들이 어머니를 죽이는 죄를 짓게 하여, 아들의 현재와 미래를 망친 것입니다.

아들의 손에 죽은 클리타임네스트라는 유령이 되어서까지 복수를 하겠다고 다짐했다고 합니다. 어찌 아들에게 그런 악담을 할 수 있을까요? 악처인 동시에 악한 어머니입니다. 가부장 사회에서 이보다 더 사악할 수 없습니다. 하지만 좀 더 생각해보면 이상합니다. 그녀는 딸의 원수를 갚으려고 남편을 살해했습니다. 모성이 그렇게 넘치는 어머니가 아들에게 복수하기 위해 유령으로 나타난다? 이해가 안 됩니다. 가부장 사회에서 남편을 살해한 여성은 동기가 무엇이든 절대 용서할 수 없는 악

임을 강조하는 이야기입니다. 부그로는 고통스러워하는 오레스테스의 모습을 통해 이를 한층 더 강조합니다. 그야말로 가해자와 피해자가 완전히 뒤바뀌는 순간이라고나 할까요?

　오레스테스는 결국 법과 질서를 대변하는 지혜의 여신 아테나에게 재판을 받고는 무죄로 풀려납니다. 아버지와 아들의 질서가 승리한 것입니다. 가부장 사회에서 남편을 살해한 여성은 발붙일 데가 어디에도 없다는 경고입니다. 하기야 남편에게 반항한 릴리트도 영원히 저주받는 악이 되었는데, 클리타임네스트라의 처지야 말할 나위 없겠지요. 엥겔스는 이 판결에 대해 '여성의 세계사적인 패배'라고 했습니다. 여성의 권리가 완전한 추락의 길로 접어들었다는 것이지요. 가부장 질서 속에서 여자는 남자의 지배를 받아야 하는 그런 존재라는 선언이었던 것입니다.

가부장에 대해
가장 잔인한 복수를!

사랑에 빠져 천륜을 어긴 여인,

퓨젤리의 〈황금 양털 가죽을 탈취하는 이아손과 메데이아〉

그리스 신화에는 클리타임네스트라보다 더 지독하게 가부장제를 흔든 여인이 있습니다. 얼마나 무시무시했는지, 마녀의 원조라고 여겨질 정도입니다. 바로 남편의 배신에 치를 떨며 연적과 자신이 낳은 아이들마저 살해해 복수한 메데이아입니다.

콜키스의 왕 아이에테스의 딸이었던 메데이아는 콜키스에 있는 황금 양털 가죽을 찾으러 온 이아손을 보고 사랑에 빠져, 그가 맡은 임무를 성공적으로 완수할 수 있도록 마법과 주술을 부려 돕습니다.

영국 낭만주의 화가 헨리 퓨젤리 Henry Fuseli(1741~1825)의 〈황금 양털 가죽을 탈취하는 이아손과 메데이아〉를 보면, 사랑에 눈먼 여인이 어떻게 변하는지를 알 수 있습니다.

퓨젤리는 원래는 스위스 출신으로 요한 하인리히 퓌슬리 Johann Heinrich Füssli라는 본명이, 영국으로 오면서 헨리 퓨젤리가 된 경우입니다. 그는 〈악몽〉(1781)으로 명성을 얻었는데, 주로 신화, 문학에서 영감을 얻어 작업했습니다. 특히, 밀턴과 셰익스피어로부터 큰 영향을 받았지요. 그의 작품을 관통하는 키워드는 섹스와 공포로, 인간의 억압된 욕망을 미술에서 아주 일찍부터 다룬 선구자입니다. 그래서인지 20세기 초현실주의 미술가들은 퓨젤리를 상당히 높게 평가했습니다.

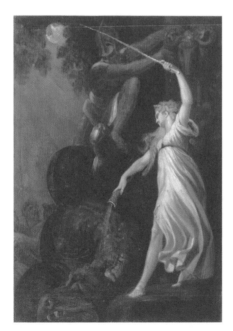

퓨젤리,
〈황금 양털 가죽을 탈취하는 이아손과 메데이아〉, 1806

황금 양털 가죽을 지키던 용은 메데이아에 의해 잠들었습니다. 칼을 높이 들고 있는 메데이아는 이아손을 위해서라면 무슨 일이든 다 할 기세네요. 그러나 이아손이 붙잡고 있는 양의 머리 부분은 휘어진 뿔이 양옆에 달려, 마치 악마의 형상처럼 보입니다. 이 커플의 앞날이 불길하다는 암시겠지요.

마침내 황금 양털 가죽을 손에 넣은 메데이아는 이아손과 배를 타고 탈출하면서, 어린 동생 압쉬르토스를 데려갑니다. 아버지 아이에테스 왕이 추격해 오자, 메데이아는 압쉬르토스를 쳐들고, 계속 쫓아오면 이 아이를 토막 내어 바다에 던져 버리겠다고 위협하지요. 하지만 그녀의 아버지는 설마 하며 그 말을 믿지 않았고, 메데이아는 어린 동생의 몸을 난도질해 바다에 던져 버립니다. 아이에테스 왕이 절규하며 어린 아들의 시체를 수습하는 사이 메데이아와 이아손 일행은 쏜살같이 도망칩니다.

동생을 처참한 죽음으로 내몰면서까지 지키려 했던, 메데이아의 사랑은 얼마 후에 파국을 맞습니다. 도피처인 코린토스에서 두 아들을 낳고 지내던 중 영웅을 알아본 코린토스의 왕 크레온이 이아손에게 공주 글라우케와의 결혼을 권유하자, 이아손은 메데이아에게 이혼을 요구합니다. 그러면서 어린 압쉬르토스를 죽인 메데이아가 너무 끔찍해서 싫다는 핑계를 댑니다. 분노한 메데이아는 끔찍한 복수를 계획하지요.

아들을 살해하는 공포의 어머니,
들라크루아의 〈두 아들을 살해하는 메데이아〉

메데이아는 연적에게 독이 묻은 옷을 보내 처참하게 죽인
다음, 이아손과 자신 사이에 태어난 두 아들을 살해하면서 "이
아손은 이제, 이 몸으로 낳은 이 아이들을 살아 있는 모습으로
는 결코 다시 보지 못하리라."라며 절규합니다. 그러고는 칼을
휘둘러 아이들을 살해해 복수를 완성하지요.

프랑스 낭만주의 화가 외젠 들라크루아Eugène Delacroix(1798~
1863)가 그린 〈두 아들을 살해하는 메데이아〉는 메데이아가 자
식을 살해하는 순간을 그린 것입니다. 어두운 동굴에서 메데이
아가 아이들을 살해하고 있습니다. 그녀는 우람한 근육질의 어
깨와 팔로 아이들을 가차 없이 제압하고, 손에는 칼을 들고 있
습니다. 어머니의 팔에 갇혀 허공에 떠 있는 아이의 다리가 살
려 달라는 듯 애처롭기만 합니다. 아이의 공포가 그림 밖으로
전해지는 것 같습니다.

이 그림을 그린 들라크루아는 파리 근교에서 외교관인 샤
를 들라크루아의 넷째 아들로 태어났는데, 친아버지와 법적 아
버지가 달랐습니다. 그야말로 우리나라 드라마의 단골 소재인
출생의 비밀을 간직한 사람입니다. 그래서인지 들라크루아는
평생 결혼을 하지 않고 독신으로 살았습니다. 그는 시인 보들
레르와 매우 친했고, 문학에서 많은 영감을 받았습니다. 강렬

한 색채와 드라마틱한 구도를 즐겨 사용했으며, 가끔 밑그림도 그리지 않고 채색부터 해서 그림을 완성했습니다. 그러다 보니 데생을 강조한 신고전주의 대가 앵그르에게 그림의 기초도 모르는 화가라는 혹독한 비난을 받았고, 격렬한 논쟁을 벌이기도 했지요.

들라크루아는 자신의 어머니를 사랑하면서도 혐오했던 것 같습니다. 자식을 불륜 스캔들의 한가운데로 밀어 넣은 장본인 이었으니까요. 그가 남긴 일기, 편지 같은 기록물에는 어머니에 대한 어떤 원망도 담겨 있지 않지만, 그림은 다릅니다.

〈두 아들을 살해하는 메데이아〉에서 들라크루아는 아무래도 신화에다 자신의 감정을 투영하고 있는 듯합니다. 그렇지 않다면, 메데이아를 이렇게까지 잔인한 어머니로 묘사하지 않았겠지요. 다른 작가들도 메데이아를 많이 그렸지만, 들라크루아처럼 그린 작가는 없습니다.

배경이 되는 어두운 동굴은 자식을 낳고 다시 삼켜 버리는 자연의 자궁이자, 공포의 모성으로서의 메데이아를 의미합니다. 색채의 상징성을 자유자재로 활용했던 들라크루아는 살인의 순간을 직접적 묘사가 아닌, 검은색과 붉은색으로 표현했습니다. 치마의 붉은색 부분은 칼에 찔려 죽는 아이들의 피를, 메데이아의 얼굴을 반쯤 가린 검은 그림자와 치마의 검은색 부분은 죽음을 의미하는 동시에, 메데이아의 행위가 얼마나 악하고

들라크루아, 〈두 아들을 살해하는 메데이아〉, 1838

끔찍한가를 나타냅니다. 아이들은 저항할 수 없습니다. 메데이아의 우람한 근육질의 어깨와 팔은 가차 없이 아이의 목을 누르고 칼을 휘둘러 복수를 완성합니다.

메데이아에게 힘없이 죽어 간 두 아이처럼, 들라크루아도 어머니에게서 벗어날 수 없었을 것입니다. 아무리 발버둥 쳐도 출생을 마음대로 할 수 있는 인간은 없으니까요. 그러니 그림에서라도 울분을 토할 수밖에요.

가부장 사회에서 아들이 갖는 의미는 잘 알려져 있습니다. 아들은 적통의 계승자이자 미래의 가부장이지요. 조선 시대만 해도 역적은 삼대를 멸하는 형벌에 처했습니다. 할아버지, 아들, 손자가 모두 처형되어 가부장의 핏줄을 단절시켜 버린 것입니다.

메데이아는 마법과 주술에 능통하고, 권모술수에 뛰어났습니다. 다시 말해 지적 능력이 탁월한 여성이었지요. 그래서인지 이아손이라는 가부장에 대한 복수에서, 어떤 것이 가장 효과적인지를 생각해 냅니다. 이아손은 살아 있는 게 지옥이었을 겁니다. 그는 모든 것을 잃고, 다시는 재기하지 못합니다.

메데이아의 복수는 가부장제의 질서를 뿌리째 흔들었습니다. 가부장 혈통의 '단절'을 통해서요. 메데이아는 가부장을 직접 살해한 클리타임네스트라를 능가합니다. 게다가 지적인 능력이 뛰어나다는 점에서 마녀의 원조가 되었습니다. 메데이아

의 최후도 이아손에 의해 죽음을 맞이했다는 판본보다는 용이
끄는 전차를 타고 사라졌다는 판본이 더 널리 알려진 이유가
바로 거기에 있습니다.

집단 광기의 음험함,
마녀사냥

악마를 추종하는 방탕한 여성, 뒤러의 〈염소를 거꾸로 탄 마녀〉

마녀사냥! 참 무서운 말입니다. 마녀로 몰린 사람은 잘못이 없다는 것이 밝혀져도 집단이 행사하는 폭력에서 벗어날 수 없습니다. 그리고 더 무서운 사실은 마녀사냥을 하던 사람들은 마녀사냥을 당한 사람이 아무 잘못이 없다는 사실이 밝혀져도 죄의식을 느끼지 않는다는 것입니다. 혼자 한 일이 아니니까요. 그래서 집단 광기가 무섭습니다.

독일 르네상스를 대표하는 알브레히트 뒤러Albrecht Dürer (1471~1528)는 종교개혁을 이끈 루터의 추종자였습니다. 그가 마녀를 여러 차례 그린 것은 아마도 루터의 영향 때문인 듯합니다.

뒤러의 〈염소를 거꾸로 탄 마녀〉에서 마녀는 악마의 하수인임이 노골적으로 드러납니다. 염소를 거꾸로 탄 모습이 그렇습니다. 원래 서양에서 염소나 당나귀를 거꾸로 타는 것은 바

뒤러, 〈염소를 거꾸로 탄 마녀〉, 1500

람난 아내를 가진 남편을 조롱하는 의미를 담고 있었습니다. 그런데 점점 악마 숭배자로 의미가 변해 갔습니다. 늙고 추한 마녀가 벌거벗고 있는 이유도 악마 숭배가 성적 방종과 관련이 있기 때문입니다. 마녀가 든 빗자루도 성적인 의미가 숨겨져 있습니다. 마녀 주변에 있는 날개 달린 사내아이들을 그린 것도 마찬가지입니다. 사내아이들은 천사가 아니라 '푸토'로, 사랑의 신 에로스에서 비롯되었습니다.

뒤러가 활동하던 16세기 초반, 유럽은 매우 혼란스러웠습니다. 루터가 로마 가톨릭의 면벌부 판매를 비판하면서 종교개혁이 일어나고, 로마 가톨릭과 프로테스탄트의 종교 갈등이 시작된 때였습니다. 크리스트교의 정화와 혁신을 주장하며 등장한 루터의 종교개혁은 여성을 더 죄악시했습니다. 가톨릭을 비판하는 수단으로 금욕주의를 더 강화해, 여성과 악마를 더욱 강력한 통제가 필요한 대상으로 본 것이지요.

마녀사냥이 독일이나 스위스 등 프로테스탄트가 장악한 지역에서 더 극심했던 이유입니다. 이 지역은 대부분 산악지대여서, 마녀에 대한 공포를 조장한 측면도 있습니다. 햇빛도 들지 않는 울창한 숲이, 갖가지 괴상한 재료를 채집해 마법의 약을 제조하는 마녀의 본거지로 여겨졌기 때문이지요.《헨젤과 그레텔》의 '마귀할멈'처럼, 마녀들은 음침한 숲을 서성거린다고 여겨졌습니다.

서양 역사에서 집단의 위기 해결 방식은 대부분 타자를 희생양으로 삼아 분열된 여론을 통합하는 것이었습니다. 마녀사냥도 그중 하나입니다. 페스트로 피폐화된 사회, 구교와 신교의 갈등, 농민 전쟁, 기근 같은 오랜 세월 지속된 불행에 대한 책임을 전가할 대상이 필요했고 그것이 마녀였던 것입니다.

마녀사냥이 극성을 떨던 16~17세기에 마녀로 몰린 희생자 중 남성도 꽤 있다는 통계로 마녀사냥이 여성혐오 때문에 일어난 일이 아니라는 학자도 있습니다. 재산을 빼앗으려고 혹은 이웃에게 밉보여 마녀로 몰린 사람들이 있었는데, 그중에는 남성도 있었습니다. 하지만 마녀사냥의 대상은 명백하게 여성이었습니다. 1484년에 발간된 《마녀를 심판하는 망치 – 마녀사냥을 위한 교본》에 마법을 사용하는 것은 주로 여성들이고, 여성은 잘 속고 머리가 나빠, 유혹에 잘 넘어가기 때문에 악마의 꾐에 쉽게 넘어간다는 내용이 나옵니다. 그러니까 여성은 모두 잠재적으로 마녀고, 남성을 유혹해서 마법이라는 죄악에 빠뜨리는 악으로 규정한 것입니다. 여성에 대한 혐오를 노골적으로 드러낸 것이지요.

그래서인지 마녀를 다룬 그림들은 아무 거리낌 없이 여성혐오를 마음껏 드러내고 있습니다. 〈염소를 거꾸로 탄 마녀〉처럼 말입니다. 아울러 남성들의 은밀한 쾌락도 엿볼 수 있습니다. 마녀 이미지는 여성을 성적 대상화하는 온갖 망상을 자유

롭게 표현할 수 있는 매우 적절한 도구였거든요. 악의 대상으로써 마녀는 온갖 변태적 엿보기의 희생양입니다.

마녀의 누드에 집착한 화가, 발둥의 〈세 마녀〉

뒤러가 아끼던 제자 한스 발둥Hans Baldung(1484?~1545)은 마녀 그림을 즐겨 그린 화가입니다. 발둥은 뉘른베르크에 있던 뒤러의 공방에서 판화 기법을 배웠습니다. 초기에는 뒤러의 영향을 받아서인지 이탈리아 르네상스 특유의 절제된 분위기가 작품에서 엿보였지만, 말년에는 주로 대담한 색채와 뒤틀리고 관능적인 신체 표현으로 매우 그로테스크한 분위기의 작품을 주로 제작했습니다. 그는 초록색을 유난히 많이 사용해, '한스 발둥 그리엔Hans Baldung Grien'이라 불렸는데, 어찌 보면 '한스 발둥, 마녀를 그린 변태'라고 부르는 것이 더 어울릴 것 같습니다. 많은 작품이 여성의 몸에 대한 남성의 왜곡된 시각을 드러내고 있기 때문입니다.

〈세 마녀〉에서 마녀 셋은 모두 기묘한 자세를 취하고 있습니다. 엎드린 마녀와 그 등 위에 한쪽 발을 얹고 다리를 벌리고 선 마녀는 젊은 여성으로, 남성들의 노골적인 성적 호기심을 충족시켜 주는 모습입니다. 두 젊은 마녀 사이에 있는, 늙은 마녀의 늙고 볼품없는 육체는 두 젊은 마녀의 매력적인 육체를 부각시키는 역할을 합니다. 한스 발둥에게 마녀는 여성의 몸을

발둥, 〈세 마녀〉, 1514

3 여성을 통제하며 191

마음대로 표현해도 되는 그림의 소재였을 뿐입니다. 실제로 마녀는 어떤 취급을 당해도 되는 존재였습니다. 마녀사냥에서 행해진 갖가지 고문은 남성이라는 집단의 폭력성이 표출된 대표적인 행위입니다.

마녀사냥의 시대가 공식적으로는 막을 내렸지만, 마녀는 사라지지 않았습니다. 이성과 합리주의를 내세우는 근대가 시작됐어도 여전히 마녀는 존재했습니다. 마녀는 악한 여성의 이미지를 내세워, 여성을 성적 이미지로 소비할 수 있는 더할 나

위 없이 좋은 소재였으니까요. 심지어 마녀들의 여왕으로 여겨졌던 헤카테도 그 신세를 면하지 못했습니다.

태초의 마녀가 불길한 매력의 팜 파탈로, 피르너의 〈헤카테〉

체코 출신의 화가 막시밀리안 피르너Maximilian Pirner(1853~1924)의 〈헤카테〉에서 마녀들의 여왕이 어떤 대우를 받았는지 보겠습니다.

피르너는 클림트가 창립을 주도한 빈 분리파의 일원이고, 체코로 돌아가서는 미술학교의 교수로 활동했습니다. 그는 주로 그리스 신화에서 영감을 얻어 작품을 제작했고, 대부분이 누드인 여성 스케치를 수백 장 남겼습니다.

그림 속의 헤카테는 음침한 마녀들에게 업혀, 밤하늘을 날고 있습니다. 그녀 뒤에는 죽음과 악마를 상징하는 초승달이 유달리 크게 자리 잡고 있고요. 헤시오도스의 《신통기》에 따르면, 원래 헤카테는 달의 어두운 부분을 나타낸다고 하지만 점차 저승, 암흑과 마법을 관장하는 여신으로 알려졌습니다. 신과 티탄들이 싸울 때(티타노마키아titanomachy)에는 횃불을 들고 신들 편에서 티탄들과 싸웠다고 합니다. 태초의 여신 중 한 명으로 제우스도 함부로 하지 못했고, 메데이아의 스승이기도 합니다.

〈헤카테〉에서 그녀와 마녀 중 한 명은 뱀을 움켜쥔 모습으로, 헤카테가 저승의 여신임을 나타내고 있습니다. 그런 헤카

테 역시 피르너에게는 남성을 즐겁게 하는 성적 대상의 소재일 뿐입니다. 비스듬하게 누운 여성의 누드는 신체를 유혹적으로 드러내는 전형적인 방식으로, 헤카테는 관능적인 팜 파탈 그 자체입니다. 그녀의 압도적인 마법은 남성을 꼼짝 못하게 옭아매는 것으로, 바로 죽음입니다. 그녀가 들고 있는 열쇠는 지옥문을 여는 열쇠고요.

19세기 말은 세기 말의 불안이 엄습해, 미술에서도 온갖 파괴적 상상력이 난무하던 시기입니다. 그렇지만 전통과 관습에 거세게 반발했던 낭만주의와 상징주의는 오히려 여성혐오에 있어서는 퇴행을 거듭했습니다. 인간의 내면과 감정에 눈을 돌리면서, 여성은 더 불길하고 유혹적인 악으로 떠오르게 됩니

피르너, 〈헤카테〉, 1893

다. 마녀와 같은 소재를 통해 여성의 성적 대상화가 더 변태적인 모습으로 심화되었던 것이지요.

여성은 마녀를 어떻게 보는가?
글로그의 〈마녀와 기사의 키스〉

마녀를 소재로 한 그림 중, 영국 출신의 여성 화가이자 삽화가였던 이소벨 릴리안 글로그Isobel Lilian Gloag(1865~1917)의 〈마녀와 기사의 키스〉는 좀 다른 관점을 보여 줍니다. 글로그는 한국에는 거의 알려지지 않은 작가로, 어릴 때부터 유화, 수채화, 스테인드글라스 디자인 등 다양한 방면에 재능을 보였습니다. 라파엘 전파로부터 영향을 받았지만, 좀 더 현대적인 특성을 보인다 하여 후기 빅토리아 미학으로 분류됩니다.

〈마녀와 기사의 키스〉에서 마녀는 상반신은 인간이고 하반신은 뱀으로, 기사의 다리를 휘감고 있습니다. 기사는 키스에 정신이 팔려, 그런 상황을 전혀 눈치 채지 못한 상태고요. 붉은 머리의 마녀는 비스듬히 서 있고 그 모습은 그다지 유혹적이지 않습니다. 글로그는 당시에 유행하던 남성을 파멸시키는 요부, 즉 팜 파탈의 이미지를 비틀어 표현했습니다. 기사를 얽어맨 마녀는 서양의 전통적인 여성관의 결합체입니다. 릴리트와 이브, 클리타임네스트라, 메데이아, 마녀가 하나로 통합되어 남성을 휘감습니다. 눈을 감고 키스에 열중하고 있는 기사

글로그, 〈마녀와 기사의 키스〉, 1890 ——————

는 그 키스가 죽음의 키스라는 걸 모릅니다. 그는 자연-여성에 얽매인 존재, 인간을 대표합니다. 그를 휘감고 있는 뱀과 가시넝쿨이 이를 증명하지요. 그는 곧 자연-여성의 품으로 회귀해야만 합니다.

글로그는 마법을 부리는 마녀와 인간에게 압도적인 자연을 동일시했습니다. 여기서 눈요기 대상으로서의 마녀는 존재하지 않습니다. 다만 19세기의 서양이라는 배경에서 글로그는 자연-여성을 사악하게 보는 입장을 고집했습니다. '초월을 꿈꾸는 존재-인간'에게 자연은 이토록 가혹합니다. 글로그에게 마녀는 '인간을 옭아매는 자연=족쇄'와 같습니다. 글로그의 마녀가 남성 작가의 마녀와 다른 점은 그 지점입니다.

생명을 잉태한
창조자의 서늘한 미소

●
／

우리를 굽어보고 미소 짓는 어머니,
레오나르도 다빈치의 〈모나리자〉

25년 전쯤에 처음 파리 루브르에 갔을 때 일입니다. 루브르
에 왔으니 당연히 〈모나리자〉를 봐야지 하는 마음에 발걸음을
재촉했는데, 관객들이 잔뜩 모여 있는 게 보였습니다. 그곳에
는 생각보다 훨씬 작은 크기의 모나리자가 몇 겹의 방탄유리
뒤에 있었습니다. 수많은 사람들 사이에서 가뜩이나 작은 키에
발을 돋으며, 이리저리 끼어들 틈새를 찾다가 한순간 모나리자
를 맨 앞에서 보게 되었습니다. 오후 5시 무렵의 여름날이었는
데, 서늘한 기운이 느껴졌습니다. 나를 내려다보는 모나리자의
미소가 너무 섬뜩해서, 시끄러운 전시실 안이 조용하게 느껴질
정도였습니다. 그림을 보고 공포를 느낀 건 그때가 처음이었습
니다. 그 기억이 너무 강렬해서, 지금도 그 순간이 또렷이 떠오
릅니다. 도대체 왜, 세계에서 가장 유명한 그림이 무서웠을까

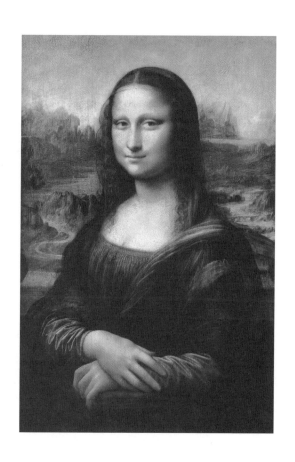

레오나르도 다빈치, 〈모나리자〉, 1503

요? 그런데 알고 보니 나만 그런 게 아니었더군요. 〈모나리자〉를 보고 공포를 느낀 사람이 꽤 많았습니다.

이탈리아 르네상스의 만능 천재 레오나르도 다빈치Leonardo di ser Piero da Vinci(1452~1519)는 〈모나리자〉를 피렌체의 부유한 상인 프란치스코 델 조콘다의 주문을 받아 그렸다고 알려져 있습니다. 부인이 임신하자 이를 기념하는 초상화를 주문한 것이지요. 모나리자의 살짝 부은 얼굴과 손은 그녀가 임신했음을 드러냅니다.

레오나르도는 어쩐 일인지 이 그림을 델 조콘다에게 건네지 않고 평생 간직했습니다. 프랑스 왕 프랑수아 1세의 초청을 받고 프랑스로 가면서도 〈모나리자〉는 들고 갔습니다. 〈모나리자〉가 프랑스에 남겨진 이유지요. 레오나르도가 〈모나리자〉를 평생 간직한 이유에 대해서도 추측이 난무합니다. 모나리자의 실제 모델이 레오나르도 자신이어서 그렇다고도 하고, 그의 제자이자 동성 연인이었던 살라이여서 그렇다고도 합니다. 정확한 사실이 무엇이든 간에 레오나르도가 〈모나리자〉에 집착했던 것은 사실입니다. 레오나르도는 윤곽선을 없애는 스푸마토 기법을 사용해, 그림을 살아 있는 사람의 모습으로 만들었습니다. 〈모나리자〉가 섬뜩한 이유 중 하나입니다.

'모나리자'는 살짝 부푼 것처럼 보이는 배에 손을 얹고, 우

리를 쳐다봅니다. 살짝 올라간 입꼬리가 비웃는 것처럼 보이기도 합니다. 내가 그녀를 두렵다고 느꼈던 것은 그 기이한 응시 때문이었습니다. 그림에서 여성은 항상 '보이는' 대상이었거든요. 그런데 '모나리자'는 보고 있습니다! 가부장 사회에서 능동적으로 응시하는 사람은 당연히 남성입니다. 시각이란 본질적으로 권력과 긴밀하게 관계되어 있으니까요. 그러므로 여성은 상대방을 똑바로 보지 않습니다. 다른 사람들의 시선을 받을 뿐이지요. 선택하는 자가 아니라 선택받는 대상일 뿐입니다. 서양미술사의 수많은 여성 누드가 그 점을 증명해 줍니다. 그런데 '모나리자'는 당당하게 앞을 응시하고 있습니다. 그러니 두려울 수밖에요.

'모나리자'는 새로운 생명을 잉태한 성별과 사회 질서를 넘어선 완벽한 존재 그 자체입니다. 그녀에게 결핍은 존재하지 않습니다. 창조자이자 어머니로서 피조물인 남성을 내려다보는 '모나리자'의 미소는 그 자체로 충만합니다. 모나리자의 미소는 특히 남성에게 공포로 다가옵니다. 《페이터의 산문》으로 유명한 월터 페이터도 《르네상스》라는 책에서 〈모나리자〉에 대해 "여인은 자신이 앉아 있는 주변의 바위들보다 더 오랜 세월을 살아온 것 같다. 흡혈귀처럼, 여러 번 죽어도 보았고, 무덤의 모든 비밀을 알고 있는 듯하다."라고 썼더군요.

그렇다면 여성인 나는 왜 공포를 느꼈을까요? 우리 사회는

본질적으로 가부장 문화입니다. 가부장 문화에서 모든 것의 기준은 남성의 눈이지요. 여성일지라도 여기서 자유로울 수 없습니다. 나 또한 마찬가지입니다.

콧수염 달린 모나리자, 금기를 넘다, 뒤샹의 〈L. H. O. O. Q.〉

20세기 현대 미술을 앞장서서 이끈 마르셀 뒤샹Marcel Duchamp (1887~1968)은 바로 그 점을 통찰한 작가입니다. 뒤샹은 프랑스 태생으로 프랑스와 미국을 오가며 작품 활동을 했고, 실력이 뛰어난 체스 선수이기도 했습니다. 그는 예술가의 역할은 제작이 아니라, 선택에 있다는 '레디메이드ready-made' 개념으로 미술사에 파란을 일으킨 작가입니다. 남성용 소변기를 구입해 서명만 한 뒤 전시회에 출품해, 스캔들이 되었던 〈샘〉(1917)이 대표적인 '레디메이드' 작품입니다.

뒤샹의 〈L. H. O. O. Q.〉는 모나리자에 콧수염을 그려 넣어 논란이 된 작품입니다. 〈L. H. O. O. Q.〉는 뒤샹이 즐겨 했던 알파벳의 표음법을 가지고 하는 말장난에서 나온 제목입니다. 프랑스어로 읽으면 '그녀의 엉덩이는 뜨겁다'라는 외설적인 제목입니다. 그런데 엉덩이가 뜨거운 존재가 남성인지 여성인지가 모호합니다. 뒤샹은 콧수염이 달린 모나리자를 통해 성별을 넘어선 완전한 존재를 제안하고자 했습니다.

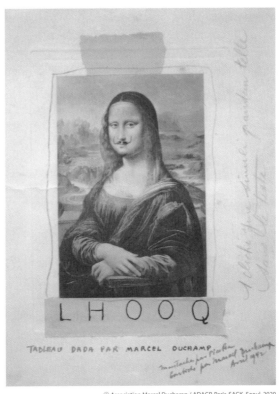

———————————————— 뒤샹, 〈L. H. O. O. Q.〉, 1919

최근에도 〈모나리자〉를 새로운 작품으로 변주하는 작가들이 있습니다. 그중에서도 서양의 영화, 사진, 미술에 등장하는 인물로 분장하고, 자화상을 찍는 작업을 주로 하는 일본 출신의 사진작가이자 미술가인 모리무라 야스마사Morimura Yasumasa가 대표적입니다. 야스마사는 뒤샹으로부터 강한 영향을 받은 작가로, 자신이 모나리자의 포즈를 하고서 배 속에 태아를 품고 있는 작품을 통해, 임신한 여인에 대한 동경을 드러냅니다. 모나리자는 남성이 결코 도달할 수 없는 충만한 존재 그 자체니까요.

〈모나리자〉가 끊임없이 화제가 되고 재생산되는 것은, 여전히 우리가 가부장제에 머물러 있기 때문입니다. 남성 중심의 가부장 문화에서 결핍이 없는 존재란 낯설고 이해할 수 없는, 즉 공포의 대상입니다. 계속해서 두려울 수밖에 없는 이유지요. 그녀는 모든 시공간을 초월해, 우리를 굽어보며 미소 짓는 영원한 어머니입니다.

바기나 덴타타로서의 메두사,
영원한 여성성의 공포

뱀의 형상을 한 공포의 수호자, 〈고르곤〉

　모든 신화에는 남성 영웅 신화가 반드시 등장합니다. 특히 그리스 신화의 남성 영웅들은 현재도 영화, 애니메이션 등에서 여전히 영웅으로 대단한 활약을 하고 있습니다. 갖가지 흉측한 괴물들은 이 영웅들에 의해 쓰러지고, 우리는 그 승리에 열광하지요. 그런데 곰곰이 생각해 보면, 그 괴물들은 대부분 여성입니다. 헤라클레스와 싸운 히드라, 아폴론의 피톤, 페르세우스의 메두사는 모두 뱀의 특징을 갖춘 괴물로, 뱀은 앞에서 여러 차례 언급했듯이 여성성의 상징입니다. 다시 말해 이 괴물은 모두 여성 괴물인 셈이지요.

　분석 심리학의 창시자 카를 융은 영웅 신화를 소년이 어머니의 그늘에서 완전히 벗어나는 과정으로 해석했습니다. 소년은 그 자신을 만들어 낸 창조자인 어머니로부터 분리됨으로써 비로소 어른이 되는데, 분리 과정은 당연히 엄청난 고통을 수

반합니다. 그러한 고통을 극복한다는 점에서, 소년은 영웅입니다. 이 분리 과정이 제대로 이루어지지 않는다면, 소년은 인간으로서 완전하지 못한 자, 즉 죄악의 존재인 동성애자가 된다고 합니다. 동성애자는 불완전한 인간이고, 여성성은 제압되어야 하는 괴물로 선악의 구분에서 모두 악으로 분류됩니다.

뱀의 형상을 한 괴물 중에서, 특히 메두사는 중세 고딕 성당에 세워진 박쥐 또는 드래곤 형상의 괴물인 가고일 조각처럼, 일종의 수호자로 그리스 신전에 새겨졌습니다. 메두사는 뱀으로 이루어진 머리카락과 상대방을 돌로 만들어 버리는 눈, 멧돼지의 엄니, 청동으로 만들어진 손을 가졌고, 이름이 각각 스테노(힘), 에우리알레(멀리 날다), 메두사(여왕)인 고르곤Gorgon 세 자매 중 막내입니다. 이 셋 중 메두사만 죽을 운명이고, 나머지 둘은 불사신입니다. 그리스어에서 고르곤의 복수는 고르고네스Gorgones고, 단수인 고르곤은 대개 메두사를 뜻합니다.

그리스 코르푸섬에 있는 아르테미스 신전의 서쪽 박공에 새겨진 〈고르곤〉은 그리스 고전 미술이 성립되기 이전의 아르카익Archaic 양식으로 되어 있습니다. 그리스 미술 하면 자연스럽게 고전 양식을 떠올리는 우리한테는 다소 낯설어 보입니다. 아르카익 양식은 기원전 8세기 말부터 기원전 480년경에 이르는 그리스 초기 미술에 나타납니다. 이집트의 영향을 받은, 쿠로스Kouros라 불리는 남자 조각상과 여자 조각상인 코레Kore

가 대표적인 작품으로, 미숙하고 어색한 표현 기법이 특징입니다. 조각상의 상체가 반드시 정면을 향하도록 한 것은 이집트의 영향입니다. 미술사에서 '정면성의 원칙'이라 불리는 것입니다. 이 시기 조각상 얼굴의 입꼬리가 모두 약간 올라가 있어 마치 웃는 것처럼 보여, '아르카익의 미소'라는 용어가 나왔습니다. 아르카익의 미소는 이 조각상이 인간을 묘사했다는 점을 확실히 나타내기 위해서였다고 추정됩니다. 인간만이 미소를 띨 수 있으니까요.

〈고르곤〉의 이등변 삼각형의 프레임 중앙에 있는 '고르곤－메두사'는 커다랗고 둥근 눈에서, 수호자로서의 그 능력이 강조되고 있음을 알 수 있습니다. 또한 멧돼지 엄니가 튀어 나오고, 혀가 나와 있는 입은 아르카익 시대에 메두사를 묘사하던 전형적인 특징입니다. 아울러 상체는 정면, 하체는 옆을 향하고 있는 모습에서 이집트의 '정면성의 원칙'을 볼 수 있습니다. 뱀과 긴밀히 연결된 괴물로서 머리카락뿐 아니라, 허리 부분조차 두 마리 뱀으로 감겨 있습니다. 남녀의 구별이 모호한 모습이지만, 옷을 입었다는 점에서 여성임이 확실합니다. 그리스 미술의 남성은 누드로만 제작되었으니까요.

메두사는 왼팔 아래에 있는 페르세우스와는 비교가 안 될 정도로 큰 것으로 보아, 신에 버금가는 지위를 부여받고 있음을 알 수 있습니다. 이 시기에 메두사는 괴물이지만, 존재의 의

〈고르곤〉(아르테미스 신전 박공), 기원전 580

고르곤 부분

미는 인정되고 있었던 겁니다. 자식을 낳고 다시 삼켜 버리는 '공포의 어머니－여성성의 존재'로서 말이지요. 〈모나리자〉가 '피조물＝남성'은 결코 다다를 수 없는 어머니로서의 공포라 면, 메두사는 여성성 자체가 공포입니다.

메두사의 머리, 이빨 달린 질의 공포, 루벤스의 〈메두사〉

플랑드르 바로크의 화가 페테르 루벤스Peter Paul Rubens(1577~ 1640)의 〈메두사〉를 보면, 메두사는 잘린 머리로만 나타납니다. 루벤스는 당시 유럽에서 가장 번성했던 공방을 운영했는데, 이 작품도 공방의 제자들과 함께 그린 것으로 여겨집니다. 가장 그리기 힘든 눈, 코, 입 부분은 루벤스가 직접 작업했고, 나머지 는 제자들이 했을 거라 추정됩니다. 이런 제작 방식은 오래된 관행이었습니다.

눈을 부릅뜨고 혀는 입술 밖으로 빼물고 있는 메두사의 모 습은 섬뜩하기 이를 데 없습니다. 피부색은 피가 흘러나와 핏 기가 없지만, 뱀들은 아직 살아서 뒤엉켜 있습니다. 잘린 목에 서 흘러나온 피에서 실뱀들이 생겨나고 있는 중이고요.

그리스 신화에 따르면 페르세우스의 칼에 막 잘린 메두사 의 목에서 날개 달린 말인 페가수스와 태어날 때부터 황금 칼 을 쥐고 휘둘렀다는 크리사오르가 태어났습니다. 메두사는 죽 어서도 생명을 탄생시킨 것이지요. 그녀의 생명은 끊어졌지만, 그녀의 여성성은 사라지지 않았습니다. 여성성은 결코 사라져 서는 안 됩니다. 여성성의 죽음은 인류의 멸종과 같은 의미니 까요.

프로이트는 메두사의 머리를 거세공포로 해석합니다. 그는 "여성의 성기를 보면서 거세의 공포를 느끼지 않은 남성은 없

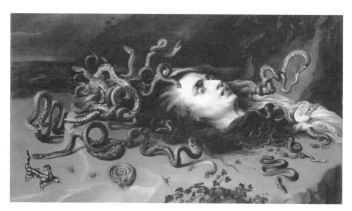

루벤스, 〈메두사〉, 1617~1618

을 것이다."라고 했지요. 메두사의 머리는 예전부터 전해진 바기나 덴타타vagina dentata(이빨 달린 질)의 상징입니다. 바기나 덴타타는 섹스를 하는 동안 이빨 달린 질이 남근을 깨물어 남성을 거세할지 모른다는 공포를 가리키는 라틴어입니다. 이빨 달린 질에 관한 공포는 세계 여러 나라에 퍼져 있습니다.

상대방을 돌로 만들어 버리는 메두사의 눈은 서양 문화에서 시각과 성이 깊이 관련되어 있음을 드러냅니다. 남성을 무력하게 만드는 저주, 그것이 바로 메두사의 눈입니다. 서양에서 가부장제가 자리 잡으면서 여성성의 가치는 계속해서 부정되어 왔습니다. 따라서 여성성은 완벽한 남성이 되려면 반드시 극복해야 하는 것이 되어 버렸습니다. 하지만 알다시피 극복될리가 없습니다. 인간은 어머니로부터 태어난 존재니 말이지요.

그러다 보니 여성성은 공포가 되어 버렸습니다. 메두사는 바로 그 공포의 실체입니다. 인류가 사라지지 않는 한 그 공포는 계속될 테니까요.

여성이 없으면 남성도 없다,
첼리니의 〈메두사의 머리를 치켜든 페르세우스〉

과연 여성성을 극복한 남성은 진정한 승리자일까요? 그런데 어찌 보면 허망한 노력입니다. 남성이 여성으로부터 벗어날 방법은 없으니까요. 이 사실을 일찍이 간파한 작가가 있습니다.

16세기 이탈리아 매너리즘 작가 벤베누토 첼리니Benvenuto Cellini(1500~1571)는 〈메두사의 머리를 치켜든 페르세우스〉에서 특이하게도 머리가 잘려 나간 메두사의 몸을 등장시켰습니다. 첼리니는 미켈란젤로의 제자로 조각에 그치지 않고 음악가, 군인, 문필가로도 활동했습니다. 미술가 최초로 자서전을 남긴 다재다능한 사람입니다. 하지만 여성 편력과 동성연애, 도둑질과 살인으로 여러 차례 수배령이 떨어진 범죄자였기도 합니다. 말년에는 그나마 자신의 과거를 반성하고 수도원에 들어가서 생활했다고 합니다. 하도 파란만장하다 보니 첼리니의 삶은 오페라로도 만들어졌습니다.

〈메두사의 머리를 치켜든 페르세우스〉는 첼리니가 1545년 프랑스에서 피렌체로 돌아온 후 메디치의 코지모 1세를 위해

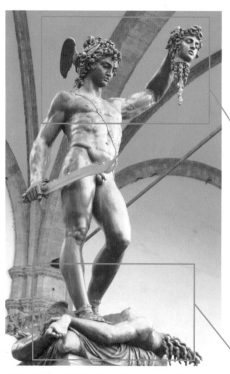

첼리니, 〈메두사의 머리를 치켜든 페르세우스〉, 1545

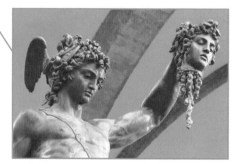

페르세우스의 얼굴

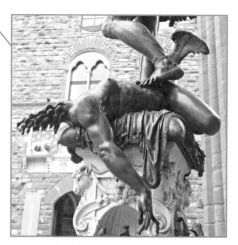

메두사의 몸 부분

제작한 청동 조각상입니다. 페르세우스가 밟고 선 메두사의 몸은 여성이고, 목에서는 피가 솟구치고 있습니다. 지나칠 정도로 사실적이지요. 여러 차례 살인을 저지른 '첼리니'답다는 생각이 듭니다.

페르세우스의 모습은 그야말로 괴물을 완벽하게 제압해 승리한 영웅, 그 자체입니다. 그런데 메두사의 머리를 든 페르세우스의 표정이 좀 이상합니다. 메두사의 눈을 보면 돌로 변하니 메두사의 머리를 보지 않고 있는 것은 당연하지만, 미간을 잔뜩 구기고 있습니다. 어째 승리자의 표정 같지가 않습니다. 눈을 내리뜬 채 메두사의 몸을 보고 있는 페르세우스의 표정은 고뇌에 차 있습니다. 오히려 메두사의 표정이 평온해 보일 정도입니다. 자세히 보니 페르세우스와 메두사의 얼굴이 똑같습니다. 첼리니는 메두사가 없으면 페르세우스도 없다는 것을 알아차린 것 같습니다. 메두사를 죽인 그는 영웅이 되었지만, 그 대가는 쓸쓸하기 짝이 없습니다. 여성이 없으면 남성도 없으니까요. 페르세우스의 고뇌는 바로 거기에 있습니다.

4

내 안의
또 다른
나를 읽다

광기는
인간성의 종말이다

욕망,
내 안의 낯선 타자

〈어벤져스〉 시리즈의 헐크는 현재 최고의 인기를 누리는 다중인격
캐릭터라고 할 수 있습니다. 평상시에는 지성적인 매력이 넘치는 과학자
브루스 배너로 살다가, 화가 나면 거대한 녹색 괴물 헐크로 변합니다.
실험실 사고로 배너 안의 헐크라는 인격이 발현되어, 배너와 헐크가 한
몸에서 살고 있습니다.

헐크는 내가 어린 시절 즐겨 봤던 〈두 얼굴의 사나이〉라는 오래된 텔레비전
시리즈부터 〈헐크〉(2003)와 최근의 〈어벤져스〉 시리즈에 이르기까지
꾸준히 등장하고 있습니다. 샌님 같은 배너와는 대조적으로 늘 화가 나
있고, 그야말로 주먹이 먼저 나가는 폭력적인 캐릭터지만, 보는 사람을
시원하게 만드는 사이다 같은 존재지요. 배너는 헐크가 나타나지 못하게
하려고 전전긍긍합니다. 그래서 나온 유명한 대사가 "나를 화나게 하지
마라."입니다.

우리는 내 안에 낯선 무언가가 있고, 그것이 때로 걷잡을 수 없는 결과를
가져온다는 사실을 잘 알고 있습니다. 그래서 브루스 배너의 고뇌에 동감할
수밖에 없습니다. 그러면서도 가차 없이 적을 응징하는 헐크의 활약을
시원해하며 응원합니다. 우리는 모두 각자의 헐크를 내 안에 가둔, 또 다른
브루스 배너입니다.

흔히 농담처럼 하는 말인 "나도 내가 무서워.", "내가 도대체 왜 이럴까?"가 내 안에 '헐크−괴물'이 있다는 것에 대한 암묵적인 동조입니다. 사실 자신만큼 자신을 잘 아는 존재가 또 있을까요? 그런데도 불쑥불쑥 나타나는 낯선 나는 우리를 당황하게 만들고, 때로는 공포에 빠뜨립니다. 나의 경우는, 특히 이성을 잃고 아이에게 과하게 화를 낼 때, 그런 생각을 하곤 합니다. 화풀이를 하고 있다는 걸 자각하면서도 멈출 수 없을 때, 내가 '나'가 아니게 되어 버리는 것이지요. 중독이나 도착에 빠진 사람들도 "나를 내가 어떻게 할 수가 없다."라고 절규합니다. 알면서도 자신이 자신을 파괴하는 것입니다.

휴머니즘에 길들여진 우리는 우리 안에 혼란스러운 무언가가 존재한다는 것을 외면하고 싶어 합니다. '우리−인간'은 마땅히 이성적이고 합리적인 존재여야 하는데, 그 무엇은 갑자기 우리를 추한 존재로 만들거나, 절망적인 상황으로 밀어 버리기 일쑤입니다. 그 무엇, 즉 식욕·성욕과 같은 본능, 질투·분노와 같은 감정은 항상 억제해야 할 그 어떤 것이었습니다. 초기 크리스트교의 성인으로 사막에서 극단적인 금욕 생활을 한 것으로 유명한 성 안토니우스의 이야기가 시대를 초월해 서양에서 인기를 누린 것도 그 연장선상입니다.

251년 이집트에서 태어난 성 안토니우스는 부유한 부모로부터 물려받은 재산을 모두 가난한 사람들에게 나눠 주고는, 사막에서 홀로 은둔하며 가혹할 정도로 엄격한 금욕생활을 했습니다. 그 과정에서 악마에게 수많은 유혹과 괴롭힘에 시달렸지만, 독실한 신앙심으로 모두 극복했다고 전해집니다. 악마가 성 안토니우스를 유혹하는 이야기는 '성 안토니우스의 유혹'이라는 주제로 미술에서도 꽤 오랫동안 인기를 누렸습니다.

탐욕, 식욕, 성욕 등이 유혹이라는 갖가지 악마의 모습으로 표현되었는데, 가장 많이 그려진 것은 아름다운 여인으로 묘사되는 육체적 욕망입니다. 관음증적 즐거움과 함께, 가장 견디기 힘든 유혹이라는 점 때문이겠지요.

성인을 끊임없이 괴롭히는 악마들은 사실 성 안토니우스 자신 안에 내재되어 있던 욕망의 실체입니다. 하지만 악마로 표현된 점에서 알 수 있듯이, 인간의 욕망은 추악하고 기괴한 것으로, 마땅히 물리쳐야 하는 것입니다. 인간 안에 있지만, 결코 용납할 수 없는 '낯선 누구'였던 것이지요.

낯선 것을 용납하지 않으려는 휴머니즘의 이분법은 내 안에 있는 '낯선 누구―타자'도 배척해 왔습니다. 합리적 이성은 선과 동일시되며, 그 경계를 넘는 것은 악입니다. '내 안의 타자―욕망'과 감정은 비천하기 그지없는 악이자 혼돈입니다. 그러니 마땅히 사멸해야 할 그 무엇이지요.

그렇지만 우리가 인간인 이상 욕망과 감정은 결코 사멸될 수 없습니다. 인간성은 합리적 이성으로만 이루어지지 않았기 때문입니다. 그러므로 합리적 이성의 전통에 반발한 현대미술이 욕망과 감정에 주목한 건 너무나 당연합니다. 또한 욕망과 감정은 현대미술의 핵심인 '개인의 주관성'을 드러내기에 더 없이 적절한 것이기도 하지요. 욕망과 감정의 문제를 통해 현대미술은 우리를 인간성 깊숙이 존재하는 어두운 골짜기로 이끕니다. 그 골짜기가 으스스하고 불쾌한 이유는 존재한다는 것을 알고 있기 때문입니다.

본능을 제압한
이성의 승리

●
╱

**욕망이라는 괴물을 이기는 이성의 수호자,
보티첼리의 〈아테나와 켄타우로스〉**

휴머니즘을 정착시킨 이탈리아 르네상스 작가 중 그리스·로
마 신화를 그림으로 다룬 최초 작가는 산드로 보티첼리Sandro
Botticelli(1445~1510)입니다. 보티첼리의 본명은 산드로 디 마리아
노 디 필리페피Sandro di Mariano di Filipepi로, 피렌체에서 태어나 초기
피렌체 르네상스를 대표하는 작가인 프라 필리포 리피Fra Fillippo
Lippi 밑에서 그림을 배웠습니다. 고딕 미술과 마사초Masaccio로부
터 영향을 받은 리피의 화풍은 보티첼리로 이어졌는데, 그래서
인지 보티첼리의 그림은 전형적인 르네상스 회화하고는 좀 다
릅니다. 이를테면 메디치가의 결혼을 기념하기 위해 그린 〈비
너스의 탄생〉(1485?)을 보면 고전의 부활, 즉 균형과 조화보다
는 섬세한 장식과 선의 표현에서 고딕의 자취가 강하게 드러
납니다.

보티첼리는 피렌체를 지배하고 있던 상인 출신의 가문인 메디치가의 전폭적인 후원을 받았습니다. 메디치가는 그리스·로마의 고전에 대한 연구를 적극적으로 후원하여, 이탈리아 르네상스를 꽃피운 주역 중 하나입니다. 보티첼리가 피렌체 르네상스 최초로 그리스·로마 신화를 그림 주제로 옮긴 것은 결코 우연이 아닙니다.

〈비너스의 탄생〉에서도 엿보이듯 보티첼리는 상당히 섬세한 감수성의 소유자였습니다. 〈비너스의 탄생〉과 〈프리마베라〉(1477~1478?)의 모델인 시모네타 베스푸치를 평생 짝사랑했지만, 단 한 번의 고백도 하지 않고 일생을 독신으로 보냈다는 사실과 당시 피렌체에서 메디치가에 맞서서 광신에 가까운 신앙과 절제를 주장했던 사제 사보나롤라Girolamo Savonarola(1452~1498)의 영향을 받아 신비주의적 경향으로 돌아선 점에서 그렇습니다. 사보나롤라는 보티첼리뿐만 아니라 미켈란젤로 등에게도 상당한 영향력을 끼쳤는데, 특히 보티첼리는 그에게 압도되었습니다. 광신에 빠진 보티첼리는 이후 종교 주제에만 매달려, 예술적으로는 오히려 뒷걸음치기에 이릅니다.

〈아테나와 켄타우로스〉의 아테나 역시 모델이 시모네타입니다. 약간 긴 듯한 얼굴과 목, 동그란 이마, 크고 짙은 쌍꺼풀이 진 눈, 금발머리는 시모네타 생김새의 전형적인 특성입니다. 시모네타는 사실 메디치가의 일원인 줄리아노가 사랑했던

여인이었습니다. 보티첼리로서는 영원히 닿을 수 없는 여인이었지요. 단테에게 베아트리체가 그랬듯, 보티첼리에게는 시모네타가 최고의 이상idea이었다고 할 수 있습니다. 그런 점에서 시모네타는 사랑과 미의 여신 비너스뿐 아니라 서양 최고의 진리이자 질서인 '이성'의 대변자 아테나로도 등장한 게 아닌가 싶습니다.

아테나는 지혜와 전쟁의 여신으로, 합리적 이성을 대변합니다. 그리스와 그리스인을 상징하기도 하고요. 여성이 이성적 존재로 묘사되는 경우는 서양미술에서는 극히 드문데, 아테나는 예외입니다. 영원한 처녀며, 아버지 제우스의 머리에서 완전무장을 하고 솟아난, 어머니 없이 태어난 존재기 때문입니다. 완전히 '자연－어머니'와 무관하며 초월성의 총집산인 '정신－이성'의 수호자인 것이지요.

켄타우로스는 상반신은 인간이지만, 하반신은 말인 괴물입니다. 그리스 신화에 인간보다는 짐승에 가까운 야만성을 갖고 있어, 본능적 욕망에 충실해 여러 차례 말썽을 일으킨 것으로 묘사됩니다. 때때로 그리스와 전쟁을 한 이민족을 의미하기도 합니다. 켄타우로스, 즉 본능은 합리적으로 설명될 수 없는, 인간과 말이 합쳐진 괴물에 가까운 것이라는 뜻이 숨겨져 있습니다.

보티첼리는 〈아테나와 켄타우로스〉에서 아테나가 켄타우

〈아테나와 켄타우로스〉 중
아테나와 켄타우로스의 얼굴

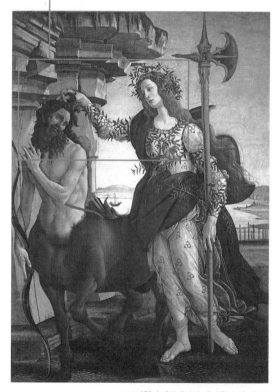

보티첼리, 〈아테나와 켄타우로스〉, 1482

로스의 머리카락을 가볍게 움켜쥐는 방식으로, 켄타우로스를 꼼짝 못하게 하는 모습을 표현했습니다. 이성인 아테나가 욕망인 켄타우로스라는 타자를 간단히 제압하고 있습니다. 심지어 아테나는 켄타우로스를 똑바로 보고 있지도 않습니다. 야만스럽고 통제되지 않는 그 무언가는 외면당해야 마땅하니까요. 다시 말해 인간의 본능은 이성에 의해 철저히 억제되고 발현되지 말아야 하는, 그 무엇입니다.

루터의 종교개혁(1519) 이후 30년 전쟁 등 수많은 전쟁을 겪으면서, 서양은 인간이 이성적 존재라는 믿음을 의심하기에 이릅니다. 그 의심의 발화가 19세기의 낭만주의 운동입니다. 낭만주의는 인간이 이성적 존재가 아니라는 선언입니다. 인간 내면의 감정, 욕망, 본능이 낭만주의 이래 미술에 중요한 주제가 된 이유입니다. 낭만주의를 현대미술의 선구자로 보는 까닭이 바로 여기에 있습니다.

우골리노,
생존 본능에 내재된 악마성

네 발로 걷는 인간은 짐승인가?

둘째 아이를 임신한 채 대학원 박사과정에 입학한 이후, 나의 학교생활은 갈팡질팡 그 자체였습니다. 입학한 해 여름방학에 출산을 하고는 바로 학업을 이어갔는데, 두 아이를 키우면서 공부를 한다는 건 그야말로 '불가능에 대한 도전' 그 자체였습니다. 수업 발표라도 겹치면 서너 시간도 못 자는 날들이 일주일 내내 이어지기 일쑤였거든요. 게다가 황홀하게만 느껴졌던 미술사 자체에 대한 회의가 나를 더욱 괴롭혔습니다. 내 삶이 이다지 괴로운데, 저 화사한 이미지가 도대체 무슨 의미가 있단 말인가? 하는 삐딱함이 계속 이어졌습니다. 심지어 대학원 학비, 책값, 교통비, 육아 도우미에게 지불하는 비용 등등을 떠올리면서 아깝다는 생각을 할 정도였지요. 그렇지만 여기서 그만두면 주변 사람들에게 창피하다는 이유 때문에 이러지도 저러지도 못하는 상황이었습니다.

그러던 와중에 지도 교수님이 학회에서 발표를 하신다고 해서 거의 반 강제로 학회에 참석하게 되었습니다. 공부를 계속할지 말지 고민하던 상태에서 달갑지 않은 일이었지만, 피치 못할 상황이었습니다. 발표 주제도 모른 채, 툴툴거리며 학회 장소로 가야 했습니다. 졸음이 쏟아져 비몽사몽간에 발표를 듣던 중, 드디어 지도 교수님 차례가 되었습니다. 순간, 스크린에 비친 장면을 보고 잠이 확 깼습니다.

짐승처럼 네 발로 기는 남자와 그 남자에게 필사적으로 매달린 아이, 남자 아래쪽에 죽은 듯이 널브러져 있는 아이….

더 가관인 것은 이마를 찡그리고 입을 벌린 채, 초점 없는 눈을 한 그 남자의 표정이었습니다. 우는 것 같기도 하고, 으르렁거리는 것 같기도 한, 무어라 표현할 수 없는 표정이었습니다. 가뜩이나 괴상한데, 대충 매만진 듯한 조형 기법이 더해져 기이하기가 이루 말할 수 없었습니다. 어떻게 보면 추해 보이기도 했습니다. 그런데도 이상할 정도로 애처로운 느낌이 들어서 코끝이 찡해질 정도였습니다. 하지만 아무리 뜯어봐도 '아름다운 작품'이라고는 생각되지 않더군요. 평소에 안목이 까다롭기로 유명한 교수님이 왜 저런 작품을 발표 주제로 정했는지 궁금해졌습니다. 그런데 그런 생각을 하는 사람이 나뿐만이

아니더군요. 주위에서 마뜩찮은 반응이 나오더니, 결국 얼마 지나지 않아 사회자가 발표 제한 시간이 지났다는 이유로, 발표를 빨리 정리하라고 재촉해댔습니다. 하지만 지도 교수님은 아랑곳하지 않고 발표를 이어 나갔습니다. 잔뜩 화가 난 목소리로 말이지요. 사실 상당히 불편한 상황이었지만, 그날의 발표는 나에게 적지 않은 충격을 주었습니다. 그 괴상한 작품은 〈우골리노〉로 19세기의 천재 조각가 로댕의 것이고, 서양 문학의 고전 중 고전인 단테의 《신곡》〈지옥〉 편에서 영감을 받아 제작했다고 합니다. 거기에다 바로 그 유명한 〈지옥문〉에 포함되어 있는 이미지라네요. 더 경악스러운 사실은 그 남자가 자신의 자식들을 먹었다는 것입니다.

'식인cannibalism? 그것도 존속식인? 그게 예술로?'

호러 영화에나 나올 법한 소재가 미술에서, 그것도 로댕과 같은 서양 조각의 대가가 다루었다는 사실이 믿기지 않았습니다. 도대체 무슨 생각으로 이런 작품을 했을까 하는 궁금함이 사라지지 않더군요. 그러다가 얼마 후 지금은 폐관한 서울 로댕갤러리에서 〈지옥문〉을 만났습니다. 스크린에서 본 것 이상으로, 꿈틀거리는 인간 군상들이 아름답기보다는 처참하고 슬퍼 보였습니다. 그리고 그중 우골리노는 다시 나를 한동안 붙들었습니다. 그 무시무시하면서도 서글픈 인간이 내게 말을 건네고 있었습니다. 미술은 인간이며, 인간은 결코 아름답고 화

사하기만 한 존재는 아니라고 말이지요. 지금 생각해 보면 그
래서 미술사를 계속했던 것 같습니다. 미술은 결코 '남'의 일
만 그런 게 아니기 때문입니다. 인생이란 〈지옥문〉 그 자체이
니까요.

본능에 굴복해 악마가 된 아버지, 로댕의 우골리노

우골리노Ugolino della Gheradesca는 13세기 이탈리아 피사에 실
존했던 인물로, 정치적 야망이 넘쳐서 심지어 손자와 맞서는
것도 마다하지 않았다고 합니다. 중세 말 신성로마제국의 황제
와 로마 교황 사이의 갈등에서 황제파인 기베리니당에 속했으
나, 후에는 교황파인 겔프당으로 소속을 바꿔 피사의 독재영주
가 됩니다. 영주가 된 후에는 동맹세력이었던 밀라노의 비스콘
티 가문과 갈등을 빚어 손자와 다투었을 때 도움을 받았던, 루
지에리 델리 우발디니 대주교와 충돌해, 결국 1288년 대주교
는 우골리노를 반역자로 기소해 두 아들, 두 손자와 같이 구알
란디 탑에 가둬 버렸습니다. 이를테면 루지에리 대주교에게 배
신당한 셈이지요. 루지에리 대주교는 탑에 가둔 것도 모자라,
아무도 우골리노 일가를 구하지 못하도록 열쇠를 아르노강에
던져 버립니다. 결국 우골리노는 두 아들, 두 손자와 함께 굶어
죽기에 이릅니다. 그런데 그 과정이 상상을 초월합니다. 우골
리노는 죄의식과 굶주림 때문에 눈이 멀었고, 제정신이 아닌

상태로 아들과 손자들이 자신 때문에 죽어 가는 모습을 지켜 봐야 했습니다. 그리고 그는 마침내 본능에 굴복한 짐승이 됩니다. 굶주린 늙은 짐승은 먼저 죽은 아들과 손자의 시체를 먹어치우기에 이르렀던 것입니다.

우골리노의 이야기는 이미 당대 사람들의 연민을 불러일으킬 만큼 처참했고, 정치적 배신으로 추방자로 살아야 했던 단테에게 공감을 일으켰습니다. 단테는 《신곡》 〈지옥〉 편 32~33곡에서 우골리노가 루지에리에게 영원히 복수하게끔 했습니다. 그야말로 지옥에서나마 복수를 허한 셈입니다. 우골리노는 인간의 어두운 측면에 주목했던 19세기 낭만주의 이후 미술에서 꽤 인기 있던 주제였던 모양입니다. 로댕도 당연히 그것을 알고 있었겠지요.

프랑수아 오귀스트 로댕François-Auguste-René Rodin(1840~1917)은 프랑스 파리의 말단 공무원 아들로 태어났는데, 가난 때문에 처음에는 미술을 독학으로 공부했습니다. 청소년기에 이르러서야 미술학교에서 미술을 배웠고, 1857년 프랑스 최고의 미술학교인 에콜 데 보자르에 입학하려고 했지만, 입시에 출품한 찰흙 작품이 연거푸 떨어지는 바람에 입학을 포기했지요. 그 후 조각가들의 공방을 전전하며 조각을 배운 로댕은 1864년 당시 파리에서 가장 유명한 조각가였던 카리에-벨뢰즈Albert Carrier-Belleuse의 공방에 들어가 건축 장식 일을 하는 동시에 개인

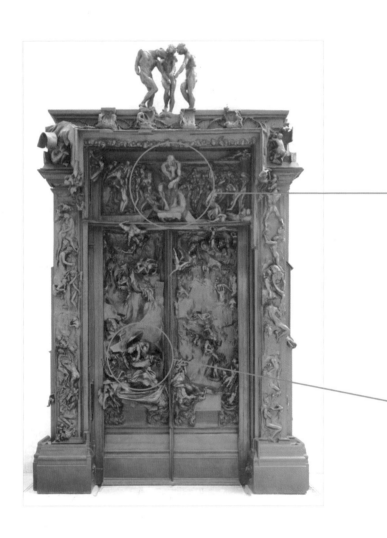

로댕, 〈지옥문〉, 1880~1888

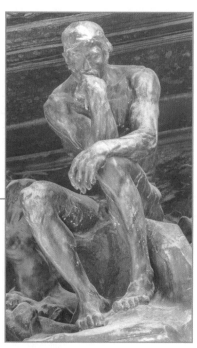

〈지옥문〉 중
생각하는 사람

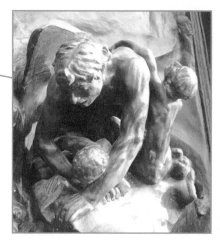

로댕, 〈지옥문〉 중 앞쪽에서 촬영한
우골리노와 자식들 부분

작업실을 운영했습니다.

그의 대표작 〈지옥문〉(1880~1888)은 원래 프랑스 정부가 새로 건립하는 장식미술관 앞에 세우기 위해 로댕에게 의뢰한 작품으로, 단테의 《신곡》 〈지옥〉 편을 조각으로 옮긴 것입니다. 로댕은 평소에도 항상 주머니에 《신곡》을 넣고 다니면서 탐독했다고 알려져 있습니다. 말하자면 〈지옥문〉은 《신곡》, 그 중에서도 〈지옥〉 편에 대한 로댕의 오랜 집착이 낳은 결과입니다. 하지만 20년 동안 〈지옥문〉에 매달렸으나, 결국 미완성으로 끝이 났지요.

로댕이 《신곡》, 특히 〈지옥〉 편의 애독자가 된 이유 중 하나는 어릴 때부터 로댕을 열렬히 지지했던 누이 마리아의 요절 때문입니다. 마리아는 연인이 배신하자 수녀가 되었지만, 곧 병에 걸려 젊은 나이에 세상을 떠났습니다. 마리아의 죽음에서 받은 충격으로 한때 수도사가 되려고 했을 정도로 로댕은 인간사에 염증을 느끼며 괴로워했습니다. 하지만 그의 조각가로서의 재능을 알아본 에마르 신부의 설득과 격려로 환속해, 조각 일을 계속하게 됩니다. 이러한 과정을 겪으면서 로댕은 인간 욕망의 실체에 관심을 갖고, 《신곡》의 〈지옥〉 편을 들여다봤을 것입니다.

로댕은 〈지옥문〉을 제작하면서, 피렌체 르네상스를 대표하는 조각가 로렌초 기베르티Lorenzo Ghiberti(1378~1455)의 〈천국의

문〉을 참조했습니다. 같은 문 형태라는 점이 작용했겠지만, 기본적으로 〈천국의 문〉과 〈지옥문〉은 다릅니다. 바로 천국과 지옥이라는 극단의 대조를 표현하고 있기 때문이지요. 그러다 보니 같은 주제를 다룬 미켈란젤로의 〈최후의 심판〉이 로댕에게 훨씬 더 큰 영향을 미쳤습니다. 로댕은 19세기의 대다수 조각가들처럼 〈지옥문〉을 제작하기 이전에 이미 미켈란젤로에게 깊이 빠져 있었습니다. 미켈란젤로는 〈최후의 심판〉에서 인간의 욕망이 만들어 내는 죄악과 분노의 드라마를 격정적으로 묘사했고, 로댕은 그 점에 이끌렸던 것입니다.

〈지옥문〉은 매우 복잡한 조각으로 문 형태지만, 열리지는 않습니다. 〈지옥〉 편에 나오는 수많은 망자들의 이야기에서 착안한 온갖 인간의 욕망이 그 표면을 채우고 있지요. 애욕, 탐욕, 배신 등의 군상이 뒤엉켜 명확하게 알아보기가 어렵습니다. 시인이자 로댕의 비서였던 라이너 마리아 릴케Rainer Maria Rilke(1875~1926)는 〈지옥문〉에 대한 자신의 인상을 다음과 같이 서술했습니다.

그는 자기 손보다 클까 말까 한 수백 점의 인물상에 인생의 모든 정념, 온갖 쾌락의 절정, 갖가지 악의 무거운 짐을 담아냈다.

〈지옥문〉은 워낙 인기 있는 작품이어서, 각 부분을 이루는

조각이 독립 작품으로 다시 제작되기도 했습니다. 대표적인 것이 〈우골리노〉, 〈생각하는 사람〉과 〈키스〉의 원본인 〈파올로와 프란체스카〉 등이지요. 이를테면 〈생각하는 사람〉은 원래 〈지옥문〉 위쪽에 놓인 작품으로 우골리노와 밀접한 관련이 있습니다.

〈생각하는 사람〉은 오른쪽 손을 턱에 괴고, 머리를 살짝 기울인 모습으로 프랑스 낭만주의 화가 테오도르 제리코Jean Louis André Théodore Géricault(1791~1824)의 〈메두사호의 뗏목〉에서 모티브를 따왔습니다. 〈메두사호의 뗏목〉 왼쪽 아래를 보면, 붉은색 천을 머리에 쓴 채 오른손으로는 턱을 괴고, 왼손으로는 죽은 청년의 몸을 안은 채 앉아 있는 노인이 보입니다. 이 노인이 '우골리노'고 죽은 청년이 그의 아들입니다. 〈메두사호의 뗏목〉은 당시 프랑스를 떠들썩하게 했던 실제 사건을 소재로 삼아 그린 작품입니다.

1816년 프랑스에서 아프리카 세네갈로 향하던 메두사호는 서아프리카 해안에서 좌초되었고, 선장과 선원이 승객들을 버리고 자신들만 탈출하는 바람에, 150여 명의 승객이 뗏목을 타고 15일 동안 바다 위를 표류하다가 결국 10여 명만 구조된 사건입니다. 구조를 기다리는 동안 승객들은 굶주림에 시달리다가 인육까지 먹었다고 합니다. 제리코는 이 사건을 매우 꼼꼼히 취재했고, 그림을 통해 무능한 프랑스 정부와 인간의 이기적 본성이 낳은 인간성의 비참한 추락을 고발했습니다. 이 그

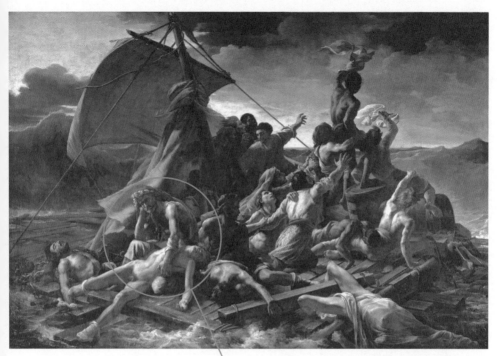

제리코, 〈메두사호의 뗏목〉, 1818~1819

〈메두사호의 뗏목〉 중 우골리노

림에서 생각에 잠겨 있는 모습으로 등장한 우골리노는 승객들이 다다른 막다른 길, 즉 식인을 암시하고 있습니다. 마치 그 자신이 곧 겪게 될 인간성의 상실에 대해 숙고하고 있는 듯합니다.

로댕은 〈지옥문〉의 위쪽에 메두사호의 뗏목 우골리노를 올려놓고는 그로 하여금 인간의 갖가지 욕망을 굽어보게 합니다. 그래서 〈생각하는 사람〉은 단테 또는 로댕과 동일시되지요.

단테, 로댕과 동일시되는 우골리노는 아래쪽에 있는 또 다른 자신을 내려다봅니다. 인간으로서 더 이상 내려갈 곳이 없는 짐승의 모습을 한 우골리노를 말이지요. 아무리 봐도 기이해서 찾아봤더니, 우골리노는 제리코의 작품이 그렇듯이 대부분 수심에 잠긴 노인으로 그려졌습니다. 그래서 로댕의 묘사는 파격 그 자체입니다.

세상을 떠들썩하게 했던 카미유 클로델과의 연애사건에서 나타나듯이, 로댕은 자신의 욕망에 매우 충실했던 사람입니다. 카미유 클로델이라는 18세 연하의 아름답고 재능 있는 젊은 여인과 사랑을 하면서도, 그는 실질적 아내이자 가사를 도맡아 했던 재봉사 출신의 로즈 뵈레와도 헤어지지 않았습니다. 안정과 영감을 각각 다른 여인에게서 구한 셈이지요. 결국 카미유 클로델은 30년을 정신병원에서 보내야 했고, 로즈 뵈레는 평생 불안과 질투에 시달리다가 죽기 2주 전에야 로댕의 정식 부인

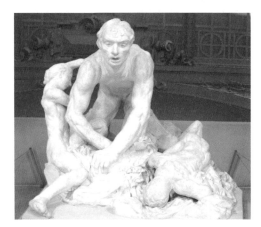

로댕,
독립 작품으로 제작된
〈우골리노〉

이 되었습니다. 여인들에겐 불행이었지만, 로댕은 경악스러울 정도로 자신에게 집중했던 것입니다.

말년에는 슈아죌 후작부인이라는 미국 출신의 사기꾼 여인에게 빠져 곤혹을 치렀습니다. 누가 봐도 교활하고 천박해, 친구들이 만류했지만 로댕은 듣지 않았습니다. 결국 드로잉 작품 수십 점이 사라진 후에야, 정신을 차렸습니다.

이토록 들끓는 욕망의 화신이었던 로댕은 항상 인간의 욕망이 어디까지인가를 생각했을 것입니다. 단테와 다르게 무신론자였던 로댕은 인간은 신의 형상을 본떠 창조된 존재라는 크리스트교의 세계관 대신에 갖가지 정염과 욕망 덩어리인 인간 자체에 주목합니다. 그런 의미로 보면 〈지옥문〉이 실제 사람의 신체를 바탕으로 제작되었다는 것이 이해가 갑니다. 특히

생존의 갈림길에서 살고자 하는 인간의 욕망이 본능과 연결되어 어떻게 작동하는지를 들여다보고자 했습니다. 로댕이 우골리노를 새끼를 거느린 네발짐승으로 표현한 이유도 거기에 있습니다. 하지만 내가 볼 때, 로댕은 단테보다 더 인간의 본능에 대해 가혹합니다. 짐승의 모습을 한 우골리노에 연민이 깃들어 있지 않습니다. 그저 살고자 하는 본능이 결국 인간을 동물로 추락시킬 수 있음을 경고하고 있을 따름이지요. 배고픔 때문에 인간성을 상실하게 만드는 탐욕스러운 생의 의지가 갖는 잔혹한 측면을 가감 없이 드러냅니다.

낭만주의 이래 인간의 이성 저편의 감정과 욕망이 미술의 주제로 떠올랐지만, 인간을 동물의 테두리 안에 밀어 넣은 본능은 여전히 무시무시하기 짝이 없는 것입니다. 인간을 이성적 존재로 정의한 휴머니즘 전통이 만들어 낸 근대가 오히려 인간을 전적으로 신의 의지를 따라야 하는 존재로 내세운 중세보다 더 인간성을 통제하려 한 셈입니다. 근대인으로서 로댕은 바로 이 연장선상에서 우골리노의 비극을 인간성의 추락으로 선고하고 있습니다.

아버지! 저희를 잡수시는 것이 우리에게 덜 고통스럽겠습니다,
카르포의 〈우골리노와 자식들〉

괴로운 마음에 나는 손을 물어뜯었는데, 그들은 내가 먹고 싶어

서 그런 것으로 생각하고 곧바로 일어서서 말하더군요. "아버지, 저희를 잡수시는 것이 우리에게 덜 고통스럽겠습니다. 이 비참한 육신을 입혀 주셨으니, 이제는 벗겨 주십시오."

단테《신곡》〈지옥〉편 제33곡에서 루지에리의 머리를 물어뜯고 있던 우골리노에게 단테가 사연을 얘기해 보라고 하자, 우골리노가 한 이야기 중 일부입니다. 말할 수 없이 비참하고 암울한 상황이지요. 로댕과 동시대인이자 같은 프랑스의 조각가였던 장 바티스트 카르포Jean-Baptiste Carpeaux(1827~1875)는 〈우골리노와 자식들〉에서 이 상황을 조각으로 그대로 옮겼습니다. 카르포는 석공의 아들로 태어나, 로댕이 그토록 입학하고자 애썼지만 끝내 실패했던 에콜 데 보자르를 나와 일찍부터 천재로 이름을 날렸습니다. 그는 기존의 고전주의에서 벗어나 움직임과 관능, 장식성을 강조한 낭만주의적 조각으로 악동이라 불렸지만, 당시 프랑스 황제였던 나폴레옹 3세와 으제니 황후가 그의 작품을 굉장히 마음에 들어 했다고 합니다. 왕가의 선호는 대중적 인기로 이어졌고, 실력도 인정받아 프랑스 최고의 미술가에게 주는 로마상을 받아 이탈리아를 방문합니다. 이탈리아에 체류하는 동안 카르포는 〈우골리노와 자식들〉 제작에 대한 영감을 얻었다고 알려져 있습니다.

로댕은 평소에 카르포를 존경한다고 말했다고 전해지지만,

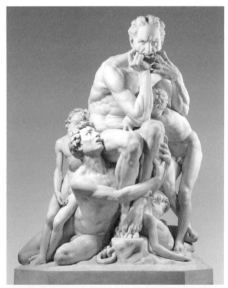

카르포,
〈우골리노와 자식들〉,
1857~1861

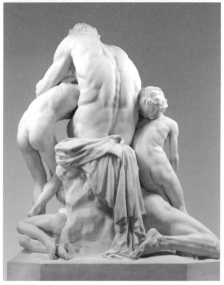

〈우골리노와 자식들〉의 뒤

자신은 갈 수 없던 길을 간 이에 대한 질투도 분명 있었을 것입니다. 1861년 〈우골리노와 자식들〉을 발표하자마자, 카르포는 단번에 유명 스타가 되었습니다. 당연히 로댕이 그 사실을 몰랐을 리 없지요. 〈지옥문〉에서 로댕이 특히 우골리노에 심혈을 기울였다는 점이 이를 뒷받침합니다.

카르포 역시 로댕만큼이나 《신곡》〈지옥〉을 애독했던 것 같습니다. 특히 우골리노에 천착해 드로잉, 찰흙 두상 등 여러 작품을 남겼지만 완성미가 돋보이는 것은 1857년에서 1861년 사이에 제작한 〈우골리노와 자식들〉입니다. 이 작품은 로댕과 달리 고전적인 피라미드 구도를 적용해, 우골리노와 네 명의 후손을 표현했습니다. 우골리노를 중앙에 앉은 모습으로 자리 잡게 하고, 크기를 가장 크게 한 점에서 전통의 큰 줄기를 계승하고 있음을 알 수 있습니다. 가장 중요한 인물을 한가운데 위치시키고, 크게 묘사하는 방식은 이집트 미술로부터 그리스를 거쳐 서양미술에 이어진 전통입니다. 특히 이탈리아 르네상스 시대에 발견되어 미켈란젤로에게 깊은 영향을 준 라오콘의 자취가 어른거리는 형상이지요. 라오콘과 우골리노는 자신들의 과실 때문에 자식들을 죽음으로 몰아넣은 비참한 아버지라는 공통점이 있습니다. 카르포가 피라미드 구도를 선택한 의도에는 분명 이 점이 작용했습니다. 우골리노는 두 아들과 두 손자를 외면하고 있는 반면, 그들은 우골리노를 너무나 간절하

게 쳐다보며 매달리고 있어서, 볼 때마다 가슴이 아픈 작품입니다. 흔히 부모는 자식에게 항상 약자일 수밖에 없다고 하지만, 사실은 그렇지 않다는 것을 우리는 이미 알고 있습니다. 로댕도 그렇고, 카르포의 작품도 가족의 서열에서 가상이 차지하는 위상을 그대로 드러냅니다.

화려한 명성을 누리던 카르포는 1871년 노동자들이 주도한 파리코뮌이 일어나자, 프랑스에서 영국으로 피신합니다. 피난 생활을 하면서 경제적인 어려움과 질병이 그를 괴롭혔고 결국 마흔여덟 살이라는 젊은 나이에 세상을 떠났습니다.

〈우골리노와 자식들〉에서 인물들의 풍부한 표정은 카르포가 왜 고전주의자들로부터 비판을 받았는지를 짐작하게 합니다. 특히 이마를 잔뜩 찌푸린 채 손가락을 입에 문 우골리노의 표정이 압권입니다. 단테의 〈지옥〉 편에 묘사된 우골리노의 회상 장면을 그대로 옮긴 것인데도, 마치 으르렁거리는 듯한 우골리노의 광기어린 얼굴과 짐승의 발톱처럼 구부러진 발은 카니발리즘(식인), 그것도 자식을 먹어치운 그의 악마성을 드러냅니다. 우골리노의 뒷모습 또한 이를 뒷받침합니다. 그의 등은 약간 구부정한데, 등뼈가 지나칠 정도로 도드라져 있습니다. 서양미술사에서 등뼈를 이토록 강렬하게 묘사한 작품은 없습니다. 울퉁불퉁한 등뼈는 우골리노라는 인물이 본능에 굴복함으로써 인간이 아닌 짐승의 범주에 속해 버렸음을 드러냅니다.

휴머니즘의 전통에서 인간에게 악마성이란 동물성과 동일한 의미입니다. 원초적인 삶의 욕망은 동물의 것이므로, 인간성의 영역에서는 절대 허용될 수 없는 것입니다.

우골리노는 권력에 대한 탐욕 때문에 이런 끔찍한 최후를 맞이했지만, 우골리노를 배신하고 그 가족을 탑에 가두어 굶어 죽게 만든 루지에리의 죄악도 결코 가볍지 않습니다. 단테는 〈지옥〉 편에서 우골리노가 루지에리에게 영원한 복수를 하게끔 했습니다.

우골리노의 영원한 복수, 카니발리즘은 지옥에서도 계속된다!
도레의 〈우골리노와 루지에리〉

〈지옥〉 편 삽화 중 하나인 〈우골리노와 루지에리〉를 그린 작가는 프랑스 출신의 삽화가이자 판화가였던 귀스타브 도레 Paul Gustave Doré(1832~1883)입니다. 《신곡》의 삽화는 윌리엄 블레이크, 귀스타브 도레, 살바도르 달리 등이 그렸는데, 대중적으로 가장 많이 알려진 삽화가 도레의 작품입니다.

도레는 프랑스 스트라스부르에서 태어나 미술교육을 받은 적이 없지만, 열여섯 살에 이미 프랑스에서 가장 명성이 높은 삽화가가 되었습니다. 말하자면 그야말로 '천재 소년'이었습니다. 그는 평생 동안 1만 점 이상의 판화를 제작했고, 200권 이상의 책에 삽화를 그렸다고 합니다. 《신곡》과 더불어, 세르반

테스의 《돈키호테》 삽화가 생생하고 공감을 얻는 묘사로 폭넓은 인기를 누렸습니다. 당시에 사실주의, 인상주의가 유행하고 있었지만, 도레는 이와 무관한 정확한 소묘와 드라마틱한 구도로 환상과 풍자를 독특하게 묘사해 대중적 인기를 얻었습니다. 삽화가로 성공한 이후 회화, 조각에도 도전했지만, 프랑스에서는 별다른 주목을 끌지 못하다가, 영국으로 이주해 원하던 바를 이루었다고 합니다.

망자들로 가득 찬 지옥의 늪에서 우골리노가 루지에리의 머리를 물어뜯고 있습니다. 단테와 베르길리우스가 그 모습을

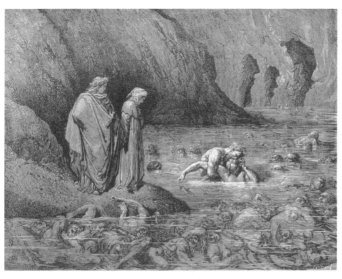

도레, 〈우골리노와 루지에리〉, 1861

지켜보고 있습니다. 어디선가 두개골을 갉는 소름끼치는 소리가 들리는 듯합니다. 이 모습은 우골리노의 식인 행위와 루지에리에 대한 복수를 의미하면서, 지옥의 악마를 능가하는 인간의 사악함을 생각하게 만듭니다. 우골리노와 루지에리 중에서 어느 쪽이 더 악한지는 사람마다 생각이 다를 수 있지만, 단테는 〈지옥〉 제32곡과 제33곡에 나오듯이 우골리노에게만 연민을 보이고 있습니다. 비록 권력은 탐했지만, 그렇다고 해서 '이토록 끔찍한 최후를 맞이해야만 하는가?'라는 안타까움과 우골리노 자신뿐 아니라 아들과 손자까지 그렇게 죽게 만든 루지에리가 지나치게 잔혹하다는 분노 때문이겠지요. 아마도 권력 투쟁에 밀려 피렌체에서 추방당한 단테 자신의 처지가 투사된 것일지도 모르겠습니다.

하지만 손자조차 적으로 돌렸던 우골리노의 권력의지는 삶에 대한 집착으로 옮겨가면서, 탐욕의 절정에 이릅니다. 단테가 베르길리우스와 함께 우골리노와 루지에리를 그냥 굽어보기만 하는 이유이기도 합니다. 우골리노의 최후는 동정을 살 수는 있지만 용서받을 수는 없는, 끔찍한 악의 탐욕입니다. 우골리노가 지옥에 떨어진 이유이기도 하지요. 인간의 생존 본능은 이다지도 짙은 어둠일 수 있습니다.

파우스트, 인간의 한계를 넘어서려는
인간의 음울한 광기

영혼을 걸고 악마와 계약한 학자,
코볼드의 〈파우스트와 메피스토펠레스의 첫 만남〉

파우스트는 일단 괴테의 희곡 《파우스트》(1831)의 주인공
으로 알려져 있지만, 원래는 중세에 실존했던 인물이라고 합니
다. 그는 온갖 학문을 섭렵하다가, 결국 인간 존재의 한계에 부
딪힙니다. 즉, 노화와 죽음을 맞닥뜨린 것이지요. 이를 피하고,
영원한 지식을 추구하고자 파우스트가 선택한 길은, 자신의 영
혼을 걸고 악마 메피스토펠레스와 계약을 맺는 것이었습니다.

지적 욕구는 지식인에게 반드시 필요한 것이나, 때로는 당
사자를 파괴하기도 합니다. 연구에 빠져서 도덕과 법을 위반하
고, 자신의 몸을 돌보지 않아 위험한 지경에 이르는 경우가 심
심치 않게 보도되는 원인입니다. 일반적으로 지식인이라고 하
면 이성적 존재를 떠올립니다. 하지만 오히려 지식인만큼 광기
에 빠지기 쉬운 유형도 드물다고 합니다. 그러니 책을 뒤적이

는 일을 업으로 하는 내게도 파우스트는 그다지 먼 존재가 아니지요.

메피스토펠레스와의 계약으로 그는 시공간을 넘나들며, 젊고 아름다운 여인을 탐하고, 살인을 저지릅니다. 당대 최고의 지식인이었지만, 자신의 욕망과 쾌락 때문에 도덕과 사회 질서를 외면합니다. 인간이면서도 인간을 넘어서기 위해 그가 택한 수단이 악인 것이지요. 그리스의 전통은 인간이 자신은 유한한 존재라는 것을 겸허하게 받아들이고, 그 한계를 넘어서지 않도록 절제arete해야 한다고 강조했습니다. 크리스트교 문화 또한 인간은 오로지 신의 의지―구원을 통해서만 영생을 얻는다고 역설했습니다. 그러니 자신의 의지로 인간의 한계를 넘고자 한 파우스트는 악마에게 영혼을 판 타락한 영혼일 수밖에 없습니다.

영국 출신의 역사화가 에드워드 헨리 코볼드Edward Henry Corbould(1815~1905)는 괴테의 《파우스트》에서 영감을 받아 〈파우스트와 메피스토펠레스의 첫 만남〉을 그렸습니다. 코볼드는 역사화를 주로 그렸고, 할아버지와 아버지가 모두 화가였습니다. 그는 19세기 중엽 영국에서 매우 저명했던 화가이자 교육자로, 영국 왕족에게 역사화를 가르치는 강사로 임명되기도 했습니다.

〈파우스트와 메피스토펠레스의 첫 만남〉에서, 파우스트는

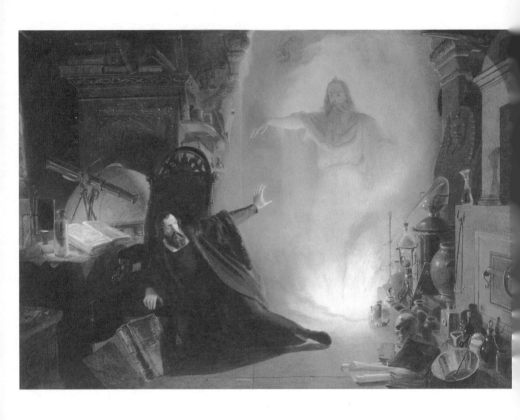

코볼드, 〈파우스트와 메피스토펠레스의 첫 만남〉, 1852

아직 메피스토펠레스와 계약을 맺기 전입니다. 주위에 널린 잡다한 물건들은 파우스트가 다방면에 걸쳐 지식을 탐구했음을 드러냅니다.

모든 지식을 알기에는 너무 짧은, 인간의 유한함에 절망한 파우스트 앞에 메피스토펠레스의 환영이 나타나고 있습니다. 메피스토펠레스는 인간의 한계를 능가하고자 하는 파우스트의 욕망에 부합하도록 고대의 현인 같은 모습이지만, 붉은 눈에서 그 본성이 드러납니다. 그를 감싼 청백색의 빛은 싸늘하고 무자비한 악마의 색이고요. 메피스토펠레스가 아무리 자신의 본모습을 감추려 해도 그의 아우라는 감출 수가 없습니다. 그러니 곧 메피스토펠레스의 손을 잡게 될 파우스트 또한 그 불길한 빛 속에 빨려 들어갈 수밖에 없습니다.

욕망이 파멸하는 운명의 시간,
프라고나르의 〈운명의 시간에 대한 파우스트의 환상〉

파우스트는 악마와 계약함으로써 온갖 어두운 욕망을 실현하기에 이릅니다. 프랑스 출신의 화가이자 조각가 알렉상드르 에바리스트 프라고나르Alexandre-Évariste Fragonard(1780~1850)의 〈운명의 시간에 대한 파우스트의 환상〉에서는 메피스토펠레스와의 계약으로 드디어 노인에서 청년이 된 파우스트가 등장합니다.

알렉상드르 에바리스트 프라고나르는 로코코 양식의 회

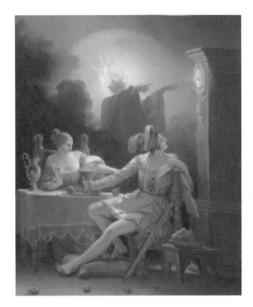

화를 대표하는 작가인 장 오노레 프라고나르Jean-Honoré Fragonard
(1732~1806)의 아들로, 처음에는 아버지에게 그림을 배웠고,
이후에는 신고전주의를 선도한 자크 루이 다비드Jacques-Louis
David(1748~1825) 밑에서 수련했습니다. 그의 그림은 이른바 트
루바두르 양식Troubadour style으로 분류되는데, 이 양식은 19세기
초 프랑스에서 중세와 르네상스 시대를 이상화해서 표현한 역
사화를 말합니다. 트루바두르는 원래 이곳저곳을 떠돌아다니
며 시를 낭송하던 중세의 음유시인을 일컫는 말이지요. 파우스
트 역시 중세에 실존했던 인물이다 보니, 프라고나르의 관심을

끌었을 것입니다.

　젊은 파우스트는 흥청망청 온갖 말초적 쾌락에 빠져듭니다. 이 작품에서도 파우스트는 아름다운 여인과 술을 마시다가 메피스토펠레스의 재촉하는 목소리가 들리자 벽시계를 돌아다보고 있습니다. 메피스토펠레스의 목소리는 오직 파우스트에게만 들려, 파우스트 건너편에 앉아 있는 여인은 전혀 눈치 채지 못하고 있지요. 머리에서 청백색의 불이 타오르는 메피스토펠레스는 두 손 모두 시계를 가리킬 만큼, 시간에 집중합니다. 파우스트가 지옥에 떨어질 시간이 다가오고 있는 것이지요. 인간에게 금지된 것을 욕망한다는 건, 파멸로 직행하는 롤러코스터입니다.

메피스토펠레스, 실체 없는 욕망은 악으로 가는 지름길이다, 들라크루아의 〈도시 위를 날고 있는 메피스토펠레스〉

　사악한 악마로서 메피스토펠레스는 외젠 들라크루아의 〈도시 위를 날고 있는 메피스토펠레스〉에서 적나라하게 나타납니다. 들라크루아는 이 그림을 괴테의 《파우스트》 삽화로 제작했습니다. 날개가 돋고 갈퀴 같은 손과 갈퀴 발을 가진 메피스토펠레스는 악마답게 기대를 저 버리지 않고 완전히 벌거벗은 모습입니다. 뿔과 염소 수염이 달린 얼굴로 두리번거리며 유혹할 만할 사람을 찾는 모양새지요.

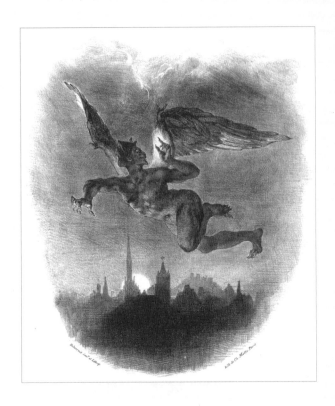

들라크루아, 〈도시 위를 날고 있는 메피스토펠레스〉, 1828

메피스토펠레스의 추악한 형상은 사실 파우스트의 욕망을 표현한 것입니다. 인간의 한계를 뛰어넘고자 한 파우스트의 욕망은 허공에 뜬 메피스토펠레스의 벌거벗은 몸처럼 기괴하고 추악합니다. 파우스트는 유한한 존재로서의 인간을 부정하려다 자신을 파괴했습니다. 영혼을 악마에게 팔아넘겨 세상의 모든 지식을 알고자 했지만, 정작 자신은 호색, 배신, 살인 등을 저질러 나락으로 떨어집니다.

괴테의 《파우스트》에서 메피스토펠레스는 신의 창조를 비판하면서 다음과 같이 말합니다.

영원한 창조란 무엇인가? 도대체 무엇이냐? 창조된 것은 무(無) 속으로 휩쓸려 가게 마련이다.

파우스트는 메피스토펠레스와 계약함으로써 신의 창조물로서 자신을 부정했습니다. 크리스트교 휴머니즘에서 신에게 선택받은 존재인 인간은 구원을 확신함으로써, 영생을 추구해야 할 의무가 있습니다. 그러니 신의 창조물인 인간이 무(無)가 되고자 하는 것은 신에 대한 반역입니다. 바로 영원한 죽음이지요. 파우스트가 갖가지 악행을 저지른 것은 당연합니다. 악마에게 영혼을 판 그에게는 오직 막다른 길만 정해져 있었으니까요.

악의
쾌락으로서의 도착

●

어린이 사진으로 드러난 동화작가의 두 얼굴,
캐럴의 〈거지로 분장한 앨리스 리델〉

몇 년 전 《이상한 나라의 앨리스》의 작가 루이스 캐럴에 관한 글을 읽고, 화가 난 적이 있습니다. 루이스 캐럴은 탁월한 동화작가이자 미학적 완성도가 뛰어난 훌륭한 사진을 찍은 초상 사진가였으니, 그에 대한 논란은 무의미하다는 것이었습니다. 그런데 그 논란이 된 내용이 경악스럽기 그지없습니다. 바로 루이스 캐럴이 소아성애도착자였다는 것이었으니까요.

루이스 캐럴Lewis Carroll의 본명은 찰스 럿위지 도지슨Charles Lutwidge Dodgson(1832~1898)으로 원래 옥스퍼드 대학교의 수학교수였습니다. 그는 영국의 성직자 집안에서 태어났는데, 성격이 내성적인데다가 말까지 더듬었다고 합니다. 말더듬 증세가 심해서 훌륭한 교수는 되지 못했지만, 평생 교수로 재직했고, 독신으로 살았습니다. 루이스 캐럴은 성인들과는 이상할 정도로

캐럴, 〈거지로 분장한 앨리스 리델〉, 1858

어울리지 못했고, 대신 아이들과 노는 것을 좋아했다고 전해집니다. 특히 당시 학장이던 헨리 조지 리델의 아이들과 친하게 지냈는데, 그중 둘째가 《이상한 나라의 앨리스》의 모델인 앨리스 리델입니다. 일설에 따르면 루이스 캐럴이 앨리스에게 청혼했다가 거절당했다는 이야기도 있습니다. 앨리스를 비롯한 리델가의 아이들에게 들려주었던 이야기가 이 동화의 모태가 된 것입니다.

앨리스 리델은 루이스 캐럴 사진의 모델이기도 합니다. 〈거지로 분장한 앨리스 리델〉은 앨리스가 다섯 살 때 찍은 사진입니다. 이 사진을 처음 봤을 때, 아이답지 않은 도발적인 시선 때문에 깜짝 놀랐습니다. 45도 각도의 시선이라니! 이 시선은 상대에 대한 유혹을 의미합니다. 게다가 신체의 부분 부분을 아슬아슬하게 노출한 옷차림새는 누드보다 더한 관능적 의미를 내포합니다. 루이스 캐럴은 다섯 살짜리 아이를 도발하는 여성의 이미지로 포착한 것이지요. 그런데 여기서 끝이 아닙니다.

잠든 소녀를 보는 음험한 시선, 캐럴의 〈잠자는 시이〉

〈잠자는 시이〉에서 어린 소녀는 한쪽 어깨를 노출한 채 잠든 모습입니다. 어리지만 어디선가 본 듯한 익숙함이 느껴집니다. 이런! 베네치아 르네상스의 화가 조르조네의 〈잠자는 비너스〉입니다. 비스듬히 누워 잠든 누드의 여신은 여성의 누드를

캐럴, 〈잠자는 시이〉, 1874

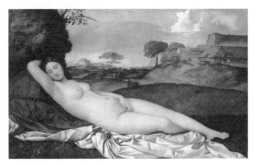

조르조네, 〈잠자는 비너스〉, 1508~1510

마음껏 음미하고 싶은 남성의 시선을 대변하는 소재입니다. 그래서 바로 뒤를 이어 베네치아 르네상스를 대표하는 티치아노의 〈우르비노의 비너스〉가, 한참 후엔 이 작품에서 영향은 받았지만 의미가 전혀 다른 마네의 〈올랭피아〉가 나옵니다.

　　잠든 소녀의 미묘한 자세는 루이스 캐럴의 의도를 자꾸 의심하게 만드네요! 도대체 왜? 그는 어린 아이에게 이런 모습을 하게 했을까요? 반쯤 드러난 다리와 맨발은?

앨리스에 대한 지나친 집착 때문이었는지 실제로 루이스 캐럴은 리델 집안으로부터 절교를 당했습니다. 또한 그는 어린 소녀들만 찍은 다수의 미묘한 사진 때문에, 어린이를 보호 대상으로 생각하지 않았던 당시에도 의심을 받았습니다. 그래서인지 몰라도 루이스 캐럴은 직접 수백 장의 사진을 태워 버렸고, 죽기 전에는 가족에게 그의 남은 사진과 일기를 모두 태우라는 유언을 남겼습니다. 그가 생전에 어린이와 성적 접촉을 하지 않았다는 근거를 들어 루이스 캐럴이 모델이었던 아이들을 배려해서 그렇게 한 것이라고 주장하는 사람들도 있지만, 내 생각은 좀 다릅니다. 근거 자체가 당사자만 알 수 있는 지극히 사적이고 은밀한 행위를 단언하고 있는데다가, 아이들을 배려하는 차원에서 사진을 태우라고 했다면 처음부터 그런 묘한 사진은 찍지 않았을 테니까요.

프랑스의 정신분석학자이자 역사학자인 엘리자베스 루디네스코는 《악의 쾌락 변태에 대하여》에서 소아성애도착은 인간이 되어 가는 과정을 파괴하므로 가장 악하다고 주장했습니다. 나도 여기에 동의합니다. 개인의 내밀한 성적 욕망의 다양성을 인정한다 하더라도 어디까지나 자신의 생각을 제대로 표현할 수 있는 성인들의 동의에 기반을 두어야 합니다. 어린아이를 상대로 자신의 성향을 강제하는 것은 결코 용인되어서는 안 됩니다. 루이스 캐럴이 뛰어난 예술가이기 때문에 모든 것

이 용인된다면, 살인마 질 드 레도 인정해 줘야 한다는 논리가 될 수밖에 없습니다.

질 드 레Gilles de Rais(1404~1440)는 프랑스와 영국의 전쟁에서 구국성녀 잔 다르크를 도왔던 명문가 출신의 군인입니다. 그는 잔 다르크가 마녀로 몰려 처형된 이후, 전쟁터에서 물러나 자신의 영지에서 변태적 욕망으로 600명의 아이를 납치해 살해했습니다. 이러한 끔찍한 악행은 그를 푸른 수염의 원조로 만들었지요.

질 드 레와 루이스 캐럴을 비교하는 것은 지나친 비약일 수 있습니다. 둘은 근본적으로 욕망을 실현하는 방식이 달랐으니까요. 그러나 그렇다 하더라도 루이스 캐럴이 면죄가 되는 것은 아니지요. 루이스 캐럴의 사진 속 어린 소녀들은 캐럴이 자신을 어떻게 보는지, 자신들이 어떻게 보이는지도 모른 채, 포즈를 취했습니다. 우리랑 잘 놀아 주니까, 재미있는 이야기를 들려주니까, 혹은 사탕을 주니까…. 루이스 캐럴은 아이들을 카메라 앞에 세우면서 은밀한 즐거움을 맛보았을 것입니다.

시각과 성욕이 갖는 밀접한 관계는 이미 알려진 바와 같습니다. 하지만 그 대상이 어린아이라면? 그것은 인간이라면 마땅히 금해야 할 악의 쾌락입니다. 인간이 되어 가는 과정에 있는 존재를 파괴함으로써 얻는, 그런 것이니까요.

광기,
내 안의 낯선 악마

광인은 격리되어야 한다?

몇 해 전 정신 질환자가 등산로에서 등산객을 살해한 사건이 있었습니다. 그 후로도 환각에 시달리던 환자가 대로에서 흉기를 휘둘러 지나가는 사람을 다치게 하는 등, 정신 질환자의 범죄가 연이어 일어났습니다. 정신 질환자에 대한 사회적 불안이 형성되면서, 그런 사람들을 왜 밖에 돌아다니게 하느냐는 여론이 거세게 일었지요. 선정적인 언론 보도가 이어졌고, 잠재적 범죄자니 철저히 격리시켜야 한다는 목소리가 커져 갔습니다. '미친 사람─광인'은 당연히 격리 조치되어야 한다는 주장이었습니다.

사실 나 역시 정신 질환자에게 봉변을 당한 경험이 있습니다. 주유소에 가던 길이었는데, 웬 앳된 청년이 갑자기 다가와서는 차를 발로 차고, 욕설을 퍼부었습니다. 다행히 주유소로 진입하느라 속도를 줄였기에 망정이지, 큰 사고로 이어질 뻔했

지요. 청년을 겨우 따돌리고 주유소로 들어가 정차를 하고 뒤돌아보니, 어머니로 보이는 중년 여인이 청년을 붙잡고 진정시키려 애쓰고 있었습니다. 옆에 있던 주유소 직원들이 머리를 가리키며 손가락을 돌리는 시늉을 했습니다.

"저런 미친 애는 정신병원에 처넣어야지, 왜 그냥 놔뒀대. 쯔쯔쯔."

당시에는 나도 그랬습니다. 그 여인한테 가서 항의라도 하고 싶었습니다. 주유소를 빠져나오면서 보니, 청년은 여전히 차도로 뛰어들려고 하고, 여인은 만류하고 있었습니다. 여인의 그 모습이 너무 애처로워, 마음이 누그러졌지요. 하지만 어찌나 놀랐던지, 다시는 근처에도 가지 않았습니다.

정신 질환자에 대한 일반적 생각은 '미친 사람―광인'은 당연히 격리되어야 한다는 것입니다. 정신 질환자가 저지르는 범죄율이 일반인의 범죄율보다 훨씬 적다는 통계가 발표되어도, 강제 수용의 문제가 갖는 심각함이 제기되어도 요지부동인 경우가 대부분입니다. 광기는 배척해야 하는 것이라 생각하기 때문입니다.

고대 시대에 광기는 신성과 교접하는 통로로 여겨졌고, 중세 시대에 광인은 비록 조롱과 경멸의 대상이었지만, 그래도 사회 밖으로 내쳐지지는 않았습니다. 그러나 르네상스에 이르러 이성 중심의 사고체계가 자리 잡기 시작하자, 광인은 격리

와 배척의 대상으로 자리 잡았습니다. 광인들은 도시에서 추방되어 여기저기 떠돌다가 비참하게 생을 마쳐야 했습니다.

1656년에 파리에 구빈원이 설립되면서, 6,000명에 이르는 광인, 범죄자가 뒤섞여 수용소에 감금되었다고 합니다. 미셸 푸코가 쓴《광기의 역사》에 따르면, 이러한 감금은 광기에 대한 사회적 인식의 근본적 변화를 보여 줍니다. 광기는 비이성적인 것일 뿐 질병이 아니었는데, 격리와 수용의 과정을 거치면서 질병으로 낙인찍혔다는 것입니다.

하지만 광인은 악의 무리로 치유의 대상이 아닐 뿐만 아니라, 사회 밖으로 내쫓아야 할 악이 되었습니다. 감금제도는 이성의 지혜와 안정된 질서를 위험에 빠뜨리는, 동물적이고 반사회적인 광기를 격리시켜야 한다는 입장에서 나왔습니다.

근대화가 정착되기 전에, 우리나라에는 마을이 공동으로 보살피던 바보들이 있었습니다. 그들은 정신적 문제가 있었지만, 그래도 이웃으로 대우받았습니다. 영화 〈웰컴 투 동막골〉이 그러한 공동체를 잘 보여 주었지요. 하지만 근대화가 이루어지면서 양상이 달라졌습니다. 한국의 근대는 서양의 이성 위에 세워졌습니다. 이성 중심의 사고체계는 분리와 차별을 만들어 냈고요. 그러다 보니 광기는 이해할 수 없는 어떤 것이고, 공공질서를 어지럽히는 어떤 것이며, 인간성의 범주에서 추방되어야 하는 것이 되었습니다.

미친 여인은 낭만주의가 낳은 스타, 제리코의 〈미친 노파〉

프랑스 낭만주의 미술을 이끈 테오도르 제리코Jean Louis André Théodore Géricault(1791~1824)는 범죄, 광기와 같은 인간의 부정적인 면모에 관심이 많았습니다. 〈메두사호의 뗏목〉도 그렇고, 범죄자들의 시신을 묘사한 작품도 이러한 관심에서 비롯되었지요. 정신병원에 수용된 환자들을 그려 달라는, 정신병원 의사 친구의 부탁을 수락했던 것도 그 때문입니다. 관찰력이 탁월했던 제리코는 온갖 광기에 시달리는 환자들의 특징을 매우 사실적으로 묘사했습니다.

〈미친 노파〉는 그중 하나입니다. 늙고 병든 여인은 초라한 행색으로, 광기로 인해 눈에 초점이 없습니다. 오랫동안 광기에 시달린 탓인지 여인의 얼굴은 여위고 이지러져 있습니다. 광기는 여인을 계속해서 좀먹어 왔고, 결국에는 죽음으로 이끌 것입니다. 노파가 입은 옷의 칙칙한 붉은색과 화면 전체를 덮고 있는 어두운 갈색도 이와 연결됩니다. 칙칙한 붉은색은 노인의 광기를, 어두운 갈색은 암울한 삶을 의미합니다.

제리코의 경우처럼 낭만주의는 이성의 결계를 벗어난 인간성의 어둠에 주목한 미술입니다. 죽음과 성, 광기, 살인 등이 화면을 가득 채웠지요. 특히 광기는 자칫하면 예술가 자신도 빠질 수 있다는 성찰에서 관심을 받았습니다. 하지만 대부분의 낭만주의 작가들은 제리코나 고야처럼 실제 광인을 소재로 하

4 내 안의 너를 읽다

제리코, 〈미친 노파〉, 1822

기보다는 주로 문학작품을 참조했습니다. 현실 묘사를 금기시했던 당시 분위기에 일차적 원인이 있었지만, 인간의 밑바닥을 본다는 것이 그만큼 괴로운 것이라는 반증이겠지요.

광기의 늪으로 가라앉는 여인, 밀레이의 〈오필리아〉

셰익스피어의 《햄릿》, 《맥베스》, 《리어왕》 등은 광기를 탁월하게 묘사하여, 낭만주의와 그 이후의 미술에서 상당한 인기를 누렸습니다. 특히 오필리아나 레이디 맥베스 같은 미친 여인이 단연코 많이 그려졌습니다. 미친 여인은 풍부한 비극성을 내포하고 있고, 광기에 빠졌다는 점 때문에 이성적 질서의 교화 대상이자, 당시 남성들에게는 꽤 즐거운 눈요기 대상이었으니까요. 게다가 그 대상이 젊고 아름답기까지 하다면 더 할 나위 없었겠지요! 《햄릿》의 여주인공 오필리아가 낭만주의 미술에서 특별히 많이 그려진 이유이기도 하지요. 프랑스 작가든 영국 작가든 가리지 않고 오필리아에 매달렸더군요. 왕자의 약혼녀가 될 정도로 아름답고 고귀한 여인이어서? 아니면 애인한테 아버지가 살해당한 비극의 여인이어서? 도대체 오필리아의 무엇이 그토록 그들을 매혹시켰을까요? 그것은 바로 오필리아가 미쳐 버린 여인이었기 때문입니다.

영국 낭만주의의 계보를 잇는 라파엘 전파의 화가인 존 에버렛 밀레이Sir John Everett Millais(1829~1896)는 단테 가브리엘 로제

티Dante Gabriel Rossetti, 윌리엄 홀먼 헌트William Holman Hunt와 함께 라파엘로로 대표되는 대가의 작품을 모방하는 전통을 거부하고, 중세 시대와 14, 15세기의 이탈리아 미술의 순수하고 꾸밈없는 묘사로 돌아가고자 한 라파엘 전파를 결성했습니다. 라파엘 전파는 주로 성서나 신화, 중세의 전설, 셰익스피어의 희곡 등에서 소재를 가져온, 내러티브를 내세운 미술운동입니다.

이 미술운동은 낯설고 미숙해 보이는 특성 때문인지 활동 초기에는 혹독한 비판을 받았습니다. 그때 이들을 옹호했던 평론가가 그 유명한 존 러스킨입니다. 그런데 밀레이와 러스킨 사이에 문제가 생겼습니다. 밀레이가 러스킨을 만나기 위해 러스킨의 집을 자주 방문하면서 러스킨의 아내 에피 그레이와 사랑에 빠진 것입니다. 에피 그레이는 결국 러스킨과의 결혼 생활을 청산하고 밀레이와 재혼했습니다. 이 일은 당시 보수적인 분위기의 영국에서는 큰 스캔들로, 빅토리아 여왕은 불륜을 저지른 밀레이가 자신의 초상화를 그리는 것을 거부하기도 했습니다. 그럼에도 불구하고, 열한 살에 왕립 미술 아카데미에 최연소로 입학할 정도로 그림 솜씨가 뛰어났던 밀레이는 실력을 인정받아 대중적 인기를 누렸고, 화가 최초로 영국에서 귀족 작위를 받았습니다. 그의 이름 앞에 '경'을 뜻하는 'Sir'가 붙는 이유지요.

자신의 의지로도 어떻게 할 수 없는 격정적인 사랑의 광기

에 빠져서 도덕과 관습을 팽개쳐, 곤경에 처했던 경험 때문인지, 밀레이의 오필리아는 수많은 오필리아 중에서도 유별나게 관객의 마음을 자극하는 면이 있습니다. 한때 광기에 젖었던 사람만이 할 수 있는, 일종의 공감이 스며들어 있다고 할까요. 밀레이는 햄릿에 대한 사랑과 아버지에 대한 죄의식 때문에 미쳐 버린 오필리아를 관객으로 하여금 연민에 차서 보게 합니다.

〈오필리아〉를 그리면서 밀레이는 먼저 잉글랜드 서리 근교의 호그스밀에서 몇 달에 걸쳐 배경 풍경을 제작했습니다. 이후로는 런던으로 돌아와 라파엘 전파에서 인기가 있던, 후에 로세티와 결혼한 엘리자베스 시달을 모델로 하여, 인물 작업을 했습니다. 물을 받은 욕조에 시달을 눕히고 그림을 그렸다고 하는데, 시간이 너무 오래 걸려, 시달이 지독한 감기로 고생했다고 합니다. 당시의 관행대로 배경의 풍경과 인물이 따로 제작된 경우입니다.

밀레이는 오필리아를 그린 다른 작품들처럼 《햄릿》의 4막 7장에 나오는 왕비의 대사에서 영감을 얻었습니다.

왕비 : 마침내 옷에 물이 배어 무거워지자, 가엾은 그 애의 노래는 시냇물 바닥의 진흙 속에 끌려들어 가 버리고 말았지.

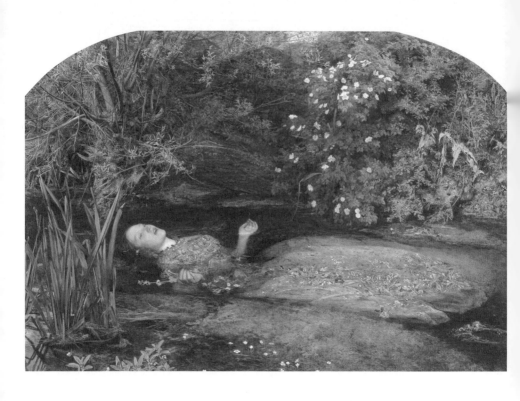

밀레이, 〈오필리아〉, 1851~1852

미쳐 버린 오필리아는 몸이 서서히 물속으로 가라앉는 지경인데도 꽃을 쥔 채, 노래를 부릅니다. 오필리아를 감싸고 있는 아름답지만, 무질서한 자연 풍경은 또 다른 오필리아입니다. 그녀는 뛰어난 미인이지만, 이성이라는 질서 밖으로 튕겨 나간 광인이기 때문입니다.

그림 속의 오필리아는 매우 평온한 표정입니다. 다가오는 죽음을 전혀 알아차리지 못하는 그녀의 모습은 광기가 어떻게 인간성을 잠식하는지를 드러냅니다. 인간성의 근원에는 죽음에 대한 공포가 존재하지만, 광인들은 그렇지 않습니다. 오필리아는 그래서 물에 빠져 죽습니다. 서양 문화에서 물은 죽음과 인간성의 아득한 심연, 즉 광기를 의미하기 때문입니다.

여성의 연약함은 광기로 이어진다, 워터하우스의 〈오필리아〉

라파엘 전파의 미술을 계승한 영국 작가 존 윌리엄 워터하우스John William Waterhouse(1849~1917) 또한 오필리아를 소재로 인간성을 교란하는 광기를 표현하기 위해 고심했습니다.

워터하우스는 부모가 모두 미술가인 집안에서 태어나, 어린 시절을 이탈리아에서 보냈습니다. 미술 활동 초기에는 로렌스 알마 타데마Lawrence Alma Tadema와 프레더릭 레이턴Frederic Leighton 같은 아카데미 미술가들을 추종했지만, 이후에는 라파엘 전파에 매료되었습니다.

오필리아는 워터하우스가 집착했던 주제입니다. 1889년, 1894년, 1910년에 각각 작품을 그렸고, 오필리아 연작도 구상했으나 구상을 실현하지 못하고 죽었습니다. 그중 밀레이의 영향이 두드러진 작품이 1894년 작 〈오필리아〉입니다.

워터하우스, 〈오필리아〉, 1894

오필리아는 수련으로 가득 찬 연못까지 뻗쳐 있는 나무 위에 걸터앉아 죽기 직전의 마지막 순간을 보내고 있습니다. 그녀가 입은 사치스러운 의상은 주변의 자연환경과 강하게 대조되지만, 머리카락과 무릎 위의 꽃에서 다시 한 번, 그녀가 '인간성의 자연 – 광기'에 단단히 결박되어 있음이 드러납니다. 매우 침통한 얼굴을 어두운 물 쪽으로 향하고 있는 모습도 마찬가지입니다. 오필리아는 곧 '자연 – 물'로 들어가 최후를 맞이할 것입니다.

서양의 전통은 여성은 부서지기 쉬운 연약한 존재여서, 그만큼 광기에 휘둘리기 쉽다고 보았습니다. 그래서 미친 남자보다 미친 여자가 많이 등장합니다. 젠더의 문제를 떠나서, 나약

함이야말로 광기로 가는 지름길이라 생각한 것이지요. 워터하우스의 〈오필리아〉도 이러한 관점의 연장선상에 있습니다. 창백한 피부와 여윈 몸을 가진 오필리아는 그 연약함 때문에 광기에 빠져, 이성의 선을 넘어가 버립니다. 보는 사람으로 하여금 슬픔을 느끼게 하지만, 결코 들어가서는 안 되는 깊고 깊은 물속으로 말입니다. 그러니 미친 여인은 나, 우리와 분리된, 그저 보이는 대상일 수밖에 없습니다.

광인들의 집에는 짙은 어둠이 산다, 고야의 〈광인들의 집〉

스페인을 대표하는 작가 프란시스코 고야Francisco José de Goya y Lucientes(1746~1828)는 광기를 향해 한 걸음 더 가까이 다가간 사람입니다. 고야는 미술사적 배경에서 봤을 때, 로코코와 신고전주의, 낭만주의가 걸치는 시기에 활동했지만, 어느 미술양식에도 속하지 않고, '고야'로만 우뚝 선 인물입니다. 그는 전근대적 종교의 지배를 받고, 무능하고 부패한 특권층, 미신을 신봉하는 우매한 이들로 넘쳐나는 스페인의 현실을 마주하고는 인간의 어둠에 눈을 돌리게 됩니다. 실력이 뛰어나 스페인 왕실의 작가로 활동했고, 열병에 걸려 귀가 들리지 않게 되자, '귀머거리의 집'이라 이름 붙여진 자신의 집 겸 작업실에 칩거하면서, 판화집을 여럿 제작했습니다. 그에게 특히 충격적이었던 사건은, 계몽주의의 모범이라 칭송받던 프랑스의 나폴레옹

군대가 스페인을 침략해 저지른 만행이었습니다. 당시 대부분의 지식인들처럼 계몽주의에 매료되었던 고야는 이 사건을 계기로, 광기에 서린 인간과 그 인간들이 일으키는 전쟁에 대해 깊은 고뇌에 빠집니다. 이는 고야가 시대를 초월한 현대적 작가로 자리매김하는 계기가 됩니다.

사실, 고야는 평생 자신도 광기에 빠질 수 있다는 불안에 시달렸습니다. 그러한 불안에서 나온 작품 중 하나가 〈광인들의 집〉입니다.

벌거벗은 두 명의 광인이 감시자에게 매질을 당하면서도 싸움에 열중하고 있습니다. 비참한 모습을 한 주변의 광인들은 싸움에는 그다지 관심이 없고, 자신만의 세계에 빠져 있습니다. 화면 오른쪽 아래에서 하체를 노출한 채 엎드린 광인의 자세는 더 이상 그가 인간이 아님을 암시합니다. 이들은 모두 인간 사회에서 추방된 비인간입니다. 수용소 내부는 밝은 하늘과 대비되게 어두컴컴하게 그려졌습니다. 이 배경은 수용소 광인들의 암담한 현실과 그들의 내면을 동시에 표현합니다. 광인들은 더 이상 인간다운 삶을 살 수 없습니다. 그들은 인간성의 척도인 이성을 잃어버린 존재이기 때문입니다.

광기는 인간성의 종말이다, 고야의 〈자식을 잡아먹는 크로노스〉

시대와 인간의 광기에 집착한 고야는 〈자식을 잡아먹는 크로노스〉에서 인간성의 종말로써의 광기를 보여 줍니다. 그리스 신화에서 제우스의 아버지로, 한때 신들의 왕이었던 크로노스는 여기서는 백발을 풀어헤치고, 눈은 광기로 희번덕거리는 미친 노인의 모습입니다. 자신이 그랬던 것처럼, 자신의 아들 역시 신들의 왕이 되기 위해 그를 죽일 거라는 두려움이 그를 광기로 몰아넣었습니다. 크로노스는 자식을 움켜쥔 채, 이미 머리와 한쪽 팔을 먹어치우고, 남은 팔을 물어뜯고 있습니다. 신체 일부가 사라지고, 피로 얼룩져 있는 희생자의 몸은 광

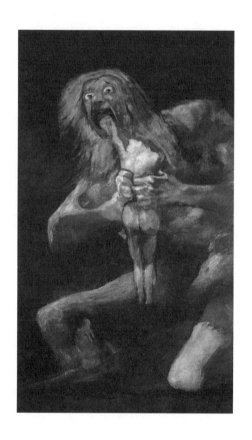

고야, 〈자식을 잡아먹는 크로노스〉, 1819~1823

기가 폭력과 결합할 때 얼마나 무서운 결과로 이어질 수 있는 지를 보여 줍니다.

광기는 인간을 가장 비천한 짐승으로 추락시킵니다. 광기로 얼룩진 아버지는 더 이상 인간의 영역에 머무는 존재가 아닙니다. 어두운 배경은 바로 인간성을 벗어나 끝없이 추락하는 내면의 암흑, 광기를 투사합니다.

시대를 초월한 위대한 화가 고야도 광기에 대한 인식은 시대의 제약에서 벗어나지 못했습니다. 광기는 인간성 바깥에 존재해야 했습니다. 그가 한때 신봉했던 계몽주의에서 멀어졌을지라도, 이성과 질서는 고야의 버팀목이었습니다. 그가 그토록 광기를 자주 그린 것은, 그만큼 거대한 악으로서의 광기에 대한 두려움이 컸기 때문입니다.

광기는 인간성을 교란시켜 끝내 죽음으로 이끕니다. 푸코가 광기를 인간성의 일부라고 강변한 것도, 르네상스 이후 서양의 역사가 광기를 지속적으로 격리하고 배척했기 때문입니다. 근대는 인간에게 분명히 존재하는 광기를 외면해 왔습니다. 광기를 신과의 소통이라 생각한 고대인과 다르게 더 가혹하게 강제하고 통제하려 했습니다. 정신병자 수용소와 그 발전된 형태인 정신병원은 그 결과물입니다. 하지만 더 큰 광기가 활개 치는 건 방조하고 말았습니다. 20세기를 피로 물들인 '전쟁이라는 광기' 말입니다.

4 내 안의 또 다른 나를 읽다

전쟁에
정의의 존재를
묻다

전쟁의 본질은
광기와 살육이다

타자 배척은
전쟁의 기원이다

2001년 미국에서 9·11 테러가 일어난 뒤, 미국은 이라크, 이란, 북한을 악의
축으로 규정했습니다. 그 후 2003년, 미국은 이라크의 대량살상무기를
제거해 자국민 보호와 세계평화에 공헌한다는 명분을 내세워 영국, 호주와
함께 이라크를 공격, 이라크 전쟁이 발발했습니다. 미국이 압도적인
군사력으로 밀어붙여, 이 전쟁은 발발한 지 26일 만에 사실상 미국 측의
승리로 끝이 났습니다.

이라크 전쟁에서 미국은 이라크의 자유와 세계평화를 내세웠지만, 그에
동조하는 세력은 소수의 우방국에 그쳤습니다. 그보다는 오히려 전쟁의
계기가 된 이슬람이라는 타자에 대한 뿌리 깊은 혐오가 갖는 문제점 그리고
전쟁이 가져온 살상과 파괴를 비난하는 쪽이 더 많았습니다. 정의로운 전쟁
따위는 없다는 관점이 세계적으로 공감대를 형성했지요.

내가 정의로운 전쟁은 없다는 관점으로 이라크 전쟁을 생각하게 된 계기는
전쟁이 끝나고 몇 년 뒤, 인터넷상에 무차별적으로 유포된 몇 장의 사진
때문이었습니다. 미군이 이라크 포로들을 고문하는 사진으로, 그중 가장
충격적인 사진은 앳된 얼굴의 미군이 고통스러워하는 이라크 포로 옆에서,
손가락으로 V자를 그리며 해맑게 웃고 있는 모습이었지요.

무엇이 그 젊은, 아니 어린 미군을 타인의 고통에 대해 저토록 무감각한
존재로 만들었을까요?

이라크 전쟁에서 내세운 미국의 명분은 서양의 전통에 닿아 있습니다.
서양의 전통은 전쟁을 '우리의 정의'를 실현하는 계기로 여겼습니다. '선'인
우리가 '악'인 상대편을 제압하고 정의의 승리를 가져오는 수단이었던
것이지요. 대표적인 예가 중세의 십자군 전쟁입니다. 전쟁을 이렇게 보는
서양의 태도는 타자를 비인간, 악으로 규정해 온 서양의 역사와 긴밀한
관계가 있습니다.

타자는 대부분 인간 심리의 밑바닥에 존재하는 균열을 수면 위로
끌어올린다고 합니다. 익숙한 것과 낯선 것을 분리해, 낯선 것을
배타적으로 배제해 버리는 것이지요. 타자는 낯선 존재기 때문에 공포
그 자체입니다. 서양은 그러한 타자를 어떻게 통제할 것인가에 골몰한
문화입니다. 그러다 보니 타자에 대한 문제의식은 서양에서 훨씬 더
내면화되었습니다. 미국의 철학자 리처드 커니는 타자성의 문제를 숙고한
《이방인, 신, 괴물》에서 서양의 사유는 일찍이 선은 자아 정체성 및 동일성
개념과 일치하는 경계 안의 존재, 악은 경계 밖에 있는 이질적 존재와
연결되어 있다고 했습니다. 아울러 서양 문화가 공포심 때문에 너무 자주

'타자'를 악마화했음을 지적하고 있습니다. 친숙하지 않은 것을 악한 것으로 저주하는 것이지요. 서양의 전쟁은 바로 이 '악한 것 – 낯선 이'를 통제하고 배척하는 중요한 수단으로 고대 그리스에 그 기원을 두고 있습니다.

이방인은 사라져야 할 괴물이다,
〈신과 거인들의 싸움〉

그리스 헬레니즘 시대에 만들어진 페르가몬은 소아시아 북서부의 미시아에 위치한 고대도시 유적을 말합니다. 지금은 터키에 속한 지역이지요. 이곳 언덕에서 제우스의 대제단이 발굴되었는데, 이 제단 프리즈 부분의 조각이 하나의 주제로 되어 있었습니다. 바로 〈신과 거인들의 싸움 Gigantomachy〉입니다. 그런데 놀라우면서도 씁쓸한 것은 제우스의 대제단이 페르가몬이 아니라, 독일 베를린에 있다는 점입니다. 독일은 기존의 독일 박물관의 이름을 페르가몬 박물관이라고 바꾸고는 이곳에 이 건축물을 통째로 옮겨 놓았습니다. 19세기에 터키의 전신인 오스만 투르크

제국과 친밀했던 독일이 이슬람 유적이 아니라는 이유를 들어 국외 반출을
허가받았다는데, 어딘가 찜찜한 구석이 있습니다. 현재 터키가 돌려달라고
하고 있으나 쉽지 않아 보입니다. 우리도 겪고 있는 약소국에 대한
문화제국주의인 셈이지요.

〈신과 거인들의 싸움〉의 원어인 기간토마키아Gigantomachy는
기간테스와의 싸움이라는 뜻입니다. 기간테스는 가이아의 아들, 즉
'땅에서 태어난'이라는 뜻으로 복수형이고, 단수형은 기가스입니다.
여기서 영어에서 거인을 뜻하는 'giant'가 유래했습니다. 'machy'는 싸움,
전투를 의미하는 접미어로, 전쟁이 빈번했던 그리스에서는 기간토마키아
외에 여인 부족인 아마존과의 전투인 '아마조노마키아Amazonomachy',
상반신은 사람이고 하반신은 말로 이루어진 켄타우로스와의 싸움인
'켄타우로마키아Kentauromachy' 등이 신전을 장식하는 중요한 주제였습니다.
이러한 주제들은 모두 그리스인과 이민족의 전투를 의미하는 것으로
알려져 있습니다. 당시 그리스인들에게 이민족은 인간이 아니라
괴물이었습니다.

〈신과 거인들의 싸움〉을 보면, 신은 이상적인 인간의 모습이고,
거인족은 뱀과 날개가 결합된 형상입니다. 그리스인과 이방인의 전투를

올림포스의 신과 거인족의 싸움으로 변주한 것이지요. 거칠고 혼란스러운 전투 장면에서 거인족은 방패를 든 전쟁의 여신 아테나에게 머리채를 잡히고 전전긍긍하고 있습니다. 잔뜩 찡그린 표정이 그가 지금 얼마나 고통스러운지를 보여 줍니다. 아테나의 발 쪽에는 대지의 여신 가이아가 상반신을 땅 위로 드러내고 팔을 벌려, 자신의 아들들을 살려달라고 애원하고 있습니다.

그리스인에게 이방인은 거인족처럼, 기괴하고 야만스러운 존재로 마땅히 물리쳐야 하는 존재입니다. 그들은 인간이라면 마땅히 구사해야 할 언어도 제대로 발음하지 못하는 '야만인 ― 바바리안barbarian'일 뿐입니다(영어로 야만인을 뜻하는 바바리안은 그리스인들이 이방인들이 사용하는 낯선 언어를 알아듣지 못해, 짐승처럼 웅얼거리는 소리를 낸다 해서 붙인 명칭인 '바르바로이'가 어원임). 그러니 거인족에 대한 신들의 가차 없는 응징은 지극히 타당하고요. 타자에 대한 이러한 폭력적 태도는 결과적으로 타자를 희생양으로 삼는 행위를 정당화합니다. 20세기 최대의 비극인 나치의 유대인 대학살(홀로코스트)은 어느 날 갑자기 툭 튀어나온 돌발행동이 아닙니다.

〈신과 거인들의 싸움〉, 기원전 180년, 페르가몬 박물관, 베를린

전쟁의 참화,
전쟁의 본질은 광기와 살육이다

시민의 이성이 전쟁을 멈출 수 있을까?
다비드의 〈사비니 여인의 중재〉

프랑스 대혁명의 사상적 기반이었던 계몽주의는 인간의 이성에 대해 무한한 신뢰를 보냈습니다. 심지어는 전쟁이 불가피하게 일어난다고 해도, 인간의 이성이 그것을 멈출 수 있다고 생각했습니다. 그러다 보니 전쟁터는 정의가 실현되고 영웅적인 희생이 속출하는, 애국심이 넘쳐나는 곳이 되었습니다. 이러한 전쟁관은 20세기 초 제1차 세계대전에 이르기까지 기승을 부리며 지속되었습니다. 인간은 세계의 중심이고 이성적인 존재라는 신념을 지나치게 과신한 탓이겠지요. 바로 휴머니즘 말입니다.

계몽주의의 세례를 받은 자크 루이 다비드Jacques-Louis David (1748~1825)가 그린 전쟁 그림 〈사비니 여인의 중재〉가 바로 이러한 인식에서 나온 작품입니다.

다비드는 프랑스 신고전주의를 선도했지만, 정치적으로는 그야말로 철새의 전형이었습니다. 그림을 시작하고 얼마 되지 않아 로마상을 받고는 프랑스 왕실의 지원으로 이탈리아에서 수학했습니다. 프랑스로 돌아오고 얼마 후 프랑스 대혁명이 일어나자, 이번에는 혁명세력 중에서도 과격파인 자코뱅당원이 되어 로베스피에르, 장 폴 마라와 뜻을 함께했습니다. 혁명 정권 이후에 등장한 나폴레옹 정부에서는 열렬한 나폴레옹 지지자였습니다. 나폴레옹이 실각하자, 다비드도 벨기에 브뤼셀로 망명해 그곳에서 죽음을 맞았습니다. 다비드의 대표작 〈마라의 죽음〉이 프랑스가 아니라 벨기에에 소장되어 있는 이유입니다. 아마도 그는 자신이 열망했던 정치적 이상을 스스로의 힘으로 실현하기보다는, 탁월한 정치 지도자를 추종함으로써 이룰 수 있다고 믿었던 모양입니다. 그것이 바로 다비드가 정치 철새가 된 이유지요.

다비드는 이탈리아 체류 중 고전 미술에서 큰 영향을 받았고, 로마제국의 역사에 매료되었습니다. 그리하여 프랑스로 귀국한 이후 신고전주의를 선도하기에 이릅니다. 신고전주의는 시각예술 전반에 걸쳐 일어난 양식으로 그리스, 로마와 르네상스의 부활을 목표로, 고고학적 정확성에 관심을 두고, 합리주의 미학에 기초합니다.

프랑스 대혁명의 와중에 그는 시민혁명의 이념을 선전하는

다비드, 〈사비니 여인의 중재〉, 1799 —————————————

데 로마 역사에서 그림의 소재를 가져옵니다. 이성과 절제라는
시민의 덕목을 드러내기 위해서는 로마제국의 위대한 역사만
큼 효과적인 것이 없다고 생각한 것이지요. 〈사비니 여인의 중
재〉 또한 로마 건국 신화에 나오는 유명한 전쟁 이야기를 소재
로 했습니다.

　건국 초기, 인구가 부족했던 로마는 그 해결책으로 인접한
사비니 사람들을 초청해 술을 먹인 뒤 여인들만 납치해 아이
를 낳게 합니다. 복수의 칼을 갈던 사비니는 몇 년 뒤 힘을 키
워, 드디어 로마로 쳐들어갑니다. 복수를 하고 다시 여인들을
데려오려고 한 것이지요. 로마에서 아이를 낳아 로마 편도 사

비니 편도 들 수 없게 된 사비니 여인들이 중재에 나서 종전이
되고, 평화가 찾아왔다는 내용입니다.

흰옷을 입은 여인이 전장의 한복판에 뛰어들어 싸움을 말
리고 있습니다. 비장함이 흐르는 모습이지요. 그림 왼쪽에는
또 다른 여인이 한쪽 팔로는 아이를 끌어안고 다른 팔로는 로
마 군인의 다리를 붙잡고 있습니다. 역시 싸움을 말리는 모습
입니다. 군인들은 이 상황에서 행동을 절제하고, 아이들은 바
닥을 기어 다니며 천진하게 놀고 있습니다. 전쟁터라 믿기지
않을 정도로 차분한 분위기입니다. 사실 이런 전쟁은 있을 수
없습니다. 이성과 절제가 전쟁을 끝낼 수 있다는 메시지와 함
께, 전쟁의 필요성을 지나치게 강조하다 보니 어디에도 없는
전쟁을 그렸다고 할 수 있습니다. 전쟁이 갈등의 해결책으로
등장했으니까요.

반전 미술의 선구자, 고야의 《전쟁의 참화》

다비드의 〈사비니 여인의 중재〉와는 달리 정의를 위한 전
쟁이란 없다는 인식은 19세기 중반에 이르러서야 등장했습니
다. 그럼에도 불구하고 19세기 초에 반전 메시지를 그림을 통
해 표현한 독보적인 작가가 있습니다. 바로 고야Francisco Jose de
Goya y Lucientes(1746~1828)입니다. 전쟁과 인간의 광기를 성찰했
던 고야는 전쟁을 그때까지의 관점과는 전혀 다르게 바라봤습

니다.

　고야는 한때 스페인 궁정의 화가면서도, 프랑스 대혁명이 서양 세계에 전파한 계몽주의의 계승자인 자유주의에 빠져 있었습니다. 심지어 프랑스 나폴레옹 군대가 스페인을 침략했을 때조차 프랑스군이 스페인에 자유주의를 가져다줄 거라고 믿었을 정도였습니다. 전쟁은 이성에 의해 통제 가능한 것이라고 본 계몽주의에 고야도 동조하고 있었습니다. 그렇지만 얼마 후 프랑스군이 스페인에서 저지르는 만행을 목격하고는 자괴감과 절망에 빠졌습니다. 인간의 광기가 전쟁을 통해 어떻게 발현되는지를 몸서리치게 체험한 셈이지요. 고야가 그린 전쟁은 내 편도 적도 없습니다. 다만 광기로 얼룩진 살육만이 있을 뿐입니다.

　《전쟁의 참화》(1810~1815) 연작은 바로 고야의 그러한 입장에서 전쟁의 본질을 파헤치고 있습니다. 그는 더 이상 인간이 야만의 상태로 추락해서는 안 된다는 바람에서 이 판화집을 제작했다고 전해집니다. 인간의 야만성이 극도로 발휘되는 것이 전쟁이라고 본 것이지요.

　자신이 직접 단 소제목이 달린 82장의 동판화로 이루어진 《전쟁의 참화》에서, 고야는 스페인과 프랑스 어느 편에도 서지 않고, 오로지 전쟁이란 무엇인가에 집중했습니다. 미국의 소설가이자 에세이스트인 수전 손택은 《타인의 고통》에서 이 판화

들이 잔인할 정도로 관객을 자각시키고 고통스럽게 만든다고
지적한 바 있습니다.

《전쟁의 참화》82장 중 전쟁의 본질이 야만성과 참혹함이
라는 고야의 관점이 가장 잘 드러난 그림은 16번째 장인 〈그
들은 그들을 활용했다〉와 39번째 장인 〈죽은 이들에게 가해진
대단한 짓!〉입니다. 전쟁의 민낯은 내 편도 네 편도 끔찍하기
만 합니다. 고야는 자신의 조국인 스페인의 치부조차 가감 없
이 드러냅니다. 무서울 정도로 냉정한 태도입니다.

16번째 장인 〈그들은 그들을 활용했다〉에서 스페인 민병대
는 프랑스군의 시체에서 옷, 신발 등을 약탈하고 있습니다. 망

고야, 〈그들은 그들을 활용했다〉, 1810~1814

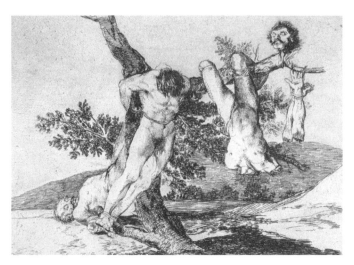

고야, 〈죽은 이들에게 가해진 대단한 짓!〉, 1810~1814

자에 대한 배려라고는 찾아볼 수 없습니다. 프랑스군의 시체에서 있는 힘껏 옷을 당겨 벗기고 있는 스페인 민병대원의 얼굴은 평범한 일에 종사하는 사람과 다르지 않습니다. 눈앞에 있는 시체가 공사장의 벽돌이나 나무토막과 동일한 것입니다.

나무에 끔찍하게 훼손된 시체들이 걸려 있습니다. 작가의 저의를 의심하게 만들 정도지요! 39번째 장인 〈죽은 이들에게 가해진 대단한 짓!〉에서 묘사된 모습입니다. 이 시체들은 프랑스군을 습격했다가 보복 살해된 스페인 민병대원들입니다. 프랑스군은 복수심에 불타 동료를 죽인 스페인 민병대원을 잔혹하게 살해한 후, 본보기로 나무에 걸고는 스페인 사람들에게

경고하고 있습니다. 인간의 잔인함이 과연 끝이 있을까요?

고야는 전쟁이 인간을 짐승보다 못한 존재로 추락시키고 있음을 고발하고 있습니다. 여기에 가해자와 피해자라는 구분은 존재하지 않습니다. 전쟁은 모든 인간을 가해자면서 피해자로 만드는 주범이기 때문입니다.

고야 이후 비로소 전쟁은 인간을 가리지 않고 파멸시키는 절대 악으로 묘사되기 시작했습니다. 고야는 이미 200여 년 전에 '정의로운 전쟁 따위는 없다'는 선언을 한 반전주의자입니다. 현대 영국을 대표하는 작가 채프먼 형제Jake & Dinos Chapman가 발칸 전쟁(1991~1999)에 반대하는 입장에서, 고야의 〈죽은 이들에게 가해진 대단한 짓!〉의 마네킹 버전(1994)을 제작했습니다. 치열한 반전의식과 함께, 일찌감치 전쟁은 살육임을 통찰한 위대한 반전주의자 고야에게 바치는 최고의 오마주로 말입니다.

사진의 기록성,
전쟁의 본질을 묻다

전쟁의 참상을 외면하다,

펜턴의 〈네 번째 드래곤 캠프-프랑스군과 영국군, 로저스 부인〉

 가끔 강의 시간에 크림전쟁을 설명하면서 '나이팅게일 선서'로 유명한 간호사 나이팅게일을 예로 듭니다. '크림전쟁' 하면 고개를 갸웃거리다가도 나이팅게일이 바로 이 전쟁에서 활약해서 유명해졌다고 하면 금방 알아들으니까요.

 크림전쟁은 1853년에서 1856년까지 러시아와 오스만 투르크, 영국, 프랑스, 프로이센, 사르데냐 연합군이 크림반도와 흑해를 둘러싸고 벌인 전쟁입니다. 남하정책을 시도하는 러시아와 이를 견제하려는 영국이 주축이 되어 치열한 전투를 벌였습니다.

 이 전쟁에서 영국군은 나이팅게일이 38명의 간호사를 직접 꾸려 전쟁터로 떠날 정도로 비참한 상태였다고 합니다. 전쟁 중인데다가 보급 문제로 식량과 의료품이 부족해, 굶주림과

전염병이 돌아 군대 내에 병자가 대량으로 발생했던 것이지요. 당연히 영국 국내 여론은 영국이 전쟁을 중단해야 된다는 쪽으로 기울었습니다. 이런 상황에서 전쟁을 계속해야 하는 명분이 필요했던 영국 정부는 변호사이자 사진가였던 로저 펜턴 Roger Fenton(1819~1869)에게 크림전쟁에 참가한 영국군의 훌륭한 활약상을 찍어 오도록 의뢰합니다. 최초의 전쟁 사진이 등장하게 된 계기입니다.

로저 펜턴은 〈네 번째 드래곤 캠프 – 프랑스군과 영국군, 로저스 부인〉에서 병사들이 담소를 나누고 있는 모습을 포착했습니다. 간호사의 모습도 보이는군요. 전쟁 중이라고는 믿어지지 않을 정도로 평화롭습니다. 이것이 과연 전쟁 사진일까 싶은 의심이 들 정도지요. 크림전쟁을 다룬 펜턴의 사진 속 영국군은 한결같이, 질서정연하고 전우애와 희생정신이 넘칩니다. 전쟁을 우리 편의 선함을 과시하고 결속을 다지는 기회로 본, 서양의 전통적인 전쟁관이 19세기 근대의 산물인 사진으로 이어진 것입니다.

펜턴은 원래 그림에 관심이 많았는데, 1851년 세계박람회에 전시된 사진을 보고는 사진에 빠졌습니다. 몇 차례의 개인전을 열어 명성을 얻은 후에는 영국사진협회(현재의 왕립사진협회)의 결성을 주도합니다. 그는 사진에서 상업성을 아예 무시하지는 않았지만, 예술성을 가장 중요하게 여겼습니다. 당시

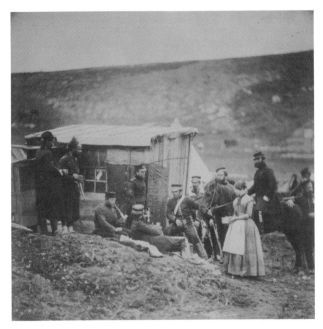

펜턴, 〈네 번째 드래곤 캠프-프랑스군과 영국군, 로저스 부인〉, 1855 ─────

시각예술의 예술성은 아름다움이 최우선이었는데, 미술과 마찬가지로 시각에 의존하는 사진도 아름답고 보기 좋은 것만 다루어야 한다는 생각이 널리 퍼져 있었습니다. 그러다 보니 펜턴은 미학적 측면에서 잔인하고 참혹한 장면을 의도적으로 사진에 담지 않았습니다. 전쟁의 본모습과는 거리가 먼 사진이 제작된 것이지요. 영국 정부의 의뢰도 의뢰지만, 그의 성향도 반영된 결과물입니다.

전쟁의 잔혹함을 충실히 기록하다,
오설리번의 〈죽음의 수확〉

미국 남북전쟁에서 활약한 티모시 오설리번Timothy H. O'Sullivan (1840~1882)의 경우는 좀 달랐습니다. 오설리번은 10대 소년 시절, 브로드웨이에서 초상사진관을 운영하고 있던 매튜 브래디 Mathew B. Brady(1822~1896)에게 고용되어 사진을 찍게 되었습니다. 1860년에 브래디는 남북전쟁이 일어나자 링컨으로부터 전쟁 사진을 찍어달라는 의뢰를 받았습니다. 링컨의 선거용 초상사진을 찍은 인연 덕분이었지요. 이에 따라 브래디는 사비를 털어 암실이 갖춰진 이동마차 등의 장비를 마련하고 종군 사진단을 조직해, 남북전쟁을 최초로 촬영하게 되었고, 오설리번도 여기에 참여하게 됩니다. 오설리번은 사진의 기록성을 내세운 브래디의 방침에 동조해 전쟁을 충실하게 기록하고자 했습니다.

남북전쟁(1861~1865)은 미국의 북부와 남부가 벌인 내전으로, 북부와 남부 지역 간의 갈등, 노예제도 시비 등이 문제가 되어 일어났습니다. 100만 명이 훨씬 넘는 미국인들이 희생될 정도로 양상이 심각했습니다. 처음에는 남군이 유리한 상황이었지만, 1863년 1월 1일에 발표된 링컨의 〈노예해방 선언〉이 계기가 되어 결국에는 북군의 승리로 끝났습니다.

게티즈버그 전투 중에 찍은 오설리번의 〈죽음의 수확〉에서

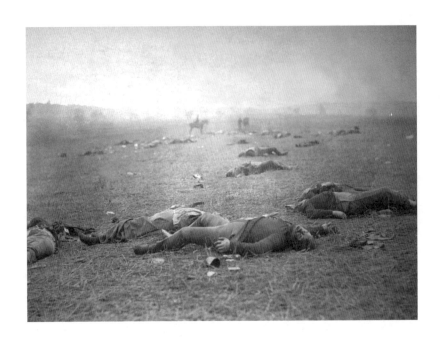

오설리번, 〈죽음의 수확〉, 1863. 7

우리는 들판에 널린 시체들을 마주하게 됩니다. 게티즈버그 전투는 남북전쟁 최대의 격전으로 1863년 7월 1일부터 7월 3일까지 3일간 계속되었는데, 5만 명이 죽거나 부상당했습니다. 이 전투에서 남군이 패하면서 북군의 승리가 굳어졌지요. 후에 게티즈버그 전몰자들을 위한 묘지와 충혼비 헌납 행사에 참석한 링컨이 "인민의, 인민에 의한, 인민을 위한 정부는 이 세상에서 결코 사라지지 않으리라는 것을 다짐해야 합니다…."가 들어가는 유명한 연설을 했습니다.

오설리번의 사진 속에서 죽은 병사들이 남군인지 북군인지는 중요하지 않습니다. 오설리번이 카메라 렌즈를 통해 포착하고자 한 것은 전쟁 그 자체였기 때문입니다. 그의 카메라는 냉혹할 정도로 전쟁터를 충실하게 기록함으로써, 전쟁의 본질을 우리 앞에 들이댑니다. 살육과 비참함이지요.

로저 펜턴과 티모시 오설리번, 어떻게 같은 시대에 같은 주제를 다루면서, 이토록 대조되는 사진이 나왔을까요?

전통적인 시각예술 미학을 사진에 그대로 적용하고자 했던 로저 펜턴과 달리, 티모시 오설리번은 사진의 가장 중요한 특성은 기록성이라고 생각했습니다. 전쟁을 사진으로 기록하고자 한 것입니다. 당연히 아름다운 사진에 익숙했던 당시 사람들은 오설리번의 사진을 절대 용납할 수 없었습니다. 더구나 그의 사진은 전쟁의 잔인함과 전쟁이 가져온 폐허를 잊으려

애쓰던 사람들을 다시 전쟁의 한복판으로 데려다 놓아, 괴로움을 느끼게 했습니다. 결국 오설리번의 사진이 포함된 전쟁 사진집은 미국 정부와 미국인 모두에게 외면당했습니다. 일설에 따르면 전쟁 사진집이 출간되면 링컨이 비용을 지불하기로 했는데 암살당하는 바람에 미국 정부가 비용을 지불하지 않았다는 주장도 있습니다. 하지만 그것보다는 아무래도 전쟁을 사실적으로 기록한 전쟁 사진집이 갖는 거북함을 미국 정부도 피하고 싶었던 것이 아닐까 싶습니다.

오설리번은 그토록 애를 써서 만든 전쟁 사진집이 팔리지 않자, 다시 위험을 무릅쓰고 당시 미개척지였던 미 서부 조사 사업에 참여합니다. 그렇지만 사진의 기록성을 내세워, 전쟁을 있는 그대로 기록하고자 했던 오설리번의 사진을 통해, 비로소 진정한 의미의 전쟁 사진이 시작됩니다. 20세기를 밝힌 로버트 카파의 전쟁 사진, 베트남전쟁에서 활약한 사진가들의 전쟁 사진이 나올 수 있었던 발판이 오설리번과 그 동료들에 의해 마련된 것이지요.

제1차 세계대전,
미술이 드러낸 서양의 몰락

제1차 세계대전이 처음 발발했을 때 놀랍게도 당시 유럽의 젊은이들은 전쟁에 열광했다고 합니다. 낡고 부패한 구체제를 무너뜨리고, 국가의 결속을 다질 수 있는 계기로 전쟁만큼 효과적인 것은 없다고 생각한 것이지요. 그중에서도 독일, 이탈리아, 스페인 같은 당시 유럽의 후진국 청년들은 전쟁을 더욱더 찬양하는 경향이 있었다고 합니다. 전쟁을 암울한 현실을 벗어날 수 있는 유일한 탈출구로 본 것 같습니다. 이탈리아 미래주의 미술가로 현대미술에 중요한 업적을 남긴, 움베르토 보초니Umberto Boccioni(1882~1916) 같은 경우는 전쟁에 대한 환상으로, 자원입대해 젊은 나이에 전사했습니다.

보초니와 같이 미래주의 일원이었던 지노 세베리니Gino Severini(1883~1966)의 〈작전을 수행하는 무장열차〉는 바로 이러

한 환상을 그림으로 드러냅니다. 세베리니는 제1차 세계대전이 진행 중이던 1915년에 이 작품을 제작했습니다. 한 신문에 실린 벨기에군 사진을 보고 영감을 얻었다고 알려져 있습니다. 그 무렵에는 무장열차가 실제로 군사작진에 투입되었다고 합니다.

열차 지붕 위에 자리 잡은 벨기에군은 그림 왼쪽 어딘가에 있는 독일군을 향해 대포와 총을 쏘고 있습니다. 군인들의 얼굴은 가려져 보이지 않고, 신체는 마치 금속으로 만들어진 로봇 같습니다. 그들 주위로 삼각형 형태로 표현된 포탄과 총탄이 쏟아지지만, 전혀 동요하지 않습니다. 진짜 로봇처럼 아예 공포가 무엇인지도 모르는 듯한, 그런 모습입니다. 세베리니가 미래주의 미술가답게 전쟁의 참혹성보다는 기계의 형상에 매혹되어 있다는 증거겠지요.

또 하나 내가 이 작품을 볼 때마다 놀랍다 못해 황당하다고 느끼는 것은, 로봇 같은 병사의 모습보다 화면 전체를 아우르고 있는 색입니다. 연두, 연보라, 노랑, 하늘색…, 전쟁 그림에서 이렇게 화사하다 못해 동화적이기까지 한 색이 가당키나 한 것일까요? 더구나 한창 전투 중인데 말입니다. 〈작전을 수행하는 무장열차〉는 미래주의자들이 전쟁을 판타지로 여겼다는 것을 증명해 줍니다. 그들은 도대체 왜 이토록 전쟁이라는 괴물에 열광한 것일까요?

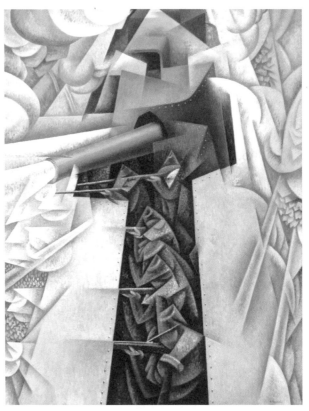

─────────────────────────── 세베리니, 〈작전을 수행하는 무장열차〉, 1915

미래주의는 시인이었던 마리네티Filippo Tommaso Marinetti(1876~ 1944)를 중심으로 미술가인 자코모 발라Giacomo Balla(1871~1958), 움베르토 보초니, 지노 세베리니 등이 결성했습니다. 이들은 이미 1909년에 발표한 창립 선언문에서, 전쟁은 세계를 청결 하게 할 유일한 위생학이라고 단언하고 있습니다. 그들이 이렇 게 과격한 주장을 한 배경에는 당시 이탈리아의 심란한 상황 이 자리 잡고 있습니다.

이탈리아는 로마제국과 르네상스라는 빛나는 전통을 가졌 지만, 20세기 초에 일찌감치 근대국가의 성립과 산업혁명으로 과학과 기술의 눈부신 발전을 이룩한 영국, 프랑스 등에 비해 통일국가 성립이 지지부진한데다가 산업혁명도 늦게 전개된, 유럽의 변방이었습니다. 게다가 당시의 이탈리아 예술계는 과 거의 찬란했던 전통만이 살 길이라며, 신진 예술가들에게 이를 따를 것을 강요하는, 전근대적인 행태를 고집하고 있었습니다. 이러한 상황에서 젊은 예술가들이 결성한 미래주의는 전통과 관습의 파괴를 주장하고, 새로운 시대의 미학으로 속도와 역동 성을 내세웠습니다. 미래주의자들은 속도와 움직임으로 대표 되는 기계야말로 이탈리아를 새로운 문화의 중심으로 재정립 함에 있어 더할 나위 없는 미학적 근거라 여겼던 것이지요. 그 러자면 낡고 병든 과거는 파괴되어야 합니다. 그것이 미래주의 에서 생각한 전쟁의 의미였습니다.

하지만 얼마 지나지 않아 그들의 꿈이 얼마나 허황되고 순진했는지가 증명됩니다. 제1차 세계대전은 미래주의가 그토록 사랑했던 첨단 기술을 사용함으로써, 대량살상을 가져왔습니다. 과거의 세계와 단절하고 새로운 세계를 건설하고자 했지만, 마치 폭주족처럼 내달리기만 했던 미성숙한 청년들은 현대 기술전의 실상 앞에서 속절없이 무너져 내렸습니다. 보초니는 전사했고, 마리네티는 파시스트가 되었으며, 세베리니는 미래주의를 떠났습니다. 19세기의 젊은 고야는 집단 광기에 휩쓸리던 자신을 전쟁을 통해 되돌리는 데 성공했지만, 20세기의 미래주의 작가들은 아예 막다른 길로 스스로를 몰아넣었던 것이지요, 그 끝은 바로 자멸이었습니다.

제단에 올려진 대량살상의 기록, 딕스의 〈전쟁〉 제단화

이탈리아와 더불어 유럽의 후진국이었던 20세기 초 독일의 상황 역시 마찬가지였습니다. 다만 독일은 이탈리아처럼 압도적인 예술 전통이 없었기 때문에 압박감이 훨씬 덜했습니다. 독일 미술가들은 오히려 전통을 되돌아봄으로써 새로운 미학을 내세우기에 이릅니다. 전쟁의 기운이 맴돌고 있는, 불안한 시대를 그리고자 했던 그들은 독일 르네상스 후기의 작가 마티아스 그뤼네발트Matthias Grünewald(1470~1528?)를 재발견합니다. 잔인한 시대의 미학은 달라야 한다며, 그뤼네발트의 추악하고

잔혹한 미학이야말로 20세기에 가장 적절하다고 여겨 내세웠던 것입니다.

그중에 오토 딕스Otto Dix(1891~1969)가 있습니다. 딕스는 드레스덴 장식미술학교를 졸업하고, 제1차 세계대전에 종군했습니다. 딕스는 리얼리스트로, 전쟁을 자신의 눈으로 관찰하고자 제1차 세계대전에 자원 입대했다고 합니다. 이탈리아 미래주의 작가들이 전쟁을 찬양하며 참전한 것과는 시작부터 다릅니다. 딕스의 전쟁 경험에서 나온 작품이 〈전쟁〉입니다.

이 작품은 그 형식을 제단화의 일종인 트립티크triptych에서 가져왔습니다. 제단화는 크리스트교가 지배하던 중세 시대에 등장한 종교미술의 한 형태입니다. 여러 형태의 제단화가 있지만, 가장 일반적인 것이 바로 세 개의 패널화로 구성된 트립티크입니다. 얼핏 한국의 병풍처럼 보이는 트립티크는 원래 중세 시대에 순례자들의 편의를 위해 발명되었다고 합니다. 그러다가 나중에 교회 안 제단 장식으로 자리 잡았고요.

패널과 패널 사이에 경첩을 달아 사용하지 않을 때는 닫아 놓을 수 있고, 아래쪽에는 프레델라predella라 부르는 일종의 받침대가 있습니다. 트립티크에서 제일 중요한 부분인 중앙 패널에는 보통 예수를 그려 넣습니다.

그뤼네발트의 〈이젠하임 제단화〉의 중앙 패널에도 십자가에 매달린 채 고통스럽게 죽어 가는 예수가 배치되어 있습니

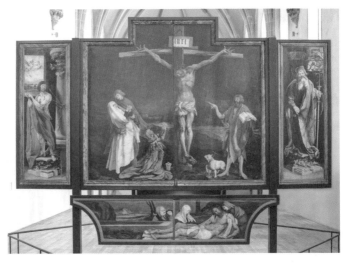

그뤼네발트, 〈이젠하임 제단화〉, 1512~1516

다. 전율이 일 만큼 처참하게 고통당하고 있는 예수입니다. 그뤼네발트의 본명은 마티스 고트하르트 니트하르트Mathis Gothardt Nithart로 생애에 대해서는 거의 알려지지 않았습니다. 다만 열렬한 루터의 종교개혁 지지자였고, 인생의 대부분을 마인츠에서 보냈다고 합니다.

〈이젠하임 제단화〉는 원래 성 안토니우스 수도원 병원에 수용된 환자들을 위로하기 위해 그려졌습니다. 그래서인지 제단화에는 수용된 환자들이 많이 앓았던 질병이 표현되어 있습니다. 예수의 푸르스름한 피부와 검게 변색된 발이 당시 가난한 사람들이 많이 걸리던 맥각중독을 떠올리게 합니다. 맥각중

독은 맥각균에 감염된 호밀 등의 곡식을 먹었을 때 발병하는데, 피부가 창백해지고 팔다리에 괴저가 생기며, 심하면 죽음에 이르는 병입니다. 환자들은 예수의 고통스러운 모습을 보면서 동병상련에서 오는 위로를 받았다고 전해집니다.

그뤼네발트는 인류의 구원자로서 예수가 감당해야 했던 고통을 너무 처절하고 잔혹하게 표현해, 관객을 고통스럽게 합니다. 표현 기법도 르네상스 양식보다는 주로 고딕 양식을 활용했습니다. 이성을 내세운 르네상스보다는 신앙심을 강조한 중세의 형식, 즉 고딕이 감정에 직접 호소하기에 더 효과적이라고 생각한 것이지요. 루터의 신봉자였던 그뤼네발트는 신과 개인의 직접적인 소통을 내세운 프로테스탄트 교리를 이렇게 그림에 녹여 냈습니다.

그러나 감정을 지나치게 자극해, 그뤼네발트는 르네상스라는 이성을 중시한 시대를 역행했다는 비난에 직면했고, 수백 년 동안 잊혀집니다. 그러다가 20세기 초 재조명되기에 이르게 된 것이지요.

다시 딕스의 〈전쟁〉으로 되돌아가 보겠습니다. 이 작품은 서경식의 《고뇌의 원근법》에 따르면, 제1차 세계대전 중 서부 전선에서 딕스가 경험한 참호전의 모습이라고 합니다. 중간 패널에 그려진, 포격을 받아 파괴된 참호와 병사들의 시체가 바로 그가 경험한 전쟁의 참혹함을 보여 줍니다. 이 부분은 종교

딕스, 〈전쟁〉, 1929~1932

미술이라면 예수 이미지가 위치하는 곳이지요.

부서진 참호를 배경으로, 그림 위쪽에는 철책에 걸린 채 썩어 가는 병사의 시체가 있고, 그 아래 왼쪽에는 방독면을 쓴 병사가 보입니다. 전쟁사에서 제1차 세계대전은 독가스, 전차, 폭격기, 기관총 등 근대 과학기술의 산물인 대량살상무기가 최초로 사용된 전쟁입니다. 그림 오른쪽 아래에는 그런 무기들에 의해 처참하게 희생된 병사들의 시체가 있습니다.

중앙 아래쪽의 프레델라 형태에는 토막잠을 청하는 병사들이 그려졌습니다. 원래 종교미술에서는 이 자리에 예수의 죽음이 들어간다는 것을 떠올려 볼 때, 일렬로 누운 병사들의 모습은 혹시 죽은 게 아닌가 하는 의심을 갖게 합니다. 자고 있다면 죽음에 가까이 가는 잠이겠지요. 전쟁이란 그런 것이니까요.

왼쪽 패널에는 뿌옇게 밝아오는 아침안개 속에서 출격하는 병사들이 표현되었습니다. 각종 장비를 짊어진 병사들의 뒷모습이 안개 속으로 사라져 가는 것처럼 그려져서, 그들의 불안한 운명을 암시하고 있습니다. 오른쪽은 머리에 부상을 입은 병사를 안고 탈출하려는 병사와 그 병사를 올려다보고 있는 병사의 시체를 보여 줍니다. 화면을 주도하는 회백색의 색채 처리로 볼 때, 이들은 이미 살아 있는 사람이 아닌 듯합니다.

딕스는 〈전쟁〉을 통해 명백하게 신이 사라졌음을 선언합니다. 신이 있다면, 인간이 전쟁이라는 지옥을 되풀이하도록 놔

두었을 리 없다는 절망감과 분노 때문이지요. 구원에 대한 염원의 소산인 제단화는 이제 인간이 가진 헤아릴 수 없는 어리석음과 사악함을 드러내는, 절망의 도구가 되어 버렸습니다. 그가 그린 전쟁은 당시 유럽의 청년들이 품었던 영웅의 탄생과 국민의 통합을 통해 새로운 시대를 열거라는, 전쟁 판타지를 여지없이 박살내 버립니다.

〈전쟁〉은 새로운 미래를 기대하게 만들었던 과학기술이 전쟁과 만나면 걷잡을 수 없는 무시무시한 재앙으로 변해 버린다는 것을 통렬하게 증언하고 있습니다. 제1차 세계대전이 서양의 몰락을 의미하게 된 것은 바로 이 때문입니다. 전쟁은 파우스트의 악마 메피스토펠레스가 염원했던, 모든 것을 무無로 돌리는 최고의 악입니다.

홀로코스트,
집단 광기의 잔인함을 보여 주다

대학살과 전쟁의 음험한 밀월, 영국군 사진단의 〈베르겐벨젠〉

제2차 세계대전 시기를 전후로 해서 나치가 학살한 유대인은 약 600만 명에 이릅니다. 그야말로 한 민족의 절멸을 추구했다고 할 수 있습니다. 나치 독일은 제2차 세계대전을 도발했고, 전쟁 시기에는 대학살을 자행했습니다. 전쟁이 아니었다면, 그렇게까지 수많은 사람을 죽음으로 몰아넣을 수는 없었을 것입니다. 나치의 광기 어린 대학살은 서양 세계 전체에 엄청난 충격과 경각심을 불러일으켰습니다. 서양이 그토록 신뢰해 왔던 휴머니즘의 질서는 대학살 앞에서 완전히 무너져 버렸습니다. 나치는 유대인을 비인간非人間으로 여겼습니다. 유대인은 인간이 아니라는 것이지요. 바로 어제까지 이웃이었던 사람들을 인간이 아니라고 생각하다니! 이해할 수 없는 집단의 광기가 유럽을 장악했습니다. 지금까지 홀로코스트가 중요한 연구 대상이 되고 있는 이유입니다.

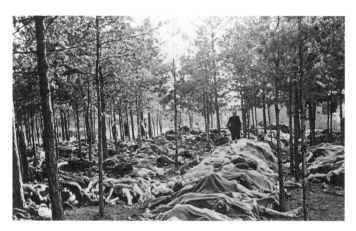

영국군 사진단, 〈베르겐벨젠〉, 1945

 인간이 인간에게 저지른 가장 잔인한 행위를 보여 주는 사진이 있습니다. 영국군 사진단이 촬영한 〈베르겐벨젠〉입니다. 베르겐벨젠은 독일 첼레의 북서쪽 약 16km에 위치한 베르겐과 벨젠 마을 근처에 위치한 나치의 강제 수용소로, 이 사진은 바로 거기서, 그곳을 해방시킨 영국군 사진단이 포착한 것입니다. 베르겐벨젠 수용소는 1943년에 전쟁포로와 유대인을 수용하기 위해 세워졌습니다. 1945년 영국군이 들어갈 때까지, 이곳에서는 약 3만 7000명의 유대인이 죽어 갔습니다. 우리에게 《안네 프랑크의 일기》로 잘 알려진 안네 프랑크도 이곳에 수용되어 있다가 사망했습니다.

 앙상한 나무들 사이로 시체들이 수를 헤아릴 수 없을 정도

로 즐비하게 늘어져 있습니다. 저 멀리 한 남자가 바지 주머니에 손을 넣은 채 시체들을 돌아보며 걸어옵니다. 마치 익숙한 거리를 산책하는 듯한 모습입니다. 느긋해 보이는 그 모습은 이 광경이 일상이었음을 알려 줍니다. 시체들 사이를 지나가는 것이 일상이라니! 전쟁이 평범한 일상을 어떤 지경에 이르게 하는지를 확인시켜 주는 것이지요.

더 끔찍한 것은 이 사진이 베르겐벨젠을 찍은 것 중, 그나마 덜 충격적이라는 점입니다. 베르겐벨젠의 참상을 찍은 사진들을 보면, 인간의 잔인성은 도대체 어디까지일까라는 생각을 하게 됩니다. 죄 없는 사람들을 온갖 방법으로 괴롭히다 죽이고, 그들의 소지품을 남김없이 강탈하고, 시신은 쓰레기로 처리됩니다. 이런 말도 안 되는 일이 가능했던 것은 바로 전쟁 중이었기 때문입니다. 〈베르겐벨젠〉처럼 전쟁은 한 남자에게 시체 더미를 지나치는 일이 일상인, 비정상적 상황을 강제합니다. 그에게 더 이상 평범한 일상이란 존재하지 않습니다. 살육과 죽음, 그것이 그의 삶입니다.

나는 독일인인가? 유대인인가? 누스바움의 〈죽음의 승리〉

1988년, 독일 오스나브뤼크Osnasbrück에서 한 유대인을 기리는 건물이 완공되었습니다. 유대인 화가 펠릭스 누스바움 미술관입니다.

펠릭스 누스바움Felix Nussbaum(1904~1944)은 독일 오스나브뤼크의 유복한 유대인 가정에서 태어났지만, 나치가 집권한 이후 유럽을 떠도는 수년간에 걸친 도피 생활 끝에, 폴란드의 아우슈비츠 수용소에서 생을 마쳤습니다.

누스바움 가족은 자신들을 일말의 의심도 없이, 독일인이라고 확신했다고 합니다. 아버지인 필립은 독일군으로 제1차 세계대전에 참전했고, 나치가 집권하기 이전에는 열렬한 애국자였습니다. 심지어 나치의 박해를 피해 스위스로 망명했던 누스바움의 부모는 독일이 그리운 나머지, 위험을 무릅쓰고 독일로 돌아갔다가 수용소로 끌려가 최후를 맞이했습니다. 예민하고 섬세한 기질의 소유자였던 펠릭스 누스바움, 그도 평생 동안 독일인과 유대인의 정체성 사이에서 갈등했습니다.

제2차 세계대전 중, 주로 벨기에에서 은신 생활을 했던 누스바움은 자신의 정체성과 처지에 대해 끊임없이 성찰하는 그림을 그렸습니다. 벨기에에서 그는 '외국인－독일인이자 유대인'으로서 부유하는 삶을 살고 있었습니다. 심지어 독일 국적을 갖고 있었다는 이유로 벨기에 경찰에 체포되어 수용소로 보내졌다가 극적으로 탈출하기도 했습니다. 그나마 다행인 것은 아내가 곁에 있었다는 점입니다.

다락방에 숨어 살면서 누스바움은 자신의 대표작 〈죽음의 승리〉를 완성했습니다. 다락방이 너무 좁아서, 누스바움은 캔

누스바움, 〈죽음의 승리〉, 1944

버스에 바싹 붙어서 그림을 그렸다고 합니다. 자신의 죽음을 예감하는 그림을 그리면서, 그림 전체를 볼 수 있는 조금의 거리마저 허락되지 않은 것이지요. 다가오는 죽음을 느끼면서 그리는 죽음의 그림이라니! 누스바움의 절망과 고통을 생각하니, 가슴 한쪽이 저릿해 옵니다.

〈죽음의 승리〉는 전쟁의 광기가 휘몰아치는 세상을 미술사의 전통에서 유래된 도상으로 표현했습니다. 눈을 가린 정의의 여신은 머리가 깨져서 나뒹굴고 있습니다. 그림 곳곳에서 책과 악보, 인체 조각의 파편이 보입니다. 오른쪽에는 기둥이 잘려 있습니다. 인간이 일궈 온 모든 문명이 폐허로 변한 것이지요. 살아 있는 것은 아무것도 없습니다. 모든 것이 파괴된 세계에서 오로지 죽음만이 악기를 연주하며 즐거워합니다.

이 그림을 통해 누스바움은 전쟁이 자신을 비롯해 인간의 삶을 얼마나 철저히 망가뜨렸는지를 보여 줍니다. 약 400년 전 피터 브뢰헬은 〈죽음의 승리〉를 통해, 페스트와 전쟁이 죽음이 판치는 세상을 가져왔음을 예리하게 지적한 바 있습니다. 누스바움의 〈죽음의 승리〉 역시 전쟁이 세계를 죽음과 파괴로 이끌고 있음을 보여 줍니다. 이러한 세계에서는 그 무엇도 의미가 없습니다. 의미를 부여받으려면, 살아 있어야 가능하니까요.

누스바움은 브뢰헬과 같은 관찰자가 아니라 홀로코스트의 희생자로, 죽음의 승리를 봅니다. 그는 다가오는 죽음을 예감

하면서 이 그림을 그렸습니다. 자신 역시 망자 중 한 명이 되지 않을까 하는, 공포를 느끼면서요. 누스바움에게 전쟁은 한층 더 무시무시한 악일 수밖에 없었습니다. 다름 아닌 피해 당사자였으니까요. 실제로 1944년에서 1945년 사이 일 년도 되지 않는 기간 동안, 누스바움 본인을 비롯해 누스바움의 둘째 남동생과 남동생 부인, 조카, 셋째 남동생이 모두 수용소에서 죽음을 맞았습니다. 결국 그의 〈죽음의 승리〉는 그가 세상에 남긴 마지막 유언이 되었습니다. 화가는 그림을 통해 다시 외칩니다. 인간이 더 이상 야만의 상태로 추락해서는 안 된다고! 100여 년 전 누스바움의 선배 고야가 그랬듯이 말입니다.

전쟁은 특정한 누군가에게만 국한된 문제가 아닙니다. 그것은 인간이라는 존재를 아예 지구에서 사라지게 할 수 있습니다. 인간이 더 이상 인간이 아니게 되는 상황, 누스바움은 바로 그것이 전쟁임을 경고하고 있습니다.

예술가는 인간을
어떻게 이해해 왔는가
서양미술을 통해 본 악의 이미지

초판 1쇄 인쇄 2020년 12월 18일
초판 1쇄 발행 2020년 12월 31일

지은이 채효영

펴낸이 김남전
편집장 유다형 | 기획·책임편집 사부작사부작 | 디자인 디자인잔
마케팅 정상원 한웅 정용민 김건우 | 경영관리 임종열 김하은

펴낸곳 ㈜가나문화콘텐츠 | 출판 등록 2002년 2월 15일 제10-2308호
주소 경기도 고양시 덕양구 호원길 3-2
전화 02-717-5494(편집부) 02-332-7755(관리부) | 팩스 02-324-9944
홈페이지 ganapub.com | 포스트 post.naver.com/ganapub1
페이스북 facebook.com/ganapub1 | 인스타그램 instagram.com/ganapub1

사진출처 Wikimedia Commons, Shutterstock

ISBN 978-89-5736-173-3 03600

가나출판사는 당신의 소중한 투고 원고를 기다립니다. 책 출간에 대한 기획이나 원고가 있으신 분은 이메일
ganapub@naver.com으로 보내 주세요.